U0014964

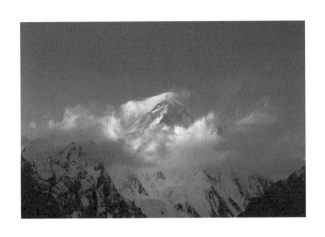

眼前是一個近乎完美的錐體，
擁有不可思議的高度，被閃閃發光的冰雪覆蓋著。
這樣的畫面會在一個人心中留下永恆的印象，
自然的偉大與驚奇，會永遠影響著一個人。

——楊赫斯本爵士‧一八八七年

神在的地方

一 個 與 雪 同 行 的 夏 天

A WHITE SUMMER

陳德政———

著

目次 contents

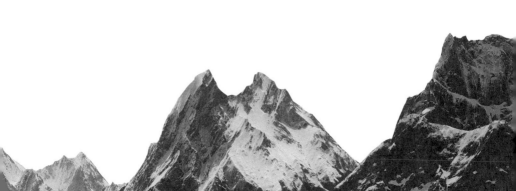

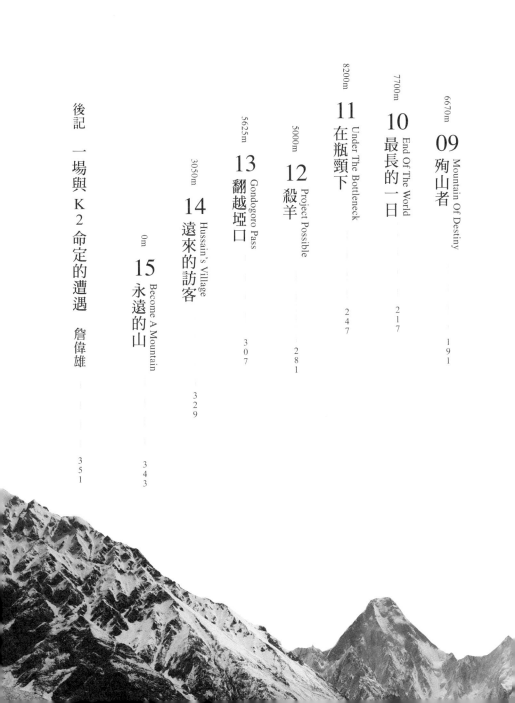

▲**K2**
8611m

Godwin-Austen Glacier 戈德溫奧斯騰冰河

Angel Peak ▲
天使峰
6858m

K2
Base Camp
K2 基地營
5000m

Broad Peak
布羅德峰
8051m

Broad Peak
Base Camp
布羅德峰基地營
4850m

Gasherbrum IV (K3)
迦舒布魯姆四號峰
7925m

Emergency Camp
迫降點
4800m

Gasherbrum II (K4)
迦舒布魯姆二號峰
8035m

Concordia
協和廣場
4575m

Gasherbrum I (K5)
迦舒布魯姆一號峰
8080m

Baltoro Glacier 巴托羅冰河

Goro II
戈羅 2 號營地
4319m

Urdukas
烏度卡斯營地
4168m

Mitre Peak
主教峰
6010m

Ali
阿里營地
4965m

Gondogoro
Pass
貢多戈羅埡口
5625m

Masherbrum (K1)
瑪夏布洛姆峰
7821m

Kuispang
庫茲邦營地
4695m

Chogolisa
喬戈里薩峰
7668m

Laila Peak
萊拉峰
6096m

Saicho
塞丘營地
3434m

Hushe
胡樹
3050m

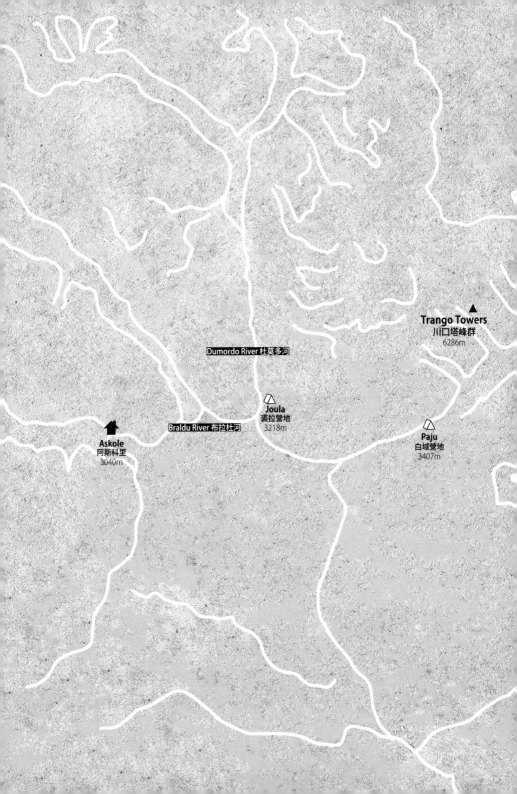

Trango Towers
川口塔峰群
6286m

Dumordo River 杜莫多河

Joula
婓拉營地
3218m

Braldu River 布拉杜河

Paju
白域營地
3407m

Askole
阿斯科里
3040m

CHAPTER

01

5109m

雪崩

The Avalanche

我們走的這條路被雪覆蓋，遼闊的雪原像一隻巨大的白色手掌，把剛踩出來的路又壓回雪中。這裡是地球上最荒涼的地方，沒有植物，沒有土壤，沒有任何足以讓人維生的條件，我們走在世界的盡頭。

直到生命發生之前，世間並不存在路的概念。路，是生物在地表尋找方向時所留下的痕跡，造路者是奔跑的獸、行走的人，以及想從未知彼岸帶回一些風景的探勘者，一如此刻我身前那兩個年輕健壯的背影，在雪地裡踽踽前行。

沉甸甸的裝備把兩人的背包撐得鼓鼓的，有攀登鞋、雪鏟、帳篷，和一捆鮮黃色的繩子。銀亮的冰斧閃著寒光，固定在背包外緣，是他們要用來鑿進冰壁的工具——喀嚓！鋒利的斧尖牢牢刺入冰的喉嚨，在它斷氣前找尋下一個支撐點。

今天應該還用不到冰斧，今天的任務是走到山腳下的前進基地營（Advanced Base Camp），把各種技術裝備運送到攻頂的前哨。這趟運補原本和我無關，任務說明書裡明確記載了我的分工職掌：駐紮在基地營的報導者，沒事就待在那裡，別亂跑。但我知道，今天是我這輩子最接近那座山的機會，他們同意讓我跟上，去近距離感受山的威嚴，在起攀點壓下我的腳印，代表我來過了，然後便能折返。

「今天輕鬆行，來回差不多三個鐘頭，就當作去郊遊。」清晨在基地帳整裝時，他們向我做了行前簡報，但我存疑。遠征進行到第十七日了，代表我們已經朝夕相處了半個月，我深知，他們能讓任何簡單的事情演變成一場驚奇的冒險，而我也明白，那種樂觀是他們在險惡環境中得以生存的必須。

六月三十日上午，抵達基地營的第一個週日，我們穿上雪衣，拉開帳篷的門簾，走上幽靜的運補之道。

濃霧持續籠罩著基地營，我們所屬的國際聯攀隊把營地設立在基地營的最南側，那座山矗立在地圖的北方，我們得先邁過狹長的冰磧石地基，穿過一座一座村子似的鄰隊聚落，才會抵達雪原的起點。那裡是路跡隱沒之處，再過去就是荒蠻統治的國度。

三人佇立在岩與冰的交界，等霧散去，忽然一陣強風從雪坡後方吹來，把濃郁的霧氣從視線裡撥開，眼前浮現出一張晶瑩透亮的雪毯，開展到一望無際的遠方。雪面在陽光照射下漾出柔和的光暈，我們就像即將走入一張白色畫布，小心翼翼跨出腳步。

比較高的背影是元植，他穿天藍色夾克、灰褲子，背著一個特殊材質的白色背包。比較壯碩的背影是阿果，他穿灰底鑲黃邊的羽絨衣，背著一顆磨舊的藍背包。兩人一共外掛了四把冰斧，

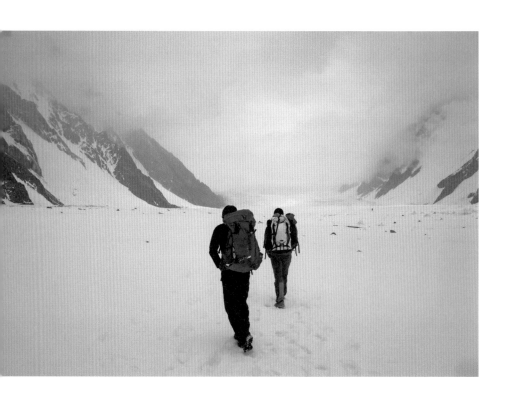

神在的地方

好像準備進到深處去斬四頭野獸。

三人徒步時隊形通常是元植先鋒，阿果殿後，我在中間，負責專心走路，這是培養了半個月的默契。今天一探入雪原區，他倆一個眼神同時繞到我身前，雙箭頭似的開始找路，鬆軟的雪面遍佈著迷惑人的岔路，有迂迴的曲線，繞著冰湖延伸，有起伏的直線，陷落到冰丘前的深溝，我們其實是走在冰河的表層，走在沉默的水上。

每年攀登季開始前，喀喇崑崙山區的冰河不會顯現這些縱橫交錯的線條，冬天的大雪會無情抹除掉所有路徑，讓冰河回復它原始的面容，而目光清澈的攀登者會在夏季初候鳥般重新集結在這神與靈的疆域，他們的野心與燃燒的渴望，會召喚出那些湮沒的線條，讓它們再次顯影。

雪徑旁偶爾會插著一根枯枝和紅布條做成的引路標，除了人的衣物，那是雪原區唯一可見的紅色。阿果沿路重整著路標，不時回頭探望我跟上沒，我向他比出 O K 的手勢，在後面緊緊跟著。

雪是很狡猾的物質，某種介於水與冰的中繼樣態。它的狡猾來自於可塑性，斜坡上的積雪會被開路者踏成雪階，成為通行的工具，但雪也是危險的掩護者，看似無害的雪面可能包庇著冷硬的冰洞，那些洞一直埋伏在那，等候不小心墜入的身體，就像熱帶的豬籠草準備獵捕好奇的蟲。

我們愈往北邊走，天氣顯得愈陰鬱，霧已凝結為雪，灑落在冰塔的塔尖，一柱柱冰塔在冰面

上組成一座白色宮殿，我遠遠望見元植在宮殿的入口繞道，不打算接受那扇門的邀請，那極可能是一個陷阱，因為立柱隨時會斷裂。步行的過程中，我不時聽見從更深處的冰帽區傳來的聲響，那是冰塔崩塌後往不同方向撞擊的聲音，這顆地球變得更熱了。

藍綠色的冰湖佈滿流冰，我們腳下的冰河每年都以更緊張的姿態在融化，讓步行者必須更緊張地穿越冰湖。這個無聲的世界，除了遠方的坍塌聲，我能清楚聽見冰河底下緩緩流動的融水，聽見它所暗示的不安全──冰河裂隙，沒有人想在這種情境中掉入那個幽暗的空間。

郊遊至此，這顯然不是一趟輕鬆行了，阿果發現我愈走愈慢，停在一道冰隙前等我，一個箭步帶我躍了過去。

此時天開了，一個黑色身體浮出我們左側的天空，像一頭被人驚擾的巨獸，披著雪白獸皮在地平線弓起身體，遮蔽了行路人的視野。啊！是K2，世界第二高峰，無比清麗，無比神祕，蘊含了世間所有的殘酷與美。

不知不覺我們已經跋涉到它身前，這種距離已經不是眺望了，幾乎像在端詳。我顫抖著手拉高帽緣，抬頭望向這座完美的金字塔──冷峻的稜線，陡峭的雪坡，從南壁破冰而出的堅硬岩理，K2霸道地駐守在天涯邊陲，明明是從地殼隆起，卻又像從天而降，用一種莊嚴的神色

說：「你，不可能跨越我。」

我倒抽了一口氣，迎面而來的威壓感讓我不敢去想現在置身何處。三人愈靠愈近，準備結隊越過最後一座冰瀑，而喀喇崑崙的風說起就起，剛打開的天空瞬間閉合，龐大的 K2 暫時退回雲霧中，打算晚點再出來嚇人。我壓低身子，鑽過一排透明的冰柱，眼看就要進入層層疊疊的雪丘區，一旦通過那座迷宮，就會到達前進基地營。

這時一件難以想像的事情發生了：彷彿有巨人在山谷裡奔跑，他強壯的肺不停換著氣，發出轟轟轟轟的巨響，成噸的雪塊從山的稜脊向下滾落，引發撼動大地的回聲，一波接一波的雪浪傾瀉成一道飛馳的瀑布，向山腳下砸來。

是雪崩！漩湧的雪流愈降愈快，勢頭就要吞噬掉前方的一切，我們的位置正在雪塊滑落的方向，我急忙看向他們，兩人的神情異常冷靜，甚至流露出一種平靜。我忽然意識到現在的我能做什麼——我什麼也不能做，只能好好欣賞這場壯大的奇觀。沒有太多人有機會這樣感受自然的，即便它意味著毀滅。

K2 正在重整自己的型態，雪崩是它自我更新的一種方式，一旦冰層上的積雪超過冰層所能負荷的臨界，累積的重量會令支撐的雪板斷開，塌陷的冰層便向下滑動，一併捲入沿途的雪塊

與碎石，雪崩因此愈滾愈大。直到摩擦力消解了動力，它才會停在山坳，化身為揚起的雪煙。

這其實有點像夢，剛睡著的夢通常比較輕盈，隨著時間，向下塌陷到更深的夢境，夾帶著更多記憶與迴響。醒來前最後一個夢通常比較沉重，或許就是因為沖刷了更多的過往。

但我們置身的不是夢，夢不會有這麼清晰的結尾：崩塌的轟鳴聲逐漸轉弱為落雪聲，散開的冰晶嘩啦嘩啦打在臉上，甚至會痛。大量的雪塵在空中旋舞，讓周遭景物蒙上一層奇異的白光，當懸浮物質全都沉降以後，世界變得一片安靜。直到這時，我才湧現這個念頭：那些崩雪差點埋掉我們。

這是一場中型雪崩，量體足以埋沒一座小鎮，我們和它相隔多遠？一百公尺、五十公尺，或者更短？我陷入一種不真實的感覺中，「幸好」是唯一能安撫自己的詞彙，「如果……」是無法再想下去的假設，他倆只是拍拍夾克上的冰晶，拉著我繼續往深處走。

三人鑽進比人還高的雪溝，像士兵在戰壕裡繞東繞西繞，越過雪丘前遭遇了今天第一條拉繩，這代表此地的硬冰已踩不出雪階，也代表，這裡更深、更高、更寒。

我奮力抓住繩子，試著在冰坡上移動，被冰磧石磨損的鞋底在冰面上不斷打滑，我一邊想念著那對被我扔在基地帳的冰爪，一邊把鞋頭抵進淺淺的凹槽，一隻腳稍微固定住的瞬間，快速將

016

另一隻腳跨上更高更陡的冰壁，最後是靠手臂的力量把自己甩入雪丘的洞口。阿果順勢接住我，把我穩穩按在冰牆上。

雪崩發生後我還驚魂未定，緊接著又要橫渡更困難的地形，我靠著冰牆大口喘氣，舉起手錶查看目前的標高──五一○九公尺，是我這輩子到過最高的高度了。

「我們等等翻過前方那座雪坡，再一、兩百公尺就到了。」元植追蹤他 GPS 手錶裡的航跡，確認我們走在正確的路徑上，他真正的用意是幫我提振愈來愈薄弱的士氣。是啊！就快到了，再撐一下。我望著那座坑坑洞洞的雪坡，它後面必定隱藏著更加破碎的地形，這時體內的自保機制啟動了，它開始掃描我當下的體能狀況，送來一則警告：小心，你的體力和技術禁不起再往前渡的風險。

是該做出決定的時刻了。

我不可能自行走回基地營，我們都太清楚可能的後果：我會變成另一個被山留下來的人，漂流在時間的冰河裡。原地等待，應該是最合理的辦法。他們見我氣力放盡，也知道讓我再往前是更加深入險境，兩人在洞口旁找到一個避風處，要我站在那裡等他們回來，並且叮嚀：無論如何都別自己往回走，他們顯然見識過一些案例。

時辰已經過午，山裡的雪愈下愈大，元植二話不說，把身上的保暖中層脫下來，「喏，你拿去！」確認我穿上後，兩人飛快地攀上雪坡，旋即消失在我的視線裡。

我站立的地方是一塊冰柱環繞的平台，冰柱擋住了風，因此圍出一間溫室；雖然這麼說，室內溫度也在冰點以下。出於本能，我開始檢查背包裡的東西：半壺約五百毫升的水、一包鹽糖、一把堅果、一台隨身相機，該死！竟然沒有頭燈，而所有衣物已被我套在身上。我估算自己可以在這裡待多久。

海拔五一〇〇公尺，氧氣濃度大約只剩海平面的一半，這種高度已進入極高海拔區，人體帶氧量急速下降。一旦血液缺氧，會造成運動能力降低、頭暈、呼吸困難，以及雪地攀登者聞之色變的凍傷，還有幻覺——在平地想方設法，甚至頂著一些道德壓力試圖召喚出的那種迷幻感覺，在高山卻是涉險的副作用。

首先喪失的是時間感（不曉得過了多久），接著扭曲的是空間感（冰柱間開了一個破口）。

腳下的雪層愈陷愈深，一股寒氣從我的趾尖滲入；冰冷的空氣不斷找縫隙鑽入夾克的洞，像試圖進來取暖的蛇。我隔著一層薄薄的皮膚，聽見自己吃力的呼吸聲，此時才驚覺，這座雪丘根本是一間住滿奇幻生物的冰宮。

長長的獠牙、蜂窩似的組織、一節一節的骨骼、凹陷的嘴巴，有好多怪獸聚集在冰丘上，像史前時代的生靈，防衛著想要入侵這座山的人。牠們環伺在高處，不懷好意地觀察著我，當我更虛弱的時候，牠們開始爬下來，在冰柱周圍盤查、探看，發出令人害怕的跫音。我幾乎就要舉起登山杖擊退牠們了，一個熟悉的聲音把那些怪獸還原成硬冰。

「我們回來了！」是元植，他和阿果一前一後俐落地滑下冰坡，把我接回那條拉繩上。我問他們過了多久，他們說，大概一個鐘頭。

剛剛那場雪崩摧毀了來時的路跡，回程的路況更加撲朔迷離，更壞的消息是，一個午後氣旋颱風似的開始橫掃這片大地，夾帶著巨量的雪塵與冰，喀喇崑崙變天了！雪原的能見度縮減為一個車身的距離，他倆在前方拚命踩雪開路，白茫茫的荒原中，身上的顏色成了唯一的浮影。

厚厚的雲層已經降到地平線的位置，世界暗了下來。我們彷彿末日降臨前地球表面最後三個身影，在文明的盡頭找一束火光。我回望 K2，幽暗恐怖的氣息正覆蓋著它，如此巨大的一座山，身體好像被抽乾了，只剩一抹蒼茫的輪廓。

我踩著前方的雪印在冰面上狂奔，像暴風雪中的逃難者，離家以來第一次問自己：我在這裡做什麼？我怎麼會在這裡？

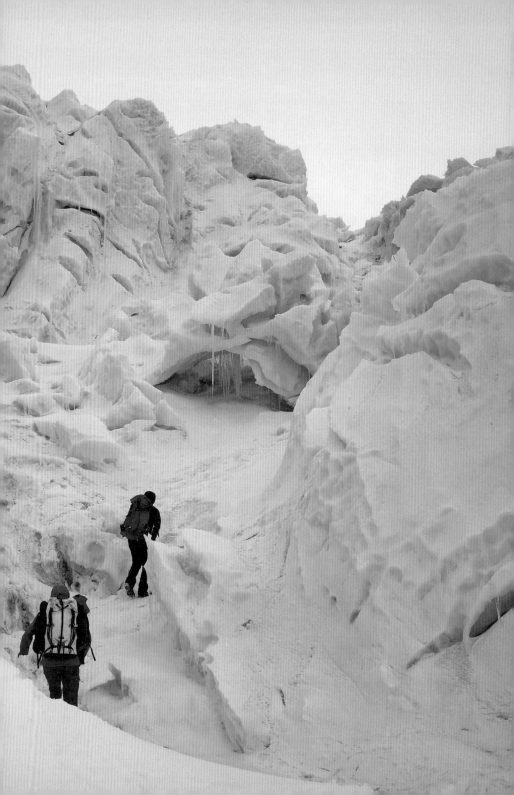

CHAPTER

02

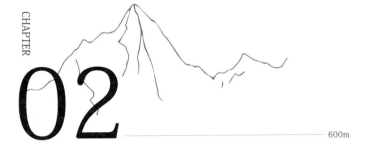

————————————————— 600m

回教城

City Of Prayers

伊斯蘭瑪巴德（Islamabad）國際機場每到夏天總是特別忙碌，這是一年一度的攀登季，遠道而來的航班載送著雄心勃勃的攀登者，有人準備踏上嶄新的征途，有人即將重返上次折回的路口，期盼這次能往前多翻過幾條稜。

旅行，在這裡是有時間限制的。當地人會建議，把行程安排在日照最長而落雪最少的夏季，這是氣候宜人的徒步季節，適合健行客施展身手。對那些渴望攻上山頂的攀登者，神祕的天氣窗口會在七月某個夜晚悄悄開啟幾個小時，他們必須果斷地翻進那扇窗，再趁窗戶關閉前靈巧地翻出來。

窗後裝了一個奇異的世界，海拔八千公尺的高空，運行著獨特的物理法則和道德判準。那扇窗更收關此行的成敗禍福，甚至是生死──天氣，是大自然設計來讓人知所進退的一種提醒，而天氣的掌管者是神，攀登的本質，其實是與神對弈。

旅行與攀登都是極度個人的事，人類為了求生，為了滿足天生的好奇心，窮盡所能推開已知的邊界，不同的時代與文明共同書寫出一部浩瀚的拓荒史。如今翻開地圖，或用手機打開 Google Maps，手指能觸及之處幾乎已不存在未被探勘過的地點，曾被十九世紀西方探險家視為聖杯而競相追逐的首度抵達、首度發現，進入二十一世紀不再具有意義。

或者說，意義的內涵被時間改變了。

不過，那是之於「人類」這個浩大的集合體。對每個渺小的個人，一旦起心動念把步伐跨進未知的地界，讓新的風景迎向自己，這就是屬於他的全新探勘，他就是那片心靈地景中的第一個人類。

伊斯蘭瑪巴德從來不曾出現在我給自己繪製的人生地圖上，雖然那張地圖時時跟著當下的生命座標重新製版，這座由穆斯林所建造的信徒之城，始終聳立在地圖以外的疆域。我對回教並不特別感興趣，甚至可以說，我不是太有宗教意識的人，而巴基斯坦也在我的旅行視野之外，這是一趟意外的旅程，似乎沒有更合理的解釋。

除非用另一種方式看待此刻我站在入境大廳，脖子上掛著花圈，和幾名攀登者一同等待接駁巴士的事實：這座城，一直隱藏在那張地圖上，它甚至落在一個重要的位置，接合相鄰的城鎮與驛站，也接合我生命至此累積的各種遭遇和準備，我只是需要一滴神奇的墨水，讓它在地圖上顯影。

K2，就是那滴神奇的墨水。

K是喀喇崑崙山脈（Karakoram）的縮寫，2代表它是喀喇崑崙群峰中第二座被英國測量官

觀測到的山峰，那是十九世紀地理學的一次大發現。當時巴基斯坦和印度同為英國殖民地，與現今的孟加拉、緬甸等南亞諸國合稱英屬印度，同屬日不落國的領地。

K2實際的位置更靠近巴基斯坦和中國的邊境，標高八六一一公尺，比台灣最高峰玉山高了兩倍多（想像把兩座玉山疊在一起，高度還搆不到K2的山頂）。如果把全世界的崇山峻嶺一字排開，K2只比聖母峰矮了兩百多公尺，它是世界第二高峰，卻是很有個性的亞軍，比聖母峰更險峻的山體、更艱難的地形與更嚴酷的氣候環境，攀上K2，攀登者必須付出更多代價。

一九九〇年代隨著商業登山活動興起，攀登聖母峰漸漸演變為一項休閒活動，觀光客與業餘愛好者大舉湧入神聖的聖母峰基地營，用財力兌換實力；登上世界之巔，儼然成為金錢交易下的副產品。

雪巴人的佼佼者會在加德滿都開設攀登公司，他們是這支高貴民族中的菁英，說流利的英文、擁有海外生活的經驗，與尼泊爾當局維持良好的政商關係。攀登公司每年都在設計精美的網站上羅列各種服務項目，滿足客戶不同的戶外需求，再依行程天數和路途難易度召來數目不等的雪巴協作和氧氣筒，以強大的後勤補給彌補客戶欠缺的經驗，乃至於膽識。

當代的聖母峰遠征團販售的是一種探險的感覺，並不是探險本身。

攀登 K2 完全是另外一件事，過程沒有出錯的空間，更沒有對自大的容忍：徒步進山、抵達基地營、建立高地營，然後耐心等待一個無風的晚上，勇敢翻入攻頂的窗口。攀登公司同樣會召集一支雪巴人和氧氣筒組成的軍隊，可是後勤補給之於 K2 只是維生的要件，會提高成功的機率，卻不代表成功本身。

英國自然書寫作家羅伯特‧麥克法倫在他的成名作《心向群山》（Mountains of the Mind）裡曾經寫道：「山只是地質的偶發事件，山不存心殺人，也不存心討好人。」客觀看待 K2，它只是一堆石頭和冰雪築起的堡壘，雖然這座堡壘疊得很高，疊進了雲層裡。它的物質存在是中性的，諸如「殺人峰」、「野蠻之山」、「世上最危險的一座山」，都是人類的後設。

各種聳動的稱號中，我因此最喜歡樸實無華的一個：攀登者之山。

唯有真正夠格的攀登者，才有資格站上 K2 雪白尖聳的山頭，他從離開家園的那一刻就得時時問自己：我的身心條件有沒有辦法上來？我為什麼要上來？以及那個難以迴避的問題：如果窗後的世界失控了，天氣之神在那裡降下了詛咒，我願不願意以命相許？多數山難都發生在下山途中，路途凶險的 K2 更是如此。

登過山的人都知道，登頂，表示旅程只完成了一半，來時的高低起伏必須反向再經歷一次，

往往那才是辛苦的開始。世間恐怕沒有任何一件事如同登山，它的高潮並不等同於結束，恰好是性的相反。仔細凝視一張攻頂照，主角的眼神乍看是喜悅的，表情卻有意無意間透露了一絲酸楚，便是這個原因。

回程小心啊！登過山的人，這樣的一種人也從來不在我的生涯規劃裡，或者說，我並不知道我的身體裡儲存了這個版本。

我從小不是運動能力特別出色的人，而台灣過於簡化的看法中，登山往往被歸類為一種「運動」（它當然包含鍛鍊、流汗的成分，但登山對心理素質的要求其實更高）。求學時我對籃球的熱愛多少來自身高的優勢，那是一項立足點並不平等的運動；我大隊接力的棒次總被安排在中段，意味我的表現與勝負無關。

成為一個登山的人，首先，他必須萌生出登上山的「想法」，而在想法成熟之前，他的眼界裡必須先要有山。我接受的體制內教育，台灣的山被塑造成幽靈似的存在，祂們居住在潮濕幽深的海島中部，崇高、深邃而危險，祂們守護著一些祕密。有一年我輕輕觸摸著大霸尖山堅實的岩面，在迷霧中走過霸基時，頓悟到其中一則——原來，我和台灣的山是互相隸屬的。

這是人的身體和生育他的土地間一種最深層的連結，所謂身體的認同。那年我已經三十九歲

了，在那個頓悟的時刻，土地的位階高過國家，高過社會。

尤其是在東方的國度，統治者為了便於管理，以延續自身的統治效期，通常不希望治理的人民生長出強烈的土地意識。台灣深處那些宏偉的大山，像一個個長壽的哲學家，會向走入山裡的人拋出一些問題，當一個人開始向內心探問時，他沉睡的內在就有機會被喚醒。

政府當局於是釋出一則訊息，讓它在意見的容器裡傳導：待在城市裡，待在工作崗位上，山是冷酷的，沒事可別去打擾祂們。

人類在K2山頂留下腳印，只比人類登月早了十五年——一九五四年七月三十一日，兩名義大利登山家在喀喇崑崙的夕陽餘暉中幫彼此拍下了攻頂照。協助他們登頂的是麻繩、雪地護目鏡、填充木棉纖維充當保暖層的皮靴、木柄冰斧、厚重的冰爪，還有外觀像是給戰鬥機飛行員配戴的氧氣面罩與氧氣瓶。

二戰結束還不到十年，歐洲大陸百廢待興，攀上高峰，是重新凝聚國族向心力、提振士氣

民心的一種手段，能撫平戰爭所留下的創傷，是光榮的「軟國力」。歐陸列強於是將目光掃向南

亞——地球表面一共隆起了十四座海拔超過八千公尺的雪峰，尼泊爾獨佔八座，中國擁有一座，

巴基斯坦則被創世之神分配到五座。這十四座高聳入雲的大山，全位在北半球的喜馬拉雅與喀喇

崑崙山脈。

國家會指派孚眾望的學術型人物擔任領隊，他率先把望遠鏡的焦點瞄準遠方的山脊，經過縝

密的推演和訓練（通常選在歐洲的阿爾卑斯山脈），精挑細選出國內最精銳的攀登好手和科學家

遠征冰雪異地。無論任務成功或失敗，從啟程到返鄉都是轟動全國的一件大事。

一九五四年那支義大利國家隊動身得很早，五月便沿著冰河到達標高五千公尺的基地營，耗

時整整兩個月，一共架設了九座高地營才攻上山頂。消息傳回義大利，總統發來賀電，國旗在公

家機關的樓頂飛揚，羅馬的大教堂在夜晚點亮了燈，登山家的英姿登上日報頭版，他們是家喻戶

曉的國家英雄了。

就在前一年，聖母峰也由紐西蘭登山家艾德蒙．希拉瑞爵士（Sir Edmund Hillary）和他的雪

巴攀登夥伴丹增．諾蓋（Tenzing Norgay）完成人類史上首度登頂，直到一九六四年，十四座八

千公尺巨峰的峰頂都留下人的足印，一時之間，頂級的登山家沒有更高榮耀可供追求了。隨著裝備的演進和改良，這場攸關國族榮辱的高海拔競賽仍未結束，登山者開始競逐冬季首攀的頭銜，因為冬天的溫度更低、雪層更厚，山頂更加難以親近。

如今，十四座雪峰中有十三座已留下冬攀成功的紀錄，最近一次是二○一六年的南迦帕巴峰（Nanga Parbat），是一座同樣位在巴基斯坦的磅礴大山，而尚未被攻克的一座，正是K2。

台灣只在公元二○○○年對K2發動過一場遠征，是一支兩岸合組的聯攀隊，主力是西藏隊員，全隊由中國那側的K2北稜嘗試攻頂，遭遇惡劣的天候，攀爬至七千四百公尺左右時決定折返。往後將近二十年，再無國人嘗試，這個由英文字母和阿拉伯數字組合起來的冰冷名字，象徵著一個遙不可及的目標，一個永恆的不可能。

直到二○一九年，忽然有兩個年輕人向社會，也向自己喊話：我們準備好了，我們可以帶著台灣人的眼睛，到那潔白的山頂去看一看。

只是，這樣一件讓人激動的壯舉，和我有什麼關係呢？事情可以從前一年的嘉明湖山屋說起。那年秋天，我加入一支南二段健行隊，南二段指的是中央山脈南側北起八通關草原，南至向陽森林遊樂區的縱走路線，全程漫步在海拔高度三千公尺上下的台灣屋脊，沒有特別危險的路

段，沿途也都興建山屋讓人省去帳篷的負重，是台灣高山縱走的入門路線。

那是一條南北走向的稜脈，單程距離約八十公里。選擇順行，會由南側的向陽登山口出發，腳程一般的隊伍會在一週後由北邊的東埔溫泉出山；如果逆走，這個順序便顛倒過來。台灣高山有所謂百岳名山，南二段沿途會走訪九座，倘若從秀姑坪輕裝去取秀姑巒山（那是中央山脈的最高點），便會湊成漂亮的整數十。

百岳是山界耆老當年踏查、勘測後，選定的一百座海拔超過三千公尺的山峰，我們置身在高山的王國，只是多數人渾然不覺。

台灣小小的一座島，坐擁兩百多座超過三千公尺的壯麗名山。事實上，

南二段縱走發生在我登山的第四年，我第一次在山上待了那麼長的時間，八天七夜的相處，讓我對這座島嶼培養出更深刻的認識。途中經歷的地形豐富多變，宛如台灣高山世界的縮影，會橫渡斷崖、下切溪谷、穿越森林、行過崩壁，所見的植物景觀隨之翻騰湧動，有二葉松林、白木林、高山杜鵑、玉山圓柏，某些地方也會埋伏一片要讓過路者吃點苦頭的箭竹林與帶刺植物。

總在即將嘆氣時，前方又會迎來一片廣闊的高山草原，沁涼的山風吹在臉上，從好想下山到不想下山，不過是片刻間的思緒反轉。沿線更點綴著幾座美麗的高山湖泊，療癒登山者的身心，

最出名的當屬嘉明湖，就算沒有登山習慣的人也會聽過它的名字，或那個浪漫的別稱——天使的淚珠。

順行是比較多隊伍選擇的走向，嘉明湖與鄰近的嘉明湖山屋便落在行程的起點。就在我們出發前一週，山上傳來黑熊出沒的警報，向陽登山口暫時封閉了！多數隊伍遇上這種狀況會選擇延期，我們隊上卻有一位意志特別堅定的長輩，他建議改採逆走。意志是一種精神力，夠強烈是會擴散的，眾人欣然同意了。

那是一支十三人的隊伍，包含兩名嚮導兼廚師。由於有熊出沒，沒有其他隊伍上山，整條山脈彷彿都是我們的，呼吸到的每一口空氣、交會的每一叢樹影、登上的每一座山頭也都是我們的。沿線山屋每座都蓋得一模一樣，像個紅色的薑餅屋，每天下午我們抵達下一座山屋，卻又像剛從前一座離開，隊伍內自然而然孕生了一種內在聚合力，每人都明瞭自己該做的工作，甚至該睡的位置。

那七天，沒有任何事物打擾我們，我人生第一次深深地住進了自然裡，每天都像一場夢中夢，直到最後一夜……

嘉明湖山屋正是最後一夜的住宿點，來到這裡，觀光客可就多了，那意味更嘈雜的音量、更

乾淨的衣服與更熟悉的平地感。對於我和那位意志堅定的前輩，走到這裡還有另一層意義：前年我倆號召朋友自組了一支南二段健行隊，當時是順行，卻在第二天遭遇大雨，有個秋颱突然向台灣襲來。經過一番天人交戰，眾人決定撤退，在嘉明湖山屋把原定接下來幾天才要享用的好料一口氣吃光，可以想見，滋味說有多苦澀就有多苦澀。

下山前，我望著前方未知的山徑，幻想著那段未竟的旅程。兩年後的現在，我從他的視線中走過來了。

聽隊上嚮導說，他認識此地的管理員，即山友慣稱的莊主，我們睡前可以到管理員室坐坐，找他喝杯熱茶。就像某種無傷大雅的特權吧！其他隊伍都熄燈就寢了，我們猶能享受光的溫暖，運氣再好些，說不定他還會把私藏的酒食拿出來款待我們，恭喜我們走完這條長路。

經驗中的莊主都是有點年紀、膚色黝黑，身上有股江湖氣息的海派人物，坐在管理員室的卻是一個學生模樣的青年，戴著眼鏡、留著服貼的頭髮，安靜寫著他的工作日誌。「抱歉，這裡不大，請各位自己找位置，然後，不要太大聲哦，外面的人都睡了。」我拿著泡好的熱茶在床邊坐下，注意到自己桌上的筆電桌布是馬特洪峰（Matterhorn），阿爾卑斯山脈最令人畏懼的山頭。

他放下紙筆，轉過頭來和我打招呼：「你好，我叫張元植。」我們在此相遇了。

我當然聽過他的名字，登山的人都會知道他。他十八歲就登上南美最高峰阿空加瓜峰（Aconcagua）、二十一歲那年完成中央山脈大縱走、二十五歲站上世界第十二高峰布羅德峰（Broad Peak）的山頂，那山標高八〇五一公尺，隔著一條冰河聳立在K2對面。我沒預期到的是，在登山界如此有名氣的天才少年，需要到這麼偏遠的山屋擔任管理員。

我簡單向他介紹了自己的背景，很快地，我們就找到共同的話題，是他在這個小房間裡播的音樂──英國樂團Oasis、Muse。管理員一次上山要當半個月的班，該帶的娛樂設施不能少，小說、收音機、筆電安放在木桌上，房裡還擺了幾個藍色塑膠桶，收納入宿山友的食物，因為食物的氣味可能引來更多黑熊。晚餐時我們就在廚房門上瞧見了幾道新鮮的熊爪。

這時大概已經十點，是深山裡的半夜，元植拿起無線電和山下管理處做完當天最後一次通聯，就把音樂再調小聲。他對我們說，為了籌措海外攀登的旅費，當管理員是他收入來源之一。

隊上的人大多鑽進睡袋裡了，此刻正夢著明天要吃的大餐，前輩卻精神正好，他總在全隊都入眠後兀自在帳篷裡點著頭燈，認真地鑽研地圖。他戴著一付圓框眼鏡，鏡框後藏有一對好奇的眼睛，散發著歲月淬鍊過的智慧，與一股不尋常的決心，我們都喊他詹哥，是文化界的領袖型人物，我當初就是和他一起開始登山的。

夜沉得夠深了，話可以隨之再聊深一點，詹哥推了推眼鏡，問元植接下來的攀登計畫是什麼？元植不假思索就說：K2。那一刻，我可以清楚察覺到室內氣氛的變化，有大事要發生了。

元植說他打算和一位全人中學的學長結伴挑戰K2，那座山是他們這個攀登世代可以試著接近的目標。學長名叫呂忠翰，綽號阿果，幾個月前才完成無氧攀登南迦帕巴峰的壯舉，也是台灣首登。我坐在床邊，聽著這個外表斯文的青年侃侃而談一件很少人敢談論的計畫，心中覺得欽佩，也覺得羨慕，那是我完全無法想像的一種人生。

隔天回返平地，我重新投入日常的文字工作，K2與它擾動起的雲雨就被留在嘉明湖山屋裡。誰知，K2正是世間最讓詹哥著迷的一座山，他動用所有人脈與資源，風風火火擘劃了一項名為「K2 Project」的募資方案，想幫兩人籌募遠征的經費，那需要一大筆錢。

設計師、攝影師、出版人、策展人、樂團、導演都被捲入這場宛如微型社會運動的漩渦，轟轟動動炒熱了一系列募資企劃。我的任務是在報上寫一篇長文，向社會介紹他們兩位，以及那座令人懼怕的世界第二高峰。我在報社編輯室採訪了他們，結束時祝他們好運，握手道別，K2再一次被留在了編輯室裡。

文章見報後不久，一個深夜，詹哥傳訊給我，他知道我習慣晚睡。訊息的內容不長，但每一

個字都在我眼前發光，所有文字加起來，刻畫出一生一次的機會：你願意隨他倆前去 K 2 嗎？

募資贈品中有一份報導刊物，需要有人隨隊去撰寫。

我願意，在我尚未釐清自己的能力也尚未預料到接下來會遭遇的阻力前，我願意。我激動地按下回覆鍵。

接機的花圈是旅行社老闆幫我們戴上的，他是當地人，在伊斯蘭瑪巴德經營旅行社，每年旺季就是這時候，外國的攀登公司會找他配合，請他運籌在地的人力資源和補給運輸。他留著一撮鬍子，一副精明市儈的模樣，說的英文帶著某種口音，彷彿唇齒間吹進了一把沙。

老闆笑得很殷勤，請我們在入境大廳稍待，今晚還有一名攀登者會搭不同班機前來。這座首都機場比我預想的氣派得多，阿果說這機場是新蓋的，三年前他初次來攀登南迦帕巴峰時是在一座老舊的航廈降落。硬體雖然更新了，某些細節仍會提醒你這是個開發中國家，入關時我們在免

稅商店買的威士忌差點被海關沒收，那瓶酒放在阿果的大裝備袋裡，是攻頂成功後回到基地營要喝來慶祝的。

守海關的軍人不見得真要把酒搶去喝，回教的教律是禁酒的，這種舉動是逼入關者用錢把酒贖回來，一種變相的勒索。我和元植率先出關了，聽不見阿果跟對方說些什麼，只遠遠瞧見他在那邊比手畫腳，臉上張著一個大大的笑容，不一會兒就跟軍人稱兄道弟起來，在行李掃描機旁邊擁抱、握手。

對我來說那簡直是種表演，也難怪，這是阿果第六度來巴基斯坦了，沒有人比他更清楚如何跟當地人打交道。

晚來的攀登者是個日本人，三十多歲的樣子，整個人乾乾淨淨的，很有禮貌向我們點點頭。小巴司機把眾人的裝備袋扛上車頂，再用繩子牢牢固定住，車門上寫著「自動門」三個中文字，標示出巴基斯坦和中國之間密切的經貿關係。我最後一個上車，把自動門拉上，小巴駛上高速公路，旅行就此開始了。

也許因為時差，也許出於禮節，也許源自某種難以言說的默契，車上的攀登者彼此並未多做交談。想想也合理，接下來還有那麼多時間可以了解對方，還有那麼多日子要一起度過。這是我

第一次置身海外遠征的行列，我要自己用心觀察，當個沉著的旁觀者，我即將探入一個全然陌生的領域，一個全然陌生的國度。

巴基斯坦從前是英國屬地，仍保有若干過去的風俗：駕駛是坐在右座的，車輛行駛在馬路左邊，連接機場和市區的公路則讓摩托車通行，清一色是男性騎士載著頭巾蒙面的女性。有群小販在岔路口揮舞著國旗，天都黑了不曉得是要賣給誰。

下榻的旅舍位在藍區，是伊斯蘭瑪巴德的商業區，寬直的路邊有幾棟購物中心和政府大樓，櫚樹，小巴在夜色中開入庭院，日本人沒隨我們下車，原來他要入住更高檔的 Marriott Hotel，這正是當代商業遠征隊的實景，只要仍在文明的管轄範圍，一切都可以客製化。

不單是這座城，顯然也是這個國家的門面。旅舍是一棟殖民地風格的典雅建築，門口種了一排棕櫚樹，小巴在夜色中開入庭院，日本人沒隨我們下車，原來他要入住更高檔的 Marriott Hotel，

隔天是週日，行程表上的休息日，整座回教城也在休息，巴基斯坦上週才結束齋戒月，街頭活力仍在恢復中，人和動物都懶洋洋的。天空掛著一顆炙熱的太陽，用高溫烘烤著大地，行人都被日頭趕回騎樓下，烏鴉則聚在枝頭乘涼，偶爾會飛出來「嘎嘎」叫個幾聲。

伊斯蘭瑪巴德是用聽覺去感受的城市，鳥的鳴叫、禮拜堂傳出的祈禱、公園板球賽的呼喝，各種聲響在空氣中匯流，穿插著路人和我們問好的聲音。他們穿優雅的長衫，留著修剪過的鬍

子，可能不常看到東方人，熱情地跑過來和我們合照。

媒體上累積的刻板印象，讓我錯認了穆斯林，他們是真正愛好和平的民族，友善、好客而且有禮。穆斯林的原意即為實現和平者，「伊斯蘭」則源自阿拉伯語，有順從、依靠的意思，順從那獨一無二的真主阿拉，是純粹的一神論信仰。

這種宇宙觀包覆著眾生平等的思維——你我皆在神之下，平等地生活在人世中，此生要來過著和平的日子。

先知曾經說過，人生快樂的事情有三件：對神禮拜、使用香水、與女人作伴。我們入住的旅舍從大廳、電梯到客房都流瀉著一股清幽的香味，我把它解讀為神的味道。而接下來和我作伴的是我在第二人生相認的兩個兄弟，三人團隊是最好的團隊，三，一個完美的質數。

我們趁難得的休息日到街坊的雜貨鋪再添購一些民生生物資品，鎖頭、曬衣夾、防蚊液、飲用水之類。南亞平原的熱風拂過街市，路旁修皮鞋的和理髮廳都沒做生意，雞在籠子裡被曬得昏沉沉，一片快烤焦的樹皮上，釘著一張馬拉拉的海報。

旅舍清晨四點就派人來敲門，我們到樓下餐廳隨便啃了些吐司，跟著其他國際攀登隊員坐上一輛中型巴士。大裝備袋昨天先被貨車載去斯卡杜（Skardu）了，隊員背著個人物品準備輕裝登

機。斯卡杜是海拔二三二八公尺的一座山城，是遠征隊徒步進山前停靠的最後一個文明據點。

天剛破曉，市民開始在公園裡活動，世界有一種平靜的感覺。巴士把我們載回前天降落的機場，直到飛機起飛前，他倆都不敢相信這次的好運──他們去過斯卡杜好多次了，航班總因各種緣故無法起飛，如此得轉搭兩天兩夜的吉普車，沿喀喇崑崙公路一路震盪過去。

我繫上安全帶，看向窗外的跑道，飛機升空時後座傳來一陣嬰兒的哭聲，是我這輩子聽過最悲傷的聲音，頓時，一股奇妙的預感湧上心頭。活到這麼大了，自己有些部分，自己永遠解釋不了。

03

2228m

協和廣場

Concordia

時間、數字，我從小對這兩樣東西特別敏感。

記得是小四那一年，午休時我到福利社買零食吃，我走出溢滿便當蒸氣味的教室，走過喧鬧的走廊和其他正在玩耍的小朋友，身體某處忽然像被接通似的，「我」從意識裡抽身出來，用第三者的視角在打量自己。

我第一次感受到所謂的「當下」，察覺到此時此刻，這個十歲的我，正在這條走廊上走著路，也預視到將來的我，會在某個情境中循著思路回溯到這個時刻，他將清楚記得此時環繞在我周圍的聲光氣味，某種幾乎可以用手觸碰到的現實感。彷彿可以說，那時的我和現在的我，在非線性的時空裡產生了聯繫。

電影《愛在午夜希臘時》裡，中年的傑西與席琳在古城的郊野散步，席琳對傑西感嘆道：「我的一生中，這種感覺始終揮之不去，既像是真實存在，又彷彿南柯一夢。」在我小四那一年，體會到類似的心緒。

那年是一九八九年，坦克車開入天安門，我從電視新聞看見上萬人湧入中正紀念堂，他們袖口別上黑紗，義憤填膺地在廣場上高歌、捐款。他們稱自己為中國人，稱那座出事的城市北平，稱這座島全省，他們唱著〈歷史的傷口〉，高舉的大字報上寫著 Sunday Bloody Sunday……

同一年，我親愛的舅舅開夜車時出了車禍，幾天後走了。他還不到三十歲，是阿嬤最小的兒子，上面有七個姊姊。告別式上我沒有哭，我還不懂什麼叫哀傷。

一九九九年我升上大三，二十歲的我背著睡袋跳上飛機，暑假時到英國參加搖滾音樂祭。那是一次沒有旅伴的旅行，我在異鄉的草原上露營，站在舞台前看到好多青春期深深著迷的樂團，我和西洋青年文化緊緊相擁，像一隻找到歸宿的候鳥，飛入嚮往已久的森林，飛過的樹梢連成一道夢的輪廓。

二〇〇九年台灣在九二一大地震十年後遭遇了八八風災，那年我三十歲，剛結束一段曾以為會天長地久的感情，搬到台北鬧市的一棟舊公寓，住在頂樓一間很像山屋的小屋。每天清晨，巷口公園的鳥會飛到屋簷把我吵醒，牠們吱吱喳喳的，提醒我該起來寫作了。

整整一年半，我把自己關在頂樓，除了覓食和跑步不太出門，沒有社交生活可言（我向來也不是社交型的人，人多的地方容易讓我緊張）。有時寫累了站在天台上抽菸，隔著盆地眺望城北的陽明山，它山勢平緩，我卻不覺得自己有登上去的必要。我埋頭苦寫自己的第一本書，不敢去想接下來的任何事情──它會不會激起漣漪？我有沒有條件再把自己關起來去寫下一本？年中，在我一個字都寫不出來的一天，姊姊生下一個女兒，那天是六月二十三日，我們的生日恰好相隔

六個月。

二〇一九年，我四十歲了，相較於當初那個勇敢去英國追尋搖滾夢的青年，我已經多活了一倍的人生。

男人四十這年，我原本打算回英國看看。我申請了一項蘇格蘭駐村計畫，盤算著駐村結束要搭艘船去對岸的愛爾蘭，瞧瞧都柏林是否真如喬伊斯描述的那樣，是一座了無生氣、收容各種失敗者的城市。等我暢飲過幾輪健力士黑啤，再搭船返回英倫本島，買張臥鋪火車票前往世上最歡騰的 Glastonbury 音樂祭，看幾組陪我一同老去的樂團。他們演出時我要擠到第一排吶喊，然後半夜在營火邊喝到爛醉，看會不會被誰帶回帳篷或把誰帶回來。

最後，回倫敦踩踩二十年前走過的路，考考上個世紀的記憶。這是原先的計畫。

但生命總有它要去的地方，有它分派給你的任務。因為奇妙的機緣，我被導引到這架班機上，壯闊的南迦帕巴峰昂然蠹立在窗外，巍巍不動的山巔，我俯視著它，光是用看的，整個人就要墜入那座雪白的魔域，我沒有辦法想像有人可以在上面行走。

美國作家強納森・法蘭岑在文集《如何獨處》（How to Be Alone）裡寫道：「這世上沒有地方適合小說寫作者居住。」他是如此描繪兩位史上有名的孤獨寫作者：「作品內容扎實的作家被視

046

神在的地方

為反社會的那些特質，無論是喬伊斯的放逐，還是沙林傑的隱居，都主要源自社交孤立，那是流連想像世界的必備條件。」

我自認是獨處的專家，頂樓的樓梯間雖然會有女孩子進出，閉關寫作時，日常的孤絕與閉鎖，每天深夜結束了一天工作闔上筆電後那種重重壓在肩膀上的耗竭感，我時常覺得自己好像在修行，也就這樣單打獨鬥拚出了幾本書。

孤僻是一種性格，本質上更是一種習慣，當書寫者愈來愈習慣把自己往心裡推，不知不覺中，他就有可能把自己愈寫愈小。連動而來的是現實的生計問題，大環境萎縮的銷量、不容易兌現的（因此也是虛幻的）名氣，三十歲的前幾年，我依然終日坐在房裡鑽研我熱愛的小眾題材，它們並沒有變，我的人生位置卻改變了，朋友們的境遇和發展也各不同了。這條路是對的嗎？我生出這樣的焦慮。

那一年台北的冬天特別冷，城郊的山嶺都下起了雪，白霧包圍著頂樓，我的牆壁又濕又凍，人坐在屋裡倦怠得沒辦法工作。萬念俱灰時，就像再次經歷了十歲那年意識被接通的瞬間，我明白了，自己該走出這個房間，走入社會，唯有走入社會才寫得出具有社會性的作品，才能讓寫作的主題變得寬闊。

社會，自然也包括環抱它的山林水文。我站到屋外那個想靈感的天台，視線跳過市區沉悶的景觀，冒出眼前的是那條曾經被我忽略的山脈，我從最容易親近的陽明山系開始走起，從一個馴化的都市人，漸漸找回體內的脈動，傾聽雙腳在山徑間敲擊出的音律，享受流汗時每一陣吹來的涼風。

如果社會是一座人聲雜沓的市集，山能幫我排解掉一些噪音，每次下山，又有能量重新走入這個熱鬧的社會。

郊山，中級山，再來是百岳；當日往返，兩天一夜，再來是長程縱走。我愈走愈深，也愈登愈高，一點一滴累積著戶外的知識、裝備的學問和步行的技巧。一旦登山對身心強度的要求超過一個門檻（對我來說是刻骨銘心的能高安東軍縱走），我了悟到，登山同樣是一種修行，寧靜高遠的山谷，比我樓身的頂樓更幽絕。

小說集《都柏林人》（Dubliners）收錄了一篇名為〈偶遇〉（An Encounter）的短篇，喬伊斯在文章裡頌揚道：「真正的探險，不會發生在足不出戶的人身上，他必須向海外追尋。」

海外遠征，與國內登山畢竟是兩回事，接下隨行報導的任務，我內心不無忐忑的成分。台灣百岳我是跌跌撞撞走過了一半，吃了一些苦頭，也涉過幾次險，卻都不如 K2 遠征的規模——

在冰河上徒步七日，直達空氣稀薄的山腳，然後在冰雪中駐紮一個月，這對身體和心理都有嚴苛的要求。

可是有機會目擊劃時代的 K2 台灣首登，透過我的文字傳遞給國人，對一個渴望拓展題材的書寫者，散發著致命的吸引力。致命，正是此行的關鍵字，我沒有在極限環境中生活過的經驗，不曾受過雪地訓練，最高經歷過的海拔是玉山頂峰的三九五二公尺，一次提升到五千公尺的高度，身體承受得了嗎？

珍貴的機會背後，蘊含著巨大的未知，過程中的種種不確定，好像陰陽的兩極，似乎這麼危險，卻又這麼迷人；或說，危險正是它的迷人之處，兩者一體雙生。熱帶的雨林中，愈毒的植物會給自己披上愈鮮豔的外衣，吸引那些對新鮮和刺激求之若渴的生物。

我不是追求刺激的人，但我是如此渴求新的寫作材料，在我理性分析遠征的相關風險和地形地物前，身體告訴我，登上的五十座百岳中，我不曾染上高山症的症狀，也不曾服用預防高山症的藥物，或許，父母生給我一種適合在高山活動的體質。雖然這不代表進入更高的海拔也能免疫，身體先幫我接下了任務。

飛往斯卡杜的班機是一架空中巴士A320，兩側座椅隔著一條走道，機艙坐滿大約可坐一百多人，座位間零星穿插著當地的乘客，最大宗的仍是蓄勢待發的攀登者，除了我們這支攀登隊，幾支高海拔遠征團也搭同一架班機。季節是一視同仁的，來巴基斯坦登山就是這個時候。

飛機比預期中舒適得多，不是飛起來會搖搖欲墜的螺旋槳小飛機，也不是等著被淘汰的舊機型，它安安穩穩帶我們飛過一片雪山，讓機上旅客揣摩神的眼界。「預期」是個微妙的集合體，夾帶著對某件事物的見解、口耳相傳的誤會、浪漫化的偏見或期待，以及從文本中擷取出來的印象。

行前我閱讀了許多探險文學，也觀看了幾部海外遠征的紀錄片，如那句英文格言所說：「The more you know, the less you fear.」對細節的知曉，會淡化心中的不確定感，唯有知識能替恐懼除魅。在我消化的各種資料中，不約而同呈現出一個相似的場景：

一架破舊的螺旋槳飛機顫巍巍地飛過深谷，機上坐著英勇的遠征隊員，座椅的扶手裡鑲嵌了一個長方形的菸灰缸（是銀色的），有位大探險家坐在椅子上，用征服者的姿態點著手裡的菸。突然一陣亂流襲來，他仍文風不動，一心一意想著深山裡那座即將被他馴服的未登峰，那座山將以他為名。

實情卻是，全機禁菸，穿著戶外機能服飾的攀登者手拿最新的iPhone，靠在窗邊猛拍地表的山群，降落後他們要在Instagram發一則限時動態，和國內的粉絲報平安。旅行總是這樣的，行前先在腦海把情節搬演過一遍，旅程中再印證想像的真偽。

這架空中巴士隸屬於巴基斯坦國航，機身的塗裝源自國旗的白綠色，我的位置可以清楚看見機翼上的國徽，一彎新月象徵著進步，五角星則代表光明。月亮與星星，這兩樣發光的天體組合起來構成伊斯蘭教的圖騰，世上另一個信奉伊斯蘭教的國家也選用相同的國徽，即橫跨了歐洲和亞洲的陸橋土耳其。

土耳其的最高峰名為亞拉拉特山（Mount Ararat），是一座標高五一三七公尺的錐形火山，隆起在國境的最東邊，幾乎就要跨到伊朗了。山的北壁緊鄰著一九九一年才從蘇聯獨立出來的亞美尼亞共和國，亞美尼亞的國徽中央即終年覆雪的亞拉拉特山，山頂停了一艘船。

國境、疆界，這些原本不存在於大地上的線條，是人類征戰的痕跡，訂定出勝者與敗者的界線。亞拉拉特山自古是亞美尼亞人的聖山，「所有權」雖因戰爭不斷易主、割讓，始終是亞美尼亞人的精神象徵，十八世紀前，當地教會嚴禁信徒登頂，這種態度到十九世紀地理大發現年代開始有了轉變。

一八二九年，博物學家弗里德里希‧派羅特（Friedrich Parrot）在教會的允諾下率領一支探勘隊伍，越過高加索山脈南側的阿拉斯河（Aras River），徒步到山腳下的村落，準備從北壁攻頂。那是早期的「國際隊」，派羅特本身是波羅的海德意志人，五名隨從有兩名俄國士兵、兩名亞美尼亞村民和一名教會指派的嚮導兼翻譯，眾人攀上海拔將近兩千公尺的修道院，在山坳架設基地營，經過三次嘗試，最終由西北脊登頂。

欣喜若狂的派羅特拿出水銀氣壓計替這座聖山測量高度，他測量到的是五二五○公尺，已經相當精確了。代表教會的嚮導則在峰頂立了一座十字架，並鑿下一塊冰，把它裝進水壺中，返回平地時它將融化為聖水──亞美尼亞國徽上的那艘船，就是挪亞方舟。

舊約聖經《創世紀》那場毀天滅地的大洪水過後，相傳挪亞方舟擱淺在亞拉拉特山頂，亞美尼亞人自古認為他們是洪水退去後世界出現的第一批人種，為了守護這個信仰，教會禁止信徒上

山尋找方舟的遺跡，畢竟那攸關人類起源的問題。

經文裡敘述，神降下的大雨連下四十個晝夜，洶湧的洪水深達四千公尺，淹沒了世間最高的山，浩劫過後，方舟停泊在五千公尺出頭的亞拉拉特山頂。《創世記》裡對高度的解釋其實是合理的，只是寫經的人肯定沒來過喀喇崑崙，或者，喀喇崑崙當時尚未被神創造出來。

山會改變一個人的身體結構，更會搖動一個人的信仰體系，讓他放寬既有的認知，去接納更多可能性。曾經我是無神論者，覺得自己的命運掌握在自己手中，當我透過機窗俯瞰壯觀得不可思議的南迦帕巴峰，整座山像一個微型宇宙在冰河上運轉，轉入節氣、凶險、美醜、善惡，某種難以言喻的更高層次力量，似乎主導著這一切。

從空中凝望大山，你很難再有把握說神不存在。

當我深陷這種激動的經驗中，一隻厚實的大手按住我的肩膀，我抬頭一看，是阿果！他坐在機艙另一側，拿著相機湊過來要替南迦帕巴峰拍幾張照，他說，自己也不曾用這個角度看過這座山。我看他按下快門，他就是曾經行走在山頂的人。

吉普車得花兩天才駛達斯卡杜，有翅膀的飛機只要四十分鐘就完成運輸的任務，這讓我錯過了經典的喀喇崑崙公路，它的前身就是古遠的絲路。那條公路是行前另一個重要的預期，所有遠

征喀喇崑崙的紀錄片都會拍到途中一片山壁，上頭刻著：歡迎來到什加爾谷地，由此通往雄偉的K2（Welcome to Shigar Valley of the Mighty K2）。

不過，能減少舟車勞頓對身體還是比較仁慈的，況且再過幾天有一段更難熬的車程，到時可就躲不掉了。

迎接我們的是一座鄉下的小機場，飛機降落在空地上唯一一條跑道，停機坪四周環繞著覆雪的高峰，尖塔狀的山頭綿延成一道巍偉的白牆。幾輛舊式接駁車把乘客載到簡陋的航空站，室內空間侷促，海關和行李輸送帶相連在一起，一班手持衝鋒槍、身穿防彈背心的軍人在檢查哨附近盤查，這回他們沒勒索我們，攀登公司應該已經打點過了。

行李等候室掛了一面巨幅的 K2 照片，幾架軍用直升機飛過龐大的山影前，機艙下吊掛著一些東西。照片上緣壓著「FEARLESS FIVE」的字樣，是巴基斯坦引以為傲的「無畏五虎」飛行中隊，每到攀登季總會出勤幾次，沿著冰河的流域把出狀況的人或冰冷的身體運送出來。我注意到，房間裡多數人都避免去看那張照片。

直到聚集在這個小房間，我們才算比較完整地看到整支國際隊的成員，他們都是接下來要共處一個多月的夥伴。除了打過照面的日本人，另外有一張東方面孔，他身材單薄，看似有點年紀

了，難道也是要來攀登 K 2 ？有一名頗有風韻的女性攀登者，大多數是中年模樣的白人男性，個個高頭大馬，虎背熊腰。

無論男性或是女性，身上穿的衣服多半繡滿贊助的布章，有些人的衣褲還印著此行要攻頂的山名、今年的年份以及過去幾項了不起的成就，譬如某年經由哪條困難路線攀上哪座巍峨巨峰，像一枚枚閃亮的勳章。

爬大山的人自有一種體態，可以把贊助的戶外服飾穿成自己的樣子，而不是被新潮的布料束縛成人形立牌。爬大山的人更有一種氣質，內斂的同時卻頭角崢嶸，暗中較量著彼此的實力。這場獨角獸的聚會中，有群人又特別醒目，他們身高不高，身形也不特別魁梧，卻默默引導著、串接著團隊間某種類似氣場的物質，他們就是雪巴人。

一支遠征隊裡，雪巴協作同時肩負起低端與高端的工作，平時他們會幫攀登者搬運行李、張羅茶水，一旦闖入八千公尺以上的「死亡地帶」，他們就化身為攀登者出生入死的夥伴。休息時雪巴人自成一圈，談天抽菸，動身後各就戰鬥位置，確保大隊行進在正確的方向上。如此強大又富機動力的一群人，自然需要一位強大又富機動力的首領，他是遠征隊的領隊達瓦雪巴（Chhang Dawa Sherpa），帶著一個魅力十足的笑容朝我們三人走過來。

雪巴人把命名權交給曆法，達瓦，代表他是在週一出生，可這樣會有很多達瓦吧？父母會幫他們再取一個別名。在房裡四處打招呼的達瓦可是雪巴人的英雄，三十歲那年就創下無氧完攀十四座八千公尺巨峰的紀錄，當時是這項驚人成就最年輕的締造者。

達瓦的哥哥明馬（Mingma，代表他在週二出生）同樣是一名攀登者，成就比弟弟更高。兄弟倆從第一線退役後開了攀登公司，兩人都是高海拔的大師，比誰都明瞭攀登者最需要何種支援，憑藉彪炳的戰功與在攀登界累積的口碑，兄弟倆事業愈做愈好，每年的攀登季都寫下最高的成功率。

上個月阿果和元植前往尼泊爾的馬卡魯峰（Makalu），在那座世界第五高峰進行K2的行前訓練與高度適應，便是加入達瓦的隊伍。兩人也順利攻頂，共同完成台灣首登，消息傳回來，K2 Project募資團隊與贊助者都浮現出美好的預感。

不久前才在馬卡魯的山腳下和達瓦道別，他們熱烈寒暄了一陣，把我拉過去介紹給他。我和達瓦握手，眼前這個世界級強者，又是一個典型的高海拔運動員，短髮、身材結實，膚色被太陽曬得黑裡透紅，笑起來很靦腆，渾身卻發散著一股野獸般的氣息。他牢牢握住我的手，笑著說，咱們是少數不需要攻頂的人，到時在基地營可有伴了。

神通廣大的達瓦找來小城裡最好的幾輛車子，把大隊人馬分批載往登山客棧，司機一路猛按喇叭，在空曠的路上趕著路。進城的黃泥路沿著石牆繞行，牆邊交錯著綠蔭與電線桿，城外掉落了一粒粒粽子似的山巒，口味應該是甜的，山頂的積雪仿若糖霜。登山客棧遠在城的另一頭，車行過的大街上看不到女人。

那家客棧名為協和廣場（Concordia），蓋在河谷邊的高地上，廣場前的坡地向下蔓延出一整片綠洲，美麗得就像世外桃源。客棧的名字擺明是為了招攬登山客，協和廣場指的是喀喇崑崙山脈深處的冰河匯流口，浩瀚的巴托羅冰河（Baltoro Glacier）在那裡分歧。巴托羅與它的支流在地圖上看起來像一隻蠍子，協和廣場是牠的頸部，左側的大螯往上伸就會箝住 K2。元植說城裡另有一間客棧名為 K2 Motel，我們進城採買時或許就會經過。

雪巴人幫忙把行李集中在中庭，大裝備袋仍在喀喇崑崙公路上漂流著，隊伍得在這裡住上一、兩天，等貨車抵達。客棧的入口綁著一面歡迎布條，用斗大的字體印出了攀登公司和協辦旅行社的名字，中庭旁邊有一座賣紀念品的小亭子，窗戶像塗鴉牆般貼滿了貼紙，有 Patagonia、Arc'teryx、Mammut 這些國際戶外品牌，也有各國遠征隊留下的標誌，儼然是一頁很有故事的畢業紀念冊。

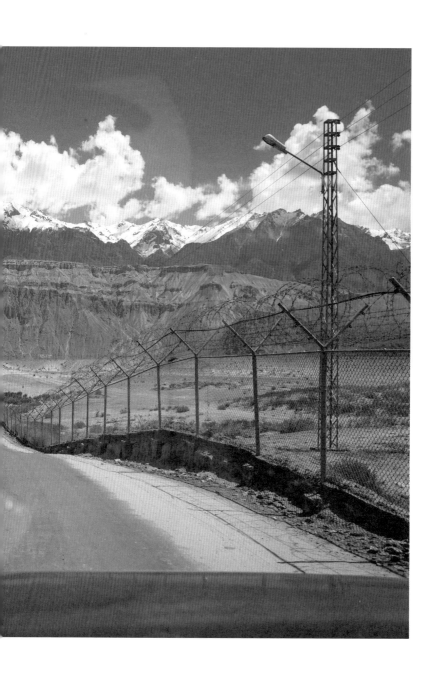

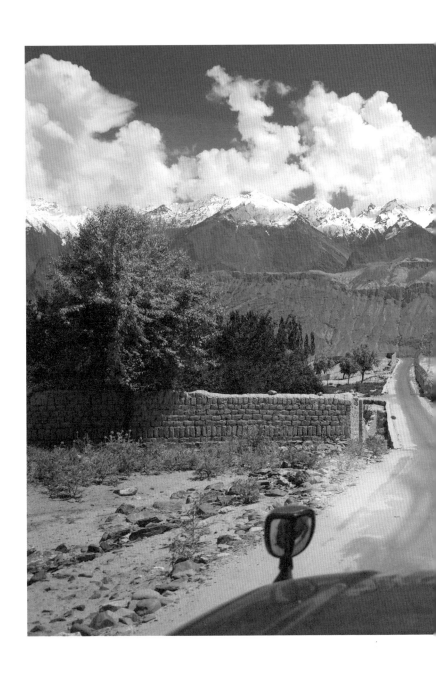

我在五顏六色的貼紙中找到我們的國旗和ATUNAS的貼紙，兩者緊緊相鄰，原來是阿果和元植從前參加的隊伍所留下的。當年，國產品牌歐都納策劃的八千公尺探險計畫正是兩人海外遠征的起點，他們並肩站在那扇窗前，翻閱著記憶之書。

如果不曉得此地是探險隊的中繼運補站，這登山客棧蓋得還挺像度假村，米黃色的平房、白色的圍欄、寬敞的露台，空地處種了些草花。客棧主人是一位樣貌和煦的巴基斯坦老人，拿著一串鑰匙替隊員分房間，我和一個中等個頭的巴西人當室友，他說自己叫摩西（Moeses Fiamoncini），有一頭鬈鬈的金髮。我們把各自的行李放在印花地毯的兩側，他問我能不能開電風扇，脫掉上衣呼呼大睡起來。

斯卡杜不比伊斯蘭瑪巴德，來者仍會感受到現代化前的瑕疵，入夜前跳了幾次電，我發著抖洗完一頓冷水澡。晚餐是餅、咖哩和炸物，我一口氣喝掉幾瓶冰箱裡免費暢飲的雪碧，餐後有點拉肚子，而摩西仍在接收神諭，一睡不醒。

海拔二二二八公尺睡眠已是斷斷續續，隔天我起了大早，坐在露台的躺椅上吃水果，涼涼的風從谷地吹來，我默想著昨晚的夢。昨晚我夢見分手後未曾見過面的前女友，我們分開一年多了，這是我第一次夢見她。這件事不太尋常，我沒預料到遠征初期就得面對這麼深層的情緒。

趁著晨間的天光，我在客棧錄了幾段短片，此行除了文字報導也肩負拍攝影像素材的工作，

我大學畢業製作拍的就是紀錄片，相隔將近二十年，在荒漠綠洲裡重操舊業了。

早餐有麵包、吐司和薄餅，餐廳牆上掛滿了喀喇崑崙群峰和野生動物的照片。餐廳位在客棧的制高點，可以綜覽全貌，停車場上有一堆裝備袋疊在那裡，貨車在昨夜開到了；雪巴三三兩兩在陽台上試搭帳篷、清理睡袋，進行最後的整補。我在餐桌旁與他倆分享昨晚的夢，他們聽了，只是給我一個「你現在知道了」的表情。

餐後達瓦把所有人吆喝到中庭，要雪巴和攀登者圍成一圈，請大家自我介紹，之後就要替眾人配對。除非行前特別交代，攀登者並不知道、也無法選擇自己配合的雪巴協作，遠征頭幾日有一種參加相親節目的況味，你偷看我，我觀察你，不曉得最後有沒有緣在一起。這是個刺激的時刻，更是別具象徵意義的時刻，從現在開始，隊伍就要凝聚起來了，你我都是命運共同體。

達瓦先向全隊介紹三名高階工作人員：架繩隊長天霸雪巴（Temba Sherpa）、基地營經理奇帕雪巴（Chhepal Sherpa），還有廚師蘇克拉。架繩隊攸關著攀登者的安危與登頂成功率，基地營服務關係到日常起居的品質，伙房決定食物的口味，蘇克拉獲得最熱烈的掌聲。

再來，就輪到謎樣的攀登者了，多數人我們都還沒說過一句話。日本人名叫德田進之介，

是一位牙醫，在神戶近郊靠海的明石市執業，曾登頂聖母峰與世界第六高峰卓奧友峰（Cho Oyu），有一定的實力。另一張東方面孔是個華裔美國人，姓高，我們之後都稱他高大哥，在東北出生，三十年前飄洋過海到加州工作，就此在美國定居下來。高大哥現年六十三歲了，兩年前才登頂過世界第八高峰馬納斯盧峰（Manaslu），他豁達地說，K2能攀到哪就算到哪。

西方攀登者主要來自於歐洲，有保加利亞、奧地利、波蘭等國的大漢，一個叫赫伯（Herbert Hellmuth）的德國大叔跟我們特別投緣，他戴著一頂顯眼的金色球帽，像個玩世不恭的老頑童，也有龐克樂手的氣質，是團隊裡的黏著劑。女攀登者克拉拉（Klara Kolouchova）來自捷克，已經有兩個小孩，她幽幽地說，今年是她第三次來挑戰K2，赫伯舉手附議，這也是他第三次了。

失敗是會讓人上癮的，未竟的路途，總會把人召回上次折返的路口。

「至於我……」我站在圓圈中央，把錄影中的手機暫時擱下，「我是跟這兩個年輕人一起來的，台灣還沒有人登頂過K2，我來隨行報導，以後你們可以叫我Chen。」簡短幾句話，大家也就聽懂了。

早餐時我察覺阿果和元植好像有點緊張，兩人在馬卡魯峰的雪巴並不能幹，甚至幫了倒忙，結果如何，只能看媒人如何牽線。達瓦把兩個身材瘦小

K2比任何山都需要強力雪巴的奧援，

Concordia

協和廣場

的雪巴分配給台灣隊，樣貌憨厚的叫明馬，週五出生的是巴桑（Pasang），他們四人在我面前握手問好，我看出阿果和元植的表情有些失望。

明馬和巴桑幫忙把停車場上的袋子搬到房間裡，協助我們整理裝備。攀登者在斯卡杜有一項重要的工作是重新打包，把裝備分成兩大袋，一袋藉由獸力直送K2基地營，一袋跟著大隊在冰河上移動，各二十五公斤。

空間不大的室內，我得微微低頭才能讓明馬和巴桑進到我的視線，明馬的身高只到我的下巴，巴桑的體型則比元植足足小了兩號。打包的同時，阿果和他們交換過去的冒險故事，我們這才知道，兩人的攀登資歷讓人蕭然起敬，一人曾經登頂K2，一人有過冬攀K2的經驗，剛才的擔憂一掃而空。

人，是不可貌相的，尤其是對雪巴人。

午後我們在豔陽中走入市區，我想買幾張明信片，他們打算扛幾打可樂回來。根據過往的經驗，碳酸飲料在巴托羅冰河上很受歡迎，沿途會遇見兜售飲料的挑夫，愈往深處價格愈貴，冰涼的可樂在基地營更是稀有財。想想沒錯，可樂當初是藥師發明的，而藥的存在，是幫人忘卻痛苦。

斯卡杜的基礎設施有一搭沒一搭的，路邊還會見到垃圾堆，走著走著就有沙塵暴吹來，把風

沙往行人的嘴巴裡車塞。這座山城宛如摩托車的要塞，一輛一輛骨董打檔車從我們身旁呼嘯而過，

計程車司機會搖下車窗和我們揮手，包著頭紗的婦女坐在公車前座，不和外人交換眼神。

大街上開著五金鋪、電器行和修車廠，也有幾家專做登山客生意的戶外用品店，身著長袍的

長者聚在樹下發懶，瞇著眼睛打量我們。城中央的清真寺旁有一棟義大利隊首登K2的博

物館，此類的K2意象在街頭隨處可見，別國的世界第二高峰，可是本國的最高峰。我們到市

場買了幾袋新鮮的蘋果，阿果的綽號就是這樣來的——他的臉像一顆紅紅的蘋果，不過在外國攀

登者眼中，他可能更像雪巴人。

晚餐時團隊中流動著一股不確定的氣氛，攀登許可尚未核發下來，達瓦請大家稍安勿躁，

他說正在催促當局，一有下落就會通知每個房間。康樂股長赫伯從城裡提來一個巧克力蛋糕，

用小刀切了分給大家吃，「遠征順利！」眾人以茶代酒。桌面清空後，我在無人的餐廳用微弱的

Wi-Fi寄走了專欄文章，那是與世隔絕前我欠世界的最後一樣東西。

回房後我躺在床上，雙手撐著後腦勺，黑暗中盯著旋轉的吊扇，想著過去的兩個月，也想著接

下來的旅途。不知道過了多久，摩西把我給搖醒，他說文件下來了，大隊明早動身。我應了一聲，

翻回剛剛那個穿越冰原的夢，一片紅色的海洋在身前分開，隊伍通過的時候，連時間都靜止了。

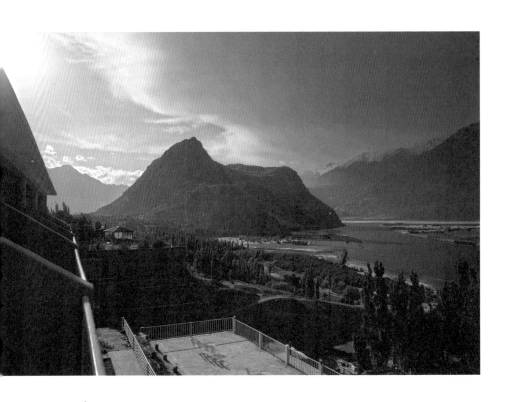

神在的地方

CHAPTER

04

3407m

遠征大軍

The Expedition Team

天還沒亮，整家客棧就乒乒乓乓忙碌起來，黎明的空氣裡洋溢著一股出征前的爽快，隊員在浴室仔細盥洗，把臉擦個乾淨，今天就要告別文明了，接下來的日子都得夜宿在帳篷中。晨光漸漸從山谷裡透了出來，大夥在餐廳沖著熱茶，互道早安，廚房端出了幾盤西瓜，很快被一掃而空。

雪巴人比我們起得更早，已經用過餐了，正從群居的寢室把公用裝備提到停車場，幾輛貨車預先等在那裡，老練的司機往梯子上輕輕一蹬，翻上車頂，接住雪巴人踮著腳使勁往上推的 The North Face 裝備袋，再用麻繩牢牢固定在車架上。

那些袋子裝滿要用來保命的裝備，袋身都磨得很舊了，可能是從黑市流入尼泊爾的仿製品，「完全防水」的字樣已在時間裡褪色。依據阿果和元植的經驗，徒步進山時不太會遇到雨，頭幾天甚至非常炎熱，防曬可能比防水來得更要緊。

我聽從他倆的建議，帶了一把晴雨兩用的大傘、一件透氣的薄夾克與一付有度數的太陽眼鏡（不會有人想在冰天雪地裡戴隱形眼鏡的），另外準備了幾罐最高係數的防曬油，份量夠我到海邊做一個月的日光浴。元植可能從前熱怕了，從台灣張羅來三個小電風扇，我們一人一個，到時夾在背包上，步行時可就涼快了。

今年以前他們走過三次巴托羅冰河，其中兩次是結伴同行，一次是二○一四年的布羅德峰遠

征隊，那年夏天，兩人站上世界第十二高峰的山頭，從那裡眺望對面的 K 2，默想著眼前這座山所代表的不可能。隔年他們帶著前一年完成布羅德峰台灣首登的意氣風發，重回巴托羅冰河，想試探另一座八千公尺巨峰迦舒布魯姆一號峰（Gasherbrum I），那座雄渾的大山簡稱 G 1，在十九世紀英國測量官的筆記本中，編號則為 K 5。

迦舒布魯姆一號峰的不遠處有一座迦舒布魯姆二號峰（Gasherbrum II），簡稱 G 2，在喀喇崑崙山系的編號為 K 4，同樣是一座八千公尺等級的雪山。盤古時期，現今的巴基斯坦境內被天神賜下五座超過八千公尺的大山，高冷的南迦帕巴峰獨立在國境的西北角（它也是世上十四座八千公尺巨峰裡最接近「西方世界」的一座），另外四座，都環伺於冰河的匯流口協和廣場。

我們在登山客棧整補的這幾天，便遭遇了幾支瞄準另外三座山的友軍，大夥將在冰河上共行數日，直到抵達協和廣場，在霜雪中互道珍重，各自向前。鎖定 K 2 與布羅德峰的隊伍，沿著蠍子左側的大螯向北邊走，攻向 G 1 與 G 2 的隊伍，順著蠍子右側的大螯往南方挺進，有一種各奔前程的滋味。

二○一三年元植在當兵，阿果獨自加入一支由歐都納策動的 G 2 遠征隊，初次到海外攀登巨峰，便一舉登上 G 2 山頂，而且是採風險更高、困難度加倍的無氧攀登方式（無氧意味不依

賴氧氣瓶），在山岳界一戰成名！那次的G2登頂同為台灣首登，比世界晚了半個多世紀。

量測地圖上的等高線，G1僅比G2高了四十五公尺，約莫是一棟電梯大廈的高度，地勢卻艱險許多，它聳立在巴基斯坦國界的最東緣，翻過去就是中國的新疆了。因為位置偏僻，前方還有其他山塊遮擋，即使站在開闊的協和廣場也望不到它的影蹤，G1有個美麗又神祕的別稱

「隱峰」（Hidden Peak）。

二〇一五年，他倆夥同幾個國內好手試圖掀開隱峰的面紗，無奈天時地利都不配合，整支隊伍的技術質量也還沒到位，最終鎩羽而歸。一如前幾次台灣首登只在山岳界掀起波瀾，未能登頂的惋惜，同樣侷限在山岳界裡。高海拔極限攀登在台灣向來是一項冷門運動，無論成功或是失敗，他們的遠征都是報紙「體育版」一則不起眼的報導，如此而已，這個社會還沒跟上。

今年是間隔四年兩人再次同行於巴托羅冰河，這回還多了我這個高海拔門外漢。記憶中的線索，在他們的內心世界編織成一張栩栩如生的地形圖，如果他倆還有未竟之事，有一天又回到雪與淚的巴托羅，地圖裡也會看見我的足跡。

滿載的貨車在鵝黃色的天光裡開走了，停車場空了出來，忽然轟轟轟的，吉普車大軍瞬間蜂擁而至，底盤發出顫動的低頻，地上不時傳來鐵鍊撞擊的聲音，雪巴人說著某種玄妙的語言和司

機不曉得在溝通什麼，慌亂的場面摻雜著刺鼻的柴油味，大隊彷彿即將上戰場去打仗似的。

達瓦這時提高音量，請大家放下手邊的事，先到客棧門口集合。二、三十個人在陽台上站成好幾排，以浩大的印度河當背景，拍了一張團體照——喀嚓！赫伯挨著天霸雪巴做了一個鬼臉。

此時一位戴白色圓帽的教長走了出來，他留著一圈白鬍子，長衫上披了一件粗呢外套，整個人看起來既有威嚴，又很和藹，是當地德高望重的伊瑪目。他雙手平舉向上，手心朝天，嘴裡誦唸著經文，禮成後站在長廊邊，逐一目送隊員上車，「順從阿拉之意！」他向我施予祝福。我雙手合十，向教長深深回禮。

明馬和巴桑一直跟在我們後面，確認我們三人上了同一輛吉普車。九點不到，隊伍陸續啟程，九輛閃閃發亮的吉普車伴隨揚起的沙塵與轟隆轟隆的引擎運轉聲開出了斯卡杜，一路浩浩蕩蕩往北方的邊城開。

我抓住車頂的皮環，轉頭望向客棧，它漸漸隱沒在漫天的煙塵與村民的歡呼聲裡，中庭的窗戶上，今晨貼下了一張新的貼紙「2019 TAIWAN EXPEDITION／K2 8611」，我們也從這裡畢業了。

既然是去探險，交通工具也得符合「探險精神」，遠征隊的載具是TOYOTA的Land Cruiser，

一九六〇年代的老款式，雙門、軟頂、嘎嘎作響的鋼骨，盡是經典機器的身段。車況仍維持得很好，該除鏽打亮的地方一點都不馬虎，照後鏡下緣掛著一串念珠與幸運符，隨著顛簸的路程晃呀晃的；兩瓶粉色的芳香劑在車廂裡發出可疑的氣味，好像小學畢業旅行時遊覽車上的味道。

司機穿著土色長衫外加一件深藍色背心，不發一語地坐在駕駛座上，在我們眼前表演著特技。這麼老的車冷氣當然故障了，車廂熱烘烘的簡直像個蒸籠，開窗透風的代價是得接受風吹沙的洗禮，德田用領巾把整張臉都包住，坐在司機左側，我們三個擠在後座，我像一根被夾在中間的熱狗，放在烤箱裡悶烤，這烤箱感覺就像被人推下亂石堆一路向下滾動。

今日的目標是海拔三〇四〇公尺的阿斯科里（Askole），那座山村是探險隊深入巴托羅流域前會經過的最後一處有人煙之地，也是巴基斯坦第三高的村落（最高的那一村叫西姆沙〔Shimshal〕海拔三一〇〇公尺，其實相差不多）。斯卡杜到阿斯科里的車行距離大約一百二十公里，縱然派出這種四輪驅動的野戰吉普車，時速只能維持在十五公里左右，沿途佈滿懸崖峭壁，一會兒跋山，一會兒涉水，行駛在破爛的路基上，車子根本開不快。

一些特別驚險的路段，車道下僅疊堆著幾批看似極不牢靠的沙包，一旁就是萬丈深淵。性命攸關的時刻，只見司機老神在在，他右手握緊方向盤，左手抓牢排檔桿，踩著皺皺的黑皮鞋在腳踏

板上跳著舞，時而進檔加油，時而退檔補油，行至車道最窄之處突如其來拉起手煞車讓車身半懸空地貼緊山壁帥氣滑向下一段路，我們都不知該讚嘆或者該求饒的當下，他再「叭叭」按個兩聲喇叭給自己鼓鼓掌，結束這一輪的演出。

其實啊，司機也是車內音樂的決斷者，在乘客心驚膽跳之際，他一派悠閒地放起當地的民俗電子樂，迷幻的女聲佐上清脆的手鼓，悶燒的曲調彷彿什麼華麗又悲慘的通俗劇配樂。

催眠音樂的推播下，車內的人跟著崎嶇的地勢被拋上拋下、撞來撞去，起伏最劇烈的路段連手裡的耳機都拿不穩，不時還有裝飾得像電子花車的卡車迎面而來，車身的距離近得能聽見彼此的音樂，偶爾碰到必須停下來的狀況——譬如，一顆比車還大的落石直狠狠砸在路的中央，都覺得身體暫時被赦免了。

「坐這趟車是在鍛鍊心智。」車子滑墜時要負責保護我右側身體的阿果淡定地說。那我的左護法呢？元植早就安穩地睡著了，這就是經驗值的差異。

晴天的上午，車隊在湛藍的天空下順著山路蜿蜒，行經自然的綠意繽紛，也行經活潑的人間景致。車窗外掠過青翠的農田、鄉野間的市集，也有往生者安息的墓園；路邊活動的有踢足球

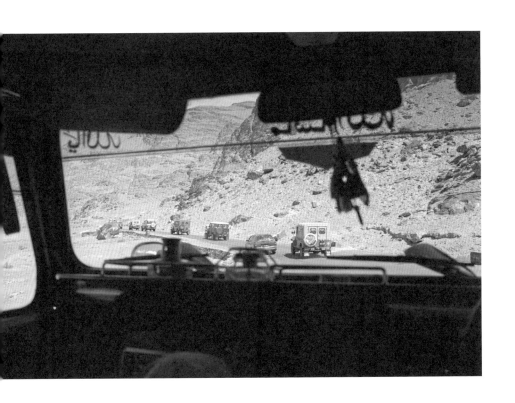

的小童、背著簍子的農婦，也有耕作中的牛車，有些放牧的牛隻優游在外成了路障，司機見狀再

「叭叭」兩聲把牛群給請走。

氣勢十足的車隊不只搭載著異國來的攻頂夢，在純樸的鄉間，更象徵著權勢與新奇。沿路的居民都知道每年這個時候會有吉普車隊開過自己的村，機靈的小朋友課也不上了，雀躍地擠在學校門口看熱鬧，男孩向我們比讚、敬禮，女孩向我們揮手、撒花，好像打勝仗的軍隊回鄉接受英雄式的歡迎，我心情飄飄然的，也就忘了行車的辛苦。

大隊在正午前抵達一座有駐軍的檢查哨，達瓦帶著一身社交籌碼進到崗哨裡和軍人交涉去了，此地是軍事重地，奇帕雪巴提醒我們別把相機拿出來。我到一間小石屋裡借用廁所，有群農夫正圍在地上吃餅，和善地告知我水的開關在哪。達瓦在崗哨裡的時間久得像被劫持了，元植快融化似的，靠著一顆大岩石撐起了陽傘。

檢查哨對面的岩壁上有一面銅牌在豔陽下反光，我走過去看，是一塊紀念碑，紀念藏族登山家仁那，二〇〇五年他的座車就在這條路上被落石擊中，不幸遇難。當年他原本是來完成最後一座八千公尺巨峰，如此便可躋身攀登者的最高殿堂——「十四座八千公尺俱樂部」，他無緣完成的那一座，正是 G1，世間沒有一座山是容易的。

達瓦總算和對方談好了條件，駐軍點頭放行，哨口後方搭著一座搖搖晃晃的木橋，一次只能讓一輛車子通過，橋後有座務農的小村，也是放飯之處，塑膠桌椅隨意擺在草地上，樹叢間拉開了天幕讓用餐環境保持蔭涼。村民端來一盤一盤豐盛的食物，有炸薯條、咖哩飯與烤餅，最搶手的是剛摘下來的桑椹，甘甜的水果滋味，讓疲憊的身體又快活起來。

小村位在一處高地，可以俯瞰壯闊的布拉杜河（Braldu River）谷地，布拉杜河的源頭正是巴托羅冰河，下游則在斯卡杜匯入印度河，今天的車程，其實是沿著愈切愈深的河谷一路往布拉杜河的上游開。中午過後，太陽的位移讓河谷的光影產生了變化，漸漸地，險象環生的路況減少了，周圍的視野變得開闊，阿斯科里位在河的右岸，是一片豐美的綠洲，遠遠看過去錯落著火柴盒般的小房子。

覆雪的山峰綿延在路的盡頭，指引著車裡蠢蠢欲動的野心，就在車隊駛進村莊的同時，幾架直升機在河谷上空盤旋著，難道是要進去搜救的嗎？一股不祥的氣氛悄悄蔓延開來。

阿斯科里的文明進程，不可思議地還留在農業時代，用石頭和土漿疊起的房子、礫石密佈的泥土路，村裡沒有自來水系統、沒有柏油路更沒有便利超商，「與世無爭」的感覺來自它的落後與資源匱乏，這座偏鄉卻極有尊嚴地自給自足，它自立於歲月之外，過著漫漫悠悠的日子。

吉普車轉入山腳下的宿營地，司機伸伸懶腰，卸下綁在車後的椅子，把物資堆到空地上的物資山。雞在炊事帳旁邊奔跑著，接下來幾天將分批被吃掉，蘇克拉帶領伙房團隊開始燒水做飯，手腳敏捷的雪巴人很快就把帳篷搭好，我的室友是高大哥，直到 K2 基地營之前，我們每晚都會作伴。

太陽逐漸西下，阿果和元植帶我到村子裡走走，剛收工的馬隊在田野間服用著口糧，蓊鬱的梯田染上了一層深綠色，農村仍是民風保守之地，蒙面的少女躲在石牆後面偷偷看著我們，男生可就大方多了，拍手喊著：「盧比！盧比！」把我們圍起來討錢。他們鍥而不捨地跟蹤這些一年出現一次的來客，我像揮趕蒼蠅似的把村童打發掉了。

日落前我們走回營地，村外的雪峰在漸暗的天色裡發出微光，經過一整天折騰，晚餐後眾人陸續回到帳篷裡休息。壯遊前夕，我在睡墊上翻了一陣子，明天就要開始走路了，明天也將進入高山症好發的高度，我閉上眼睛，不再多想。

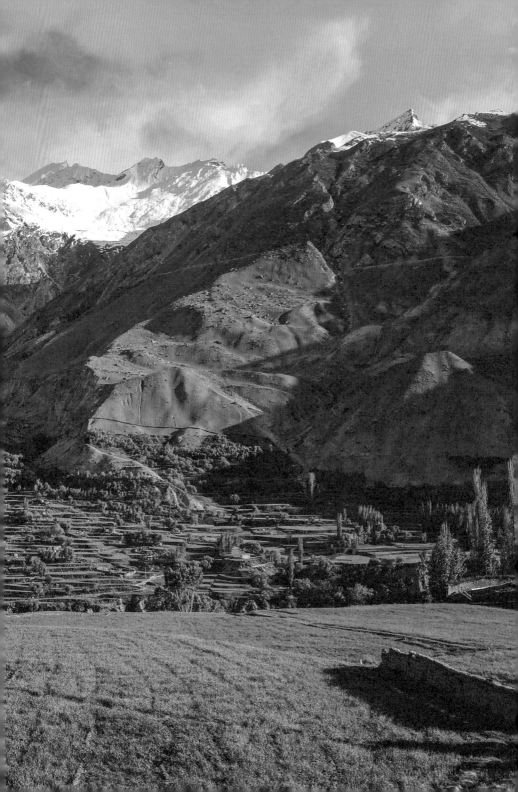

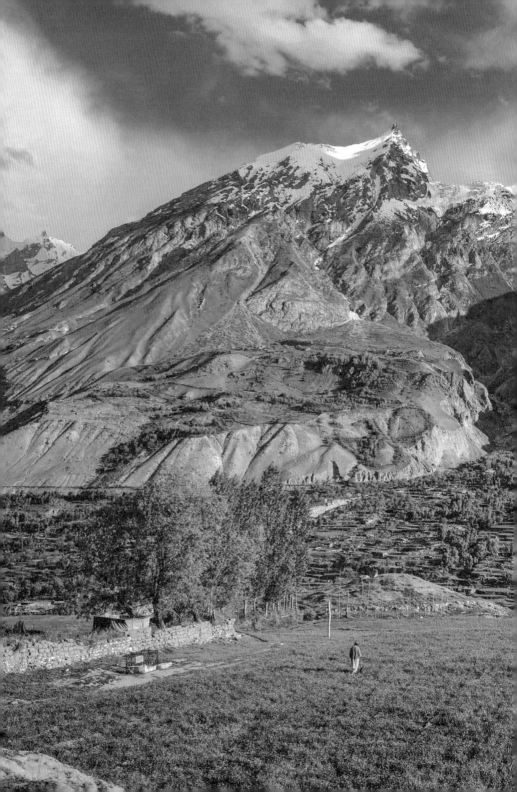

阿斯科里到 K2 基地營全程大約一百公里，垂直上升兩千公尺，這趟路程通常會分七天來走，讓步行者循序漸進地適應高度。與我同行的正是地球上最會走路的一群人，置身這樣的隊伍中不無無壓力，悠長的進山路，對於攀登者不過是攻頂前的開胃小菜罷了，對於我卻是此行的主餐，光是這樣想，就能分辨出超人與人類的差距。

我背著一顆 Boreas 的中型背包，它是我入門登山購入的第一顆背包，四十五公升的容量恰好應付這種配有挑夫的行程。詹哥有一句名言：「第一顆登山背包通常會買錯。」而美國垮派詩人艾倫・金斯堡的觀念則是：「第一個念頭，是最好的念頭。」（First thought, best thought.）兩者看似衝突，其實各有道理。

每一樣戶外裝備都是人與自然的接點，背包既是收納的空間、隨身的行囊，更是安全感的來源——裡面裝著讓人活下去的衣食，不小心跌落還能減緩撞擊的力道。只是自然有千百種樣態，一個尚未被自然洗禮過的人，依照過往的都市經驗去挑選背包，出發點已經有所偏差，實戰時便會發覺：怎麼跟當初設想的不一樣？

尤其在徒步的時候，平常習慣的複雜世界被簡化了，人的注意力重新回到了自己，這時身上的每個細節都會被放大，如果有一顆釦子沒扣好，就會把世界想成了那顆釦子。

金斯堡的觀念對應的則是詩人的自發性寫作，一種力求貼近自身的文體，在那文字的宇宙中，千百種樣態都由書寫者決定，他就是自然。無論如何，登山背包會愈買愈大倒是真的。

行前我到材料行訂製了 K2 Project 的布章，連同國旗一起繡在背包上，這輩子第一次代表「國家」出征，走在大隊裡感覺好光榮。腳下踩的是一雙我服役兩年的 Asolo 登山靴，鞋體就像手工牛皮坐墊一樣牢固扎實，當初是由義大利人首登 K 2 或許不是巧合，那國家生產最好的登山靴。

隊伍在微涼的晨風中步行在登山道上，周遭是心曠神怡的景色，白雪皚皚的山頭或遠或近向我們打著招呼，阿果走在我身後，他說今年是記憶中最涼爽的一次，小電扇還派不上用場。元植熟練地在前方領路，他的背包上固定著一片太陽能發電板，偶爾會反射出我的影子。

募資案啟動後，我們三人各經歷了一連串的波動，他們適應著前所未有的社會關注，並到尼泊爾的馬卡魯峰進行前期訓練，我則鍛鍊著體能與重新建構自己的裝備系統（極限海拔與台灣百岳的考量點畢竟不太一樣），並和詹哥完成了一趟環島巡講，到各個城市說明募資的理念，也介紹 K 2 那座山。

種種震盪我們還來不及消化，就在期望和關注中搭上遠征的航班。開始徒步後，一切忽然變

得很純粹了，就三個人，一條路。

我放開腳步，感受四肢的律動，同時調整著呼吸，把身體慢慢暖開來，步行的節奏遠比步行的速度重要，這是一場持久戰。日本大導演黑澤明曾說過一段「創作如同登山」的譬喻，我初次聽見時覺得宛如神諭：

最必須和最重要的，就是能忍受這種一字接著一字不斷寫下去的枯燥過程，這是首要條件，否則什麼都甭談了，耐得住一字接著一字寫下去的煩，這樣才寫得出兩、三百不是嗎？太多人缺乏這種耐心了，一旦你習慣的話，往後就能信手拈來。說寫作是種習慣也不為過，這種乏味的作業必須要達到能夠平均產出的境界，要是一整天靜下心來，從早上開始坐著寫，最起碼可以寫個兩、三頁，不管內容為何，要是能持續累積的話，不就能寫出上百頁的東西了嗎？在登山的時候，嚮導最先跟你講的就是不要看頂峰，專注看著你腳下的路走，大家都是如此在一步一腳印的努力中抵達山頂，因為一抬頭往上看就會感到洩氣。寫作應該是相同的吧！要寫作的話就要習慣這些過程，要把痛苦化為愉悅，甚至必須努力將其轉化成習慣。大部分都在途中就放棄了，只要你放棄一次就前功盡棄了，因為一旦放棄過一次就會養成習慣，一遇到困難就會馬上放棄。

你說，寫作和登山是不是同一件事呢？

這是一支急行軍，不到十點就在河畔享用午餐，我打開伙房今早發下的餐袋，裡頭有三明治、水煮蛋、巧克力棒、幾顆糖和一瓶果汁。這裡也是一座營地，一般健行團走到這兒就紮營了，但要攀 K 2 的人肯定是把兩天當成一天來走，他們像電影裡的超級英雄，個個步態輕鬆，游刃有餘。

高大哥穿著一雙配色時髦的 La Sportiva 野跑鞋，遠遠把我甩在後面，不說，不會有人相信這是六十多歲的歐吉桑。德田也健步如飛，邊走邊聽音樂，他聘請了一名專屬的雪巴，名叫丹迪，是雪巴人中少見的高個子，全程只服務德田，日本人做事總是比較細膩。

這座營地位在河邊的沖積三角洲，長滿茂盛的白楊和柳樹，慵懶的牛群在淺水處喝水，牠們上岸時經過一塊國家公園立下的牌子，上面寫著──除了照片，什麼都不取，除了足跡，什麼都不留。（Take nothing with you except photographs. Leave nothing behind except footprints.）

重新出發後總算出了太陽，眾人開始撐傘，登山道逐漸被細沙隱沒，路開始不成路。隊伍沿著布拉杜河直行，一小時的路程後遭遇了一個奇大無比的左轉彎，與另一條杜莫多河（Dumordo River）在山谷裡匯流，我們得先轉入杜莫多河的河道，過一座橋到對岸的裘拉營地（Joula），

明天再切回正路。

不走不知道，這段「多出來的路」是一個超巨大的ㄇ字型，眾人走在裸露的河岸上，正午的地熱無情烘烤著鞋底，我雙腳不停陷入軟沙，舉步維艱。過河的橋是一座年久失修的危橋，橋下水流湍急，我走得提心吊膽，好不容易看到宿營地的入口，元植手錶的暴風雨警報響起，要變天了！

喀喇崑崙的天氣說變就變，像小孩子的脾氣，低沉的悶雷聲在谷間迴盪開來，營地轉眼就被風雨籠罩，一群墨黑色的烏鴉被山中巫師放了出來，在天空迴旋刺探。《魔戒》裡黑暗魔君索倫的領地就叫魔多（Mordor），被三條山脈所包圍，杜莫多河不只發音讓我想起了魔多，風雲變色的場面也像托爾金小說裡佛羅多在末日火山摧毀魔戒的情景。

那我們呢？當然是魔戒遠征軍，雪巴就是哈比人。

由於隊伍走得太快，帳篷仍繫在後頭的驢隊上，大夥先到一間水泥屋裡躲雨。我把睡墊攤開，跟著他倆做些放鬆肌肉的按摩，急行的結果，兩隻腳的小趾頭都磨出了水泡，元植拿出醫藥包幫我處理時說道，等等雨停了可以到岸邊眺望，從這個方位回看匯流口，對岸有兩座相連的山峰，神似台灣的大霸尖山和小霸尖山。

沒等雨停我就拉起風衣的帽子，踩著拖鞋走向岸邊，大霸尖山的酒桶覆上了一層潔白的雪，小霸尖山被凍成一具尖銳的冰雕。無論我們去到何地，總是從自己的舊世界帶來一對眼睛，去認識新的世界。

才走一天，我的小腿就抽筋了，半夜唉唉叫著坐了起來，把腿伸直趕緊拉拉筋，被我吵醒的高大哥提醒我要多喝水，他說，路還長著呢！第二天的路程和第一天差不多，都是二十公里，身體累積的疲憊讓相同的距離走起來感覺更長，今天的日頭也更凶猛，我開到五檔了，依然走得很掙扎。

我們保持相同隊形由阿果押隊，他和我分享徒步的心法：「大口吸氣，大口吐氣，用嘴巴。」愈是純粹的技藝，道理其實都愈簡單，我維持穩定的步速，維持體內氧氣的平衡，慢慢走，不趕路，反正明天有個休息日，今天是心理壓力最小的一日。

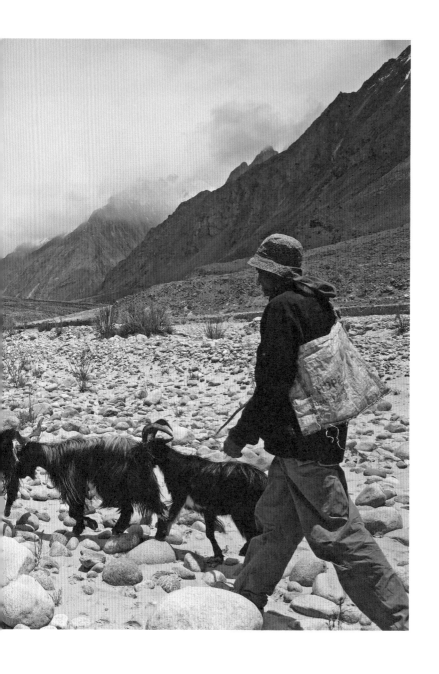

神在的地方

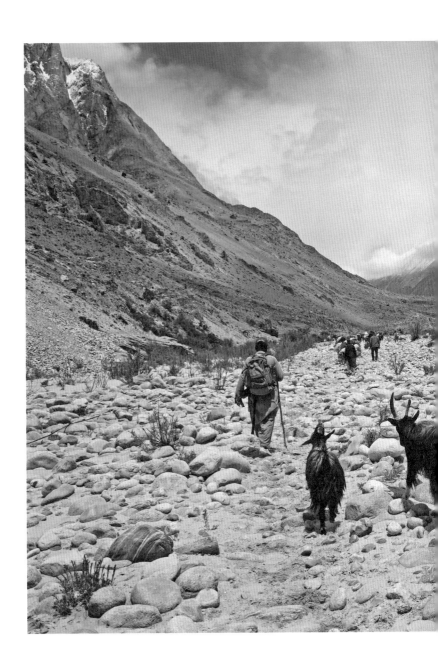

今日要推進到白域營地（Paju），據說是進山路途最漂亮的地方。切回昨天的正路，路跡分為兩條，一條沿岸邊的高地起伏，一條直接踩在河床上，兩條殊途同歸，會在營地前交會。從伊斯蘭瑪巴德算起，旅程進入第二週了，攀登者之間開始滋生出友誼，會三三兩兩自動成隊走在一起。

銳利的山峰、粗獷的巨礫，今天的風景比昨天更壯麗，比例尺也更巨大了，地圖上看起來短短的一段，實際走起來彷彿永遠也走不完。兩條路會合後，隊伍探入一座深幽的峽谷，橫渡重心不穩的吊橋，過橋後被一陣風雨追著跑，走到最後，我的腳已經不覺得痛了，鵝卵石會被河道愈磨愈平，痛覺也被疲勞磨愈鈍。

翻過一片緩坡，營地總算豁然開朗，它座落在谷地旁邊，海拔三四〇七公尺，是森林線的終點，再過去就沒有樹了。豐沛的流水滋潤著綠地和野花，白域營地儼然像一座聚居的城堡，從山坡頂部直到河邊的沙洲，錯落著七、八層平台。幾條護城河把不同隊伍的營位分隔開來，到處人聲鼎沸，有攻頂團、有健行隊、有運補的山青，住民們互相問好，也互探來意⋯你是要來望遠？還是要來征服？

安頓過後，元植用公款買了一瓶透心涼的 Mountain Dew 慰勞我今日的表現，我在台灣從來

沒有喝過這一牌汽水，它綠得像史萊姆的螢光膚色那樣不自然，當下喝進的這一口，卻堪稱此生最療癒的碳酸飲料，當然，這是期間限定的感受。

休息日是個星期六，營地裡裡外外都瀰漫著週末的愜意，早餐有可頌、香腸和炒蛋，水果是鮮嫩的櫻桃。我們幾天沒洗澡了，我到水龍頭下洗頭、擦澡，讓陽光把身體烘乾，克拉拉抱著一個臉盆要來洗衣服。下午我和元植一起磨豆子、手沖咖啡，阿果窩在帳篷寫他的攀登日誌。

我到營地的最高點瞭望明天的去路，這裡已經能看到巴托羅冰河的尾巴，崇偉的川口塔峰群（Trango Towers）屹立在冰河之上，層層疊疊耀閃著晶瑩的光，黃昏的夕照下，好像一丘一丘從荒原裡浮出的魔堡。

明天就要步行在冰河上了，前途更加難以預料，我想起了五千公里以外的家。我鑽進他倆的帳篷，拿起衛星電話，按下家裡的號碼，遠方的海島傳來嘟嘟嘟的等候聲，他們放下手中的書，看著我，我確實是有點緊張。台灣比巴基斯坦快三個鐘頭，週六夜晚，爸媽應該在家看電視才對，忽然一聲耳熟的「喂？」傳到耳邊，是爸爸。

那聲音讓我恍如隔世，過去幾個月，我們一家人歷經了一番劇烈的震盪。

我生長在一個平凡的小康家庭，爸爸在私人企業工作，媽媽是國中老師，兩人都是行事謹慎

之人，出國遠行前會把門戶鎖好，存摺收到安全的地方，是這樣審慎小心地在過日子。無論爸爸那邊或媽媽那裡，兩個家族都沒有冒險的因子，這也是常態，台灣社會原本就沒有這種習慣，親戚們多半是公務員或大企業的員工，有教師、藥劑師、醫師和會計師，這些常見的工作。

我常覺得，爸媽經歷過最大的冒險，大概就是生出我這樣的一個兒子，並義無反顧地把我撫養長大。我很小就知道這輩子要做的事情是寫作，也很小就跟其他男生一樣，往未來要成為醫生或工程師的理工之路培養著。高中時不顧爸媽反對，毅然決定選填文組，他們的告誡言猶在耳：文組很難餵飽自己，會比較辛苦。

我們一家，爸媽和姊姊都是文組了，他們或許盼望，兒子可以選一條跟他們不一樣的路。長大後回頭檢視當時所做的決定，我不過是選擇做我自認注定要做的事情，而且從小的家庭薰陶下（爸媽姊都是藝文事物的愛好者），我不選文組反而是比較奇怪的舉動。

長大後才明瞭，爸媽的話通常都是對的，寫作確實很難賺到錢，何況我尋找的還是比較特定的讀者。收入青黃不接的時候，還不至於萌生放棄寫作的念頭，卻也很少出現走對路的篤定。我繼續寫，是想弄清楚我到底有沒有自以為的那般能耐，更深層的原因可能是，這是我唯一會做的事，只是這件事產值很低。

爸媽收入穩定而且有儲蓄的習慣，成長過程中我不曾挨過餓，這讓我自小對金錢有一種安全感，連帶也缺乏生意頭腦，對賺錢不感興趣。三十幾歲時，書與書的出版間仍常有茫然的感覺，朋友都成家立業了，我的婚姻和積蓄卻乏善可陳，收入不穩定時還得靠家人伸出援手，協助我的文學事業（如果那稱得上一種事業），某種虧欠感油然而生，我好像辜負了他們當初對我的告誡。

但家人就是這樣，既然我選擇了，就力挺我到底——the unconditional love，無條件的愛，那是世間最偉大的東西。

北上讀大學前，餐桌旁的爸爸時常對我說，先把自己準備好，當機會來了，奮力迎向前去。

能夠加入這支只有三人的K2遠征隊，到冰雪世界擴大我的眼界，豐富寫作的素材，這就是我寫作生涯最大的機會，它甚至標誌著人生一個新的開始，至少我是這麼認為的。

這個邀請對我來說無從拒絕，雖然我也預料到，以爸媽嚴謹的性格，會有所疑慮，一如我決定接下任務前對自己能力的懷疑。只是爸媽反對力道之大，遠遠超乎我的預期，他們擔心途中的危險、氧氣的欠缺、雪崩的威脅，擔心沒有人敢保證一定不會發生的那個「不小心」。

他們說，可以寫的主題很多，不需要冒這麼大的險，我卻明白，這是我從一個小眾作家觸及更多讀者的唯一機會，世界是這麼的大，限制都是自己給的，人生既無常，又有無限可能。就像

當初爸爸說的，我要勇敢迎向前去，擁抱新的經驗，遭遇新的挑戰，這樣，我的人生才有可能真的去到下一階段。

爸媽一路看著我長大，知道兒子對某件事一旦下定決心，就不會動搖。他們默默被我說服了（或者說，被動接受），從最堅決的反對者，變成最堅定的支持者，開始消化我丟給他們的資料（這我當然有所保留），嘗試理解高海拔攀登的各種面向（我一再強調只是隨行到基地營並沒有要去攀登那座山），在我準備體能能裝備的同時，他們也替自己的恐懼除魅。

出發那天，詹哥一早開車到我公寓樓下隨後接我到機場，爸媽姊姊都來送機，姊姊還拿了一封信給我，要我到機上再拆。一家四口在出境大廳抱別，他們目送我進到海關，我們心裡都知道，這是我人生第一次不確定回不回得來的旅行，他們現在來這裡送我，一樣的，要讓我清楚知道，那是無條件的愛。

衛星電話收訊斷斷續續，爸爸問了天氣和地形的狀況，聽我身心狀態都還良好，要我隨遇而安。媽媽把電話接過來，問我吃得怎樣，並要我轉達阿果和元植，她已經變成他們的頭號粉絲，也謝謝他們對我的照顧。

放下電話時，我回想起另一個放下電話的時刻，那是 K2 Project 募資案上線前一日，我在家

人群組告知我會隨隊的事，這麼大的事總不能讓他們自行發覺才好，我確實也拖到了不得不說的一天。爸媽的回應是一個大大的拒絕，我明白接下來免不了會有一番衝撞，想到這，心情就沮喪下來。

我是在駛向淡水的捷運車廂裡傳的訊息，後來在雲門劇場的座位上讀到他們的回覆，我把手機關機，放進隨身袋裡。《毛月亮》的第一次呈現就要開始了，這是給舞蹈界和舞者親友看的一場內部試演，我受邀來看舞，光是坐在這，內心已經有點激動，小時候我們一家四口常去台南文化中心觀賞雲門的舞作。

場燈暗下了，冰島樂團 Sigur Rós 的音樂緊緊抱住了我，浩瀚無垠的音場把我抬升到一座孤絕的冰山上，我佇立在山崖邊，俯視腳下荒蕪的凍原，奮不顧身往下跳時，舞者溫柔的肢體輕輕接住了我。我坐在漆黑的劇場中，淚流不止。

謝幕後我從劇場一路走下山，比之前都更確定要到喀喇崑崙走一遭。天空雲朵翻湧，我很久沒有自己買菸來抽了，站在碼頭邊，我把香菸點燃，心裡想著，親愛的爸媽啊！四十歲這年，請容我叛逆一次，讓我成為一個真正的男人，有一天，你們會懂得我此刻的執著。

那是春寒料峭的四月，我的遠征已經開始了，就在淡水河畔。

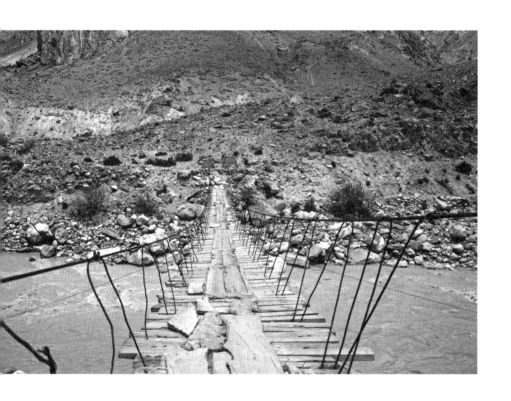

神在的地方

CHAPTER

05

Baltoro

4168m

雨中的巴托羅

布拉杜河在地圖上消失於白域營地下方的隙口，這條從斯卡杜一路把我們帶過來的大河，並不是真的消失了，而是流水的型態改變，人們稱呼它的方式跟著改變，它在地圖上被一個更響亮的名字取代——巴托羅冰河。

巴托羅是一條氣勢雄渾的山谷型冰河，全長七十公里，最寬之處可達五公里，主幹劃開崇高的山嶺，支流注入谷間的凹地，像一隻白色巨蠍，在中亞山區蟄伏了千萬年，因氣候變遷緩緩地向前或向後移動，即使身在太空，也能看見牠張牙舞爪的輪廓。

每年夏天，軌道上漫步的太空人把眼睛對準天文望遠鏡，反向看回地球，會看見蠍子的軀幹中漂浮著一粒一粒細胞似的小點，那是進山者的身影，也會看見黑與白的交戰與交融，一如人類文明的隱喻。

喀喇崑崙的語源來自突厥語的「黑色 kara／礫石 koram」，這座層巒疊嶂的黑岩王國，是兩極外地表冰河密度最高的區域。距今三千萬年前，印度板塊向北漂移，猛力插入歐亞板塊下方，受擠壓的地殼條然抬升，上演了一場驚天動地的造山秀，喀喇崑崙山脈平均海拔超過五千五百公尺，光是巴基斯坦境內，七千公尺等級的巨山就有一百多座，這道雄偉的黑色長城孵育了冰河，也被冰河撕裂與隔斷。

岩與冰的對抗、消解，一如道教的太極符號，白色淚滴中鑲著一顆黑色眼珠，黑色淚滴中也鑲著一顆白色眼珠，黑與白維持著一種動態的平衡，兩者同歸本源。老子說，道法自然，是有道理的。

從白域營地往東，水漸漸凍結為冰，營地眺望到的冰河尾巴，在地質學中稱為「冰河鼻」，像白象的鼻子順著地勢垂降下來，是水與冰的交會地帶。巴托羅這類山谷型冰河有個明顯的轉折點，上游稱為堆積帶，下游則為消融帶，兩者以雪線為分野，冰雪的堆積量與消融量在此達到了平衡。

當這顆藍色星球的溫度下降，雪線也往下沉，冰河像一隻透明的手掌向下游延伸，抓住了更多土石；當氣候暖化，雪線跟著提高，冰河便向上游的方向退縮，那隻蠍子則往前爬行，身長也縮短了。白域營地所在的這條分界線，見證了自然的循環往復。

「道法自然」這四個字出自《道德經》第二十五章，老子用另外九個字來完整這個概念：「人法地，地法天，天法道，道法自然。」這種在循環中求平衡的觀念，是道家的宇宙觀，說明了萬物的周而復始與物質的生生滅滅，也用哲學的觀點解釋了浩瀚的冰河為何不會被自身的重量壓垮也不會壓垮了山，而維持平衡，更是冰河穿越者優先掌握的要領，尤其是對我這種冰面地形

的生手。

「小陳！你快出來看，Trango 山群從雲層後方露出來了！」

清早我在帳篷裡著裝，早起的高大哥就在帳外嚷嚷著，他的精神可真好，看來為今天的冰河行旅是做足了準備。我正要翻出去探看，他的語調瞬間降了下來，「唉呀！真是煞風景，那團雲又飄了回來……」在離家這麼遠的深山有人用中文喊我小陳，感覺倒是挺親切的。

我鑽出帳篷，昨夜的星空原來是假象，濃厚的烏雲正在山坳裡集結，雲的陰影讓霜白的冰河鼻染上了一片墨色，東邊的天域中隱隱探出魔堡的頂部，教人望而生畏。隊員相繼替背包罩上雨套，成一路縱隊，走出營地末端的樹叢，森林線的終點正是雪線的起點，地貌即將改變了，我的步態也必須有所調整。

我幾乎沒有雪地經驗可言，只穿過一兩次冰爪。那年第一次造訪雪山巧遇冬末最後一場大雪，主峰被厚實的冰雪覆蓋，整座雪山圈谷像一個盛滿到冰的水晶碗，眼看沒有登頂的可能，我踩著冰爪沿碗緣繞呀繞的，側著頭傾聽爪尖在冰面刷出清脆的聲音。

雪山是台灣第二高峰，日治時代被稱為「次高山」，玉山則稱作「新高山」，對應著殖民母國的富士山──玉山和雪山都比日本的最高峰富士山還高。新高與次高之外，台灣中部另有一座

「能高山」，是能高安東軍縱走途中的第一座百岳，這三座山，日治時代並稱「台灣三高」。

我初登玉山同樣是在雪中，是被大雪勸退無法登上雪山的隔一年。那幾年台灣早春特別濕冷，雪況奇佳，我和隊友背著冰爪和頭盔入住排雲山莊等待機會，莊主勸告說，山頂仍有殘雪，並不建議攻頂。我們隊伍無人受過雪訓，憑著一股衝勁（或說，傻勁），以及台灣之巔近在咫尺的召喚，依然決定出擊，在風口前的隧道上起冰爪，抓著鐵鍊順利登頂。

那年我三十八歲，是的，我站上玉山了，此時此刻台灣沒有人比我站得更高，幫我慶祝的卻是白茫茫的視線與間歇襲來的寒風，這是我在追求的登山經驗嗎？下山時我開始思索這個問題。

還有一次，是合歡群峰的石門山，這座號稱最容易親近的百岳，彷彿要讓它走起來更深刻些，我也是在大雪中登頂的。由於台14甲高山公路的開闢，從公路旁的登山口很快就能走到山頂，許多志在完成百岳的山友刻意將石門山留到最後，讓親友同行，一同將慶賀的布條拉開。

如此平凡無奇的一座山，我一步一步踩著剛下的新雪，也一步一步陷入及膝的雪洞，花了一個鐘頭才登頂。大費周章是有報酬的，晴朗的中午，險峭的奇萊北峰覆滿了雪，聳立在正對面，天地是一片明亮生動的銀白色，我從不知道台灣可以有如此美麗的雪景。

上山時踩出的雪洞，因日頭變得濕滑，我連冰爪都沒準備，花了更長的時間下山。回溯起

來，這種「冒險犯難」的精神好像漸次把我推向了喀喇崑崙。

奇萊北峰正是台灣最著名的黑色岩山，三面皆為裸露的斷崖，尤其背對陽光的西北壁，像一面龐大陰暗的黑牆，懾人心魄。我的第一座百岳是溫和的合歡東峰，當我站在山頂望向嶙峋的奇萊北，想著那些代代相傳的山難故事，只覺得這座幽暗的山不是我有條件與資格可以上去的。

兩個月後，一個萬里無雲的早晨我攀上奇萊北峰，四年後，我在喀喇崑崙攀爬著冰河鼻，而四周是更高峻的黑色岩山。也許我心裡原來就有一個陰暗面，那些深色的岩壁讓我看見了自己。

雨在我們啟程後淅淅瀝瀝落了下來，我從背包的側袋抽出一把紅傘，前幾天它用來遮陽，今天是擋雨的工具。元植發來的小電風扇還沒拿出來亮過相，接下來只會愈走愈寒，它的出場機會應該是愈來愈低了。

步行在雨中的冰河，考驗的不只是技術，還有耐心。善變的冰河不會給人同一條路跡，路，是人踩出來的，不同的人自然有不同的走法，有人喜歡試探鬆動的冰磧石，有人喜歡在晶亮的冰丘上左彎右繞，去感受山的弧度。一座冰丘在河道上隆起，像台灣常見的半邊山，一側是鋸齒狀的崩塌面，一側是膨脹的冰磧土，好像被人咬了一半的甜筒。

我像重新學步的小孩，在冰面上學習如何走路，甚至，如何在冰上跌倒。天雨路滑，附著在

岩面的水抵消了鞋底的摩擦力，滾動的冰磧石更讓步行者很難真正站穩腳步，我感覺自己踩在滑溜溜的算盤上，如履薄冰在這兒不只是一句成語，更是打滑前的寫照。

當冰磧漸漸退去（實際上它是沉積到冰河底部），冰面變得更加光滑，起先一派輕鬆的攀登者也被逼得施展起腳下功夫，用各種姿態和狡猾的冰雪地形交涉，以求渡過。

negotiate 這個英文單字有交涉、談判的意思，在英語系的戶外寫作中，也是橫渡一段困難地形時使用的動詞。這種遣詞用字，隱含敬天的思維，自然不是讓你說過就過的，你和它必須有來有往、互探虛實，彼此協調出一條通路、一個可行的腳點，同樣是一種動態的平衡。

台灣的緯度與高度都不及巴基斯坦，高山的降雪會被太陽的熱力蒸發。喀喇崑崙長年嚴寒，海拔更是高不可攀，堆積的雪會結晶為冰，並在自身的重力作用下埋入更深的冰層，形成緊實奇異的藍冰，最終順著冰層的壓力和谷地的坡度緩緩向下流動。

冰河的特徵，也是它最難用肉眼觀察到的一環，即冰河是活的，是一團巨大的流動固體，受到重力的主宰，日復一日進行著刮除、推倒、搬運和填平的工作，只是以人類短暫的壽命觀之，冰河的工作進度異常緩慢。我走在巴托羅的表層，卻能清楚感受到蠍子的脈搏，聽見牠發出的嘶嘶聲，嗅到牠體內那股湧動的寒氣。

這隻冷酷的蠍子不懷好意地左搖右擺，恨不得把我甩進幽深的冰窖裡，但我不害怕，與我同行的是世間最強悍的山行者！阿果和明馬步伐輕盈地在河道間變向跳躍，遇到水勢洶洶的冰融河，他們會把身子壓低，仔細尋找距離最短的淺水處，開始丟石造橋，再用腳試踩幾下。

「Come! Come!」

明馬一腳踩住對岸，一腳點著剛扔下去的疊石向我招手，像會輕功似的，他有半邊身體浮懸在河面上，要我照他的指示踩石過河。他擺出的姿勢是為了在我不慎落水時可以立刻將我拉起，我盯著他腳邊浮起的氣泡，面色凝重地從冰丘下緣小步踱了過去，躍過湍急的尾流，在第三個疊石處被他牢牢接住。明馬燦然一笑，我也笑了出來。

這條古老的冰河通道，除了雪巴人與攀登者，還有一群無聲穿梭的人，他們是巴基斯坦的挑夫，串聯著綿長的運補線，讓沿線的營地不會缺糧、斷炊。某種意義上，他們和陽光空氣水一樣重要，雖然高潮迭起的探險史不會載入他們的名字，他們是無名的勞動者，以挑夫為統稱。

大隊離開阿斯科里那天，他們在廣場上排著隊伍，逐一秤重、打包，把沉重的物資扛上肩，也把一家人的希望背在身上。夏天是一年中最好賺取外快的時節，每到攀登季，他們會在巴托羅冰河來來回回走個好幾趟，用腳程換取微薄的工資，走得愈勤，就賺得愈多。

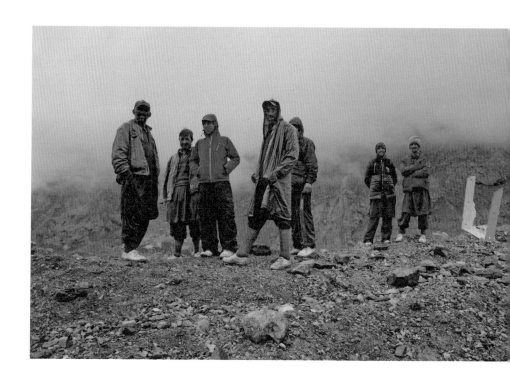

雨中的巴托羅

挑夫通常蓄著鬍，膚色一如喀喇崑崙的山壁，體格並不特別健壯，臉上卻爬滿風霜，一身拼貼風的裝束看似有什麼就穿什麼——貼滿補丁的飛行夾克、破損的運動褲、乾癟的羽絨背心、塑膠太陽眼鏡、卡通圖案的毛帽，腳下是一雙白布鞋甚至皮製的拖鞋。

管他河床上是尖銳的礫岩或平滑的砂石，管他這段路是雪是冰，每天醒來，他們認份地背起鋁架，上面綁著爐灶、煤油、煤氣燈和椅子，腳下踩著拖鞋卻比健行者走得還快，這裡可是他們的後院，為了生計，他們在荒野中陪我們跋山涉水。

挑夫從前也是村童，而現在的村童當他長成一個堅毅的鄉下青年，也將別無選擇當起挑夫，和外來客索討的東西從盧比變成了藥品——Medicine? Medicine?

休息時他們蹲在礫石堆旁，見人經過就伸手討藥，經驗豐富也就世故了，知道金髮碧眼的西方人不太會理睬他們，向東方人索討，命中率比較高。我們的醫藥包由元植保管，他差一點就成了在冰河上行醫的張大夫，得幫挑夫問診、開藥。

一九五四年首登 K2 的義大利遠征隊，動用了五百個挑夫，一共背負十二公噸的物資，其中包含兩百多個氧氣瓶。領隊是五十多歲的米蘭大學地質教授阿迪托・狄西歐（Ardito Desio），他是個狂熱的愛國者，也是科學的信徒，把登頂與科學探索視為同等重要的任務，隊伍中也納入

岩石學、地誌學與製圖學者，替喀喇崑崙留下許多寶貴的資料。

直到二十三年後才有另一支隊伍成功站上K2，讓人驚訝的是，並非傳統的歐洲列強遠征隊，而是日本山岳協會發動的登山軍團，由高齡七十三歲的吉澤一郎擔任指揮官。隊伍計畫周詳而且資金雄厚，改寫了大隊遠征的規模，共出動一千五百個挑夫，背負了三十二公噸的物資，人力的長龍在冰河上浩浩蕩蕩延伸了八公里。

當年也是第一次有巴基斯坦人隨隊登頂K2，換言之，直到一九七七年，巴基斯坦人才站上自己國土內的最高點。

日本遠征隊充分體現他們的民族性，每人各司其職，有裝備組、燃料組、通信組、氧氣組，大軍壓境似的把K2當成一座城池來攻。此外還有隨行的醫師、攝影師、電影團隊，與一個名叫松尾良彥的報導者，當年他四十三歲，是報社記者，回國後寫了一本《K2──雪，冰和岩石》的著作，回述那趟波瀾壯闊的旅程。書在一九七八年出版，恰是我出生的那年，冥冥之中，我正追尋著他的腳步。

從二十世紀至今，無論科技如何進化、裝備如何改良，攻頂K2沒有捷徑，巴托羅是必經之途。進山過程被賦予一種人文的厚度，以及關於歷史的想像，阿迪托・狄西歐和吉澤一郎這

些鼎鼎大名的探險家，曾在我們行經的天然冰雕旁運籌帷幄著，也在高聳的尖山下渡過急湧的水流，他們見識到的冰河活動，想必比今日更為活躍，冰層也更厚實。

吉澤活到九十多歲，阿迪托的精采人生更跨越三個世紀，享壽一百零四歲。兩人的高壽，或許是因為他們是待在山腳下的人。

我們在一座冰湖邊追上了達瓦，湖面罩著一層薄霧在冰丘間蔓延，這一區走起來容易迷路。

達瓦靠在一顆巨石上，向路過的人指路，他依然帶著那迷人的笑容，每到夏季，他很少能待在尼泊爾的家裡，他同樣是靠山吃飯的人。

冰湖後的山溝累積了厚厚的雪，以阿果和元植的經驗，今年的積雪遠較往年為多。兩人略顯憂心地和達瓦聊了起來，達瓦說，尼泊爾今年狀況相同，季節延遲了，溫度還沒高起來，幾支比我們早出發的隊伍此刻都在協和廣場卡關，前方的積雪太厚，路暫時還開不了。

氣候的反常讓人難以判讀地球發來的錯亂訊號，倘若攀登季一直往後移，曾被視為不可能的K2冬攀，恐怕也是遲早的事。

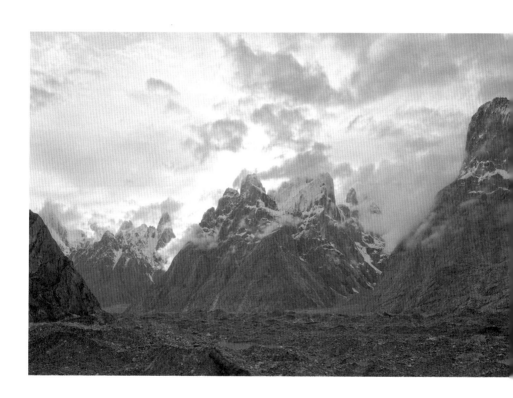

Baltoro

雨中的巴托羅

午餐地點在一個U型的冰河匯流口，巴托羅在此重新組合自己，讓幾條中小型冰河流入體內。這個匯流口是徒步者的中繼營地，山的夾縫處搭建了幾間石室，小販在裡頭兜售著可樂⋯

「再往裡面就更貴囉！」我們對他搖搖頭，這種黑色液體我們可是帶了一堆。

雨暫時停了，天空隨之打開，清晨深不可測的魔堡，此時赫然屹立在我們身前，正是壯絕的川口塔峰群，是一組高於六千公尺的山峰，頂部戴著白色冠冕，像一座座雄偉的石塔，聳立在冰河北側。

那些花崗岩構成的大山塊，質地好像老人的皮膚，給人一種粗糙的手感。有的像駱駝的峰，有的像哥德式大教堂，有的像《魔戒》裡白袍巫師薩魯曼管轄的高塔，戲劇性的造型怎麼看都不像自然生成，但確確實實又是由自然的力量捏塑起來。

峰群中最高的一座叫大川口塔峰（Great Trango Tower），海拔六二八六公尺，東壁展示了世

1 0 8

神在的地方

界上垂直落差最大的懸崖，崖高一三四〇公尺。一面一三四〇公尺的大岩壁是多高呢？比美國攀

岩天才艾力克斯·哈諾（Alex Honnold）在電影《赤手登峰》（Free Solo）裡攀上的優勝美地國

家公園那塊酋長岩還高，酋長岩從底部到頂端丈量出的高度大約是九百公尺。

世上十四座八千公尺巨峰，在一九六〇年代中期全數被人類所攻克，最後一座是西藏境內的

希夏邦馬峰（Shishapangma），登頂年份為一九六四年。「不想做別人做過的事」或者「想做一

件還沒有人做過的事」，是驅策冒險家往前行的動力，進入一九七〇年代，新一代好手開始將目

標鎖定於高度不及八千公尺，技術難度卻更高的攀岩路線，喀喇崑崙的川口塔峰群成為他們心蕩

神馳的岩場。

我們坐在巨塔下吃著三明治，它們的影子遮住了半邊天空，營地周圍環繞著幾個冰河出口，

冰斗的輪廓在白霧後若隱若現，形似馬鞍。此地呈現出教科書上的冰蝕地形，是一座大型的冰雪

主題樂園，分為水上活動區與冰宮探險區，兩區以一個藍色冰洞相連。

冰層之間會摩擦生熱，讓冰融化為水，潺潺流水注入冰河下層的冰窟，再從宛如溜滑梯的水

道口滲出。而滲出的水流回冰河裂隙，被凍寒的地氣再次凝結為冰，在底部形成冰牆、拱門與屋

頂，於時間工匠的監督下，精雕細琢成一間莊嚴的冰廳。廳內有冰塊和岩板組成的冰桌，唯有不

怕冷的人有資格坐在那張桌子旁。

望之儼然的大川口塔峰東壁，在當時的攀岩界掀起一陣旋風，高手們互相較量誰有能耐率先上去，一九八四年終於由兩名挪威好手完成這項壯舉，他們卻在下撤途中遇難了，名字被寫入喀喇崑崙那張長長的冰河旅人名單，冰桌旁又多了兩個人。

我們一到午餐地點，我只顧著讚嘆眼前的景色，阿果和元植卻四處打探消息，他們的香港朋友與他的攀登夥伴就在我們進山的同時來攀爬喀喇崑崙一座六四一○公尺的無名山，起攀地點即營地前的這條冰河。兩人已失蹤多日，我們在阿斯科里目擊到的直升機就是要來搜救他們。

香港攀登者名叫吳嘉傑，是華人攀登圈相當被看好的新血，還未滿三十歲，他經營的網誌《野人旅誌》已頗有名氣；攀登夥伴李昊昕則是四川成都人，攀登外也是傑出的攝影師，今年不過三十出頭。想做一件沒人做過的事，把這兩個年輕的靈魂召來這塊不毛之地，循著憂鬱的冰河要去探索那座未登峰。

駐紮在此的當地人說，直升機看見雪坡上散落著睡袋與個人物品，兩人的留守人員已經撤營，如今失聯已達七日，以戶外搜救的經驗來說可能凶多吉少。極限攀登者對圈子裡的意外傷亡似乎都習以為常，如今習以為常，習慣卻不代表心情不會受到擾動，午餐時我們三人話都很少，品嚐著遠征以來

110

最靠近死亡的時刻。

融冰處水聲浩大，傳導著山的無言，肉眼看不到的地方浮動著物質的生與滅，我們在雪霧中繼續前行。

往東方續行過兩個冰河口，遠征隊沿著陡坡翻上一座山寨，是今日的紮營點烏度卡斯營地（Urdukas），阿果稱這裡為大石頭營地，因為營地四周交疊著型態各異的巨礫，我們不折不扣是住在一座石頭山上。此地有最低限度的基礎建設——流動廁所、水泥砌起的洗手槽、用白漆噴上的H字樣直升機停機坪。濕漉漉的青苔沾黏在石頭上，通道旁堆滿了冰磧土，這種地很滑，踩在上面不見得比冰面穩當。我小心翼翼在營地裡行走，土丘與石塊把山寨隔成好幾個部落，一張滴著血的羊皮披在某個部落的石牆上，鄉青牽來的馬在土道上留下濃濃的馬騷味，動物的骨骸風化成無主的失物，山裡的生活情境是愈來愈荒蠻了。

大雨在大隊抵達時降下，風也在這裡越嶺，滂沱的雨勢被風吹得更加激動，我和隊員躲到別人的帳篷裡避寒，不一會兒雨就被吹成了雪，雪粒嘩啦啦敲在炊事帳上。別隊的伙夫忙著用木棍撐著餅皮，達瓦動用他的人脈張羅來幾壺熱茶，先幫我們驅驅寒，大夥狼狽地棲身在別人的部落，等待我們的駝獸把帳篷給扛來。

烏度卡斯營地海拔四一六八公尺，我從前經歷過的最高海拔是玉山頂的三九五二公尺，居住過的最高營地是玉山群峰的圓峰營地，海拔三六九四公尺，來巴基斯坦之前才到那裡進行了幾天高度適應。此刻和隊友們擠在一起取暖，感受著人生到達的「新高度」，冷冽的空氣讓我的感官異常敏銳，行前對自己體質的判斷應該是正確的。

雪巴人手腳飛快在大雪中把營地架設起來，我鑽進雙人帳檢查水泡的狀況，幸好沒有繼續惡化。高大哥說湯煮好了，叮嚀我穿上最厚的羽絨衣出去吃飯，蘇克拉的廚藝很好，餐盤裡的羊肉是今晨現宰的，再加點洋蔥辣椒一起熱炒；配餐有馬鈴薯泥和沙拉，湯品則是酸辣湯，在雨中走了八個多小時，這頓晚餐別有一番滋味。

今天是外甥女十歲生日，啟程前我和家人在台北聚餐，答應過她無論如何舅舅會在這天撥電話給她。餐後我到他倆的帳篷借衛星電話，撥了幾次終於撥通，「舅舅正在海拔四千公尺的地方祝妳生日快樂哦！」外甥女拿著媽媽的手機，聽見一串遙遠的祝福，她大概還無法想像舅舅目前所在的高度，他感覺到的冷。

我掛上電話，和他倆道晚安，自己摸黑走到岩石邊。挑夫們把握著深入冰河前最後一片草地，聚在天幕下唱歌、跳舞，他們掏出手鼓，把星星都敲了出來，我這輩子不曾在天空上看過這

麼多星星。山上的部落都熄燈了，這麼深的夜還有馬隊抵達，馬蹄噠啦噠啦踩過山脊，呼應著舞會的節奏。

冰河上星斗滿天，冷空氣像針扎在我的臉頰。我望著巴托羅光潔的夜空，想起十年前那個寫不出任何字的日子，遠方的十歲女孩啊，今夜有一顆星會為妳閃耀。

06

4800m

迫降冰河口

Breaking Trail

加嘍！加嘍！

挑夫們趕著馬群，從冰河旁的石頭山往下切回正路，山坡上揚起了一陣煙塵。「加嘍」是巴基斯坦北方的巴爾蒂語方言中「Go」的意思，整裝待發時挑夫總會吆喝個幾聲，它的發音聽起來帶著一種雀躍，雖然我無從知曉馬的耳朵裡「加嘍」聽來是什麼感覺。

駝獸們很早就起來工作了，馬是身材較高的一員，牠的同伴還有腿短的驢子和馬驢交配成的騾，牠們身上綁著米袋、塑膠桶或一些有尖銳稜角的大型物件，挑夫則背著體積較小的物資跟在後面。挑夫與駝獸的關係遠比挑夫和遠征隊的關係親密得多，遠征隊是他們服務的客戶，彼此是僱傭關係，駝獸則是挑夫的工作夥伴，兩者在冰河上共行，也共生。

除了人的足跡，冰面佈滿動物的蹄痕，留著長鬃毛的黑色山羊三五成群被綁在一起，堅韌的線繩綁住牠們頭上的那對角，趕羊人在後頭吹著口哨，手持木條揮打羊的屁股。羊不用負重，步伐比駝獸輕快，宿命卻是比較悲哀的，在人類眼中，羊是自己會走路的食物。而雞不耐寒，活不過烏度卡斯營地的海拔，這意味未來一個月遠征隊將無雞可吃。

昨夜的營地在入夜後降到零度以下，挑夫沒有帳篷容身，講究一點的會用石塊圍成擋風牆，以帆布為天幕兩三人擠在一個睡袋裡，隨便點的只披著一條髒兮兮的毛毯就睡在大石頭上，馬群

則在寒夜裡緊緊閉著眼睛。

挑夫以荒野為家，卻是那麼樂天，一大早就在岩溝旁洗著碗一邊唱著歌，而他們也是那麼蒼老，我指的並非年齡，是那張早熟的臉，長時間戶外勞動讓紫外線與風雪刻蝕著皮膚，從少年到老成，不過是一夕之間。相較於英姿煥發的攀登者，挑夫偶爾會顯得滑稽，他們穿戴健行客留下來的戶外服飾、太陽眼鏡，背著客人不要的背包，踩著拖鞋在冰河上疾行。年紀大的挑夫駝著背，身體被長年的負重壓彎了，背影流露著一種心酸。

如果艱困的遠征生活我們能享受到一丁點「舒適」，是挑夫用他們的不舒適所換來的，當攀登隊仍在用早餐時，他們就任勞任怨背起每日重新分配過的物資，帶著牲口無畏向前行了。離開前會把睡袋、棉被塞在石縫裡，留給今天要到達的兄弟。

加嘍！加嘍！營地各處迴盪著挑夫的吆喝聲與動物此起彼落的蹄聲，我們在稀微的晨光裡用著早餐，悠長的進山路已經走了一半，今天不用趕路。

剛出爐的烤餅熱騰騰地在桌邊傳遞著，清甜的餅皮像抹上果醬似的，混雜著營地朦朧的氣味，像一杯調壞了的雞尾酒。廚房小弟端來一盤濃稠的咖哩豆豆醬，咖哩可是神物，等級與沙茶相仿，能掩蓋掉食物原本的味道，我們從台灣帶了好幾罐沙茶醬來。

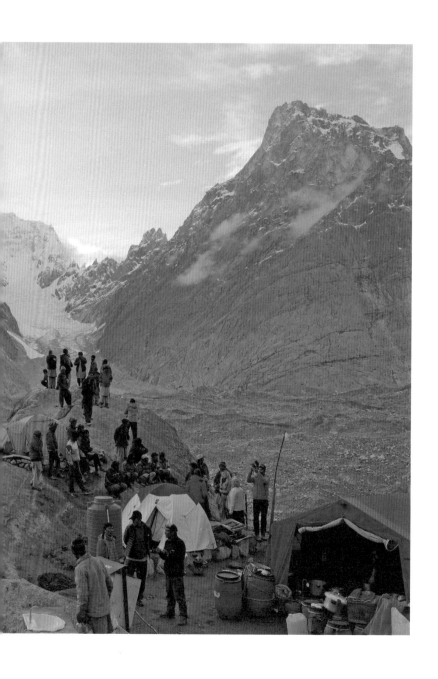

神在的地方

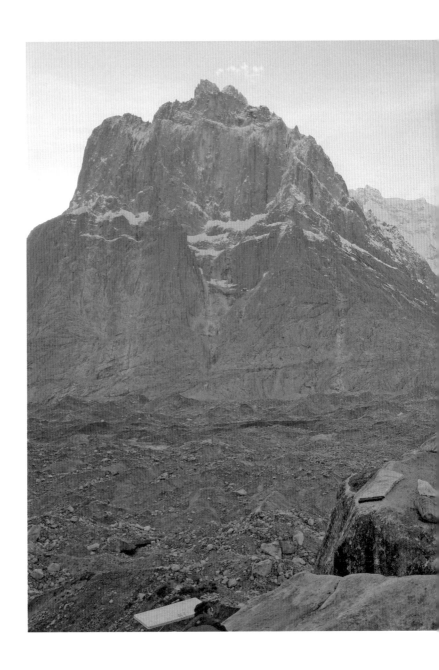

架繩隊長天霸雪巴穿著一件橘色抓絨衣，臉上掛著雪巴人的招牌表情——那個靦腆的笑，站在長桌前進行每日行前會報：「大家早安，根據氣象預報，壞天氣還會持續一週，不過……」他努力在鬧哄哄的用餐現場拉高嗓門：「從今天開始就比較輕鬆了！」

我偷瞄了元植一眼，爬過山嗎？這是嚮導的話術，可信度就跟「再走一下就到了」、「翻過那顆假山頭就攻頂了」差不多，我可不打算這麼容易被他騙去。

赫伯戴著螢光綠的毛線帽，在紅茶裡加了一大匙奶粉，邊喝邊點頭，很滿意自己特調的這杯奶茶；德田坐在桌角晨讀，手裡捧著一部電子書閱讀器；克拉拉用藍牙喇叭播起 Massive Attack 的〈Teardrop〉，「這音樂 OK 嗎？」她眨眨眼詢問在座的男士，在場的男子漢一致點頭，在這種荒山野嶺有女士播音樂給你聽，而且她的睫毛還很長，有什麼好抱怨的。

我不曾在四千公尺以上的高度夜宿過，就算心理層面覺得自己適應得還可以，身體可是誠實的，昨晚睡得半夢半醒，恍惚中我數著自己的心跳、聽著沉滯的鼻息，感覺帳篷四周一直有人在走動。睡眼惺忪地刷牙、洗臉、用餐，一路像在夢遊，這首歌卻讓我瞬間醒了，一如昨天在川口塔峰底下阿果無預警放出〈Creep〉，人在蠻荒之境忽然聽見熟悉的歌，會被傳送到生命歷程中一個特定的座標，有時空錯置的感覺。

自然中原來是沒有「音樂」的，在可攜式播放裝置與耳機發明之前（這意指人類歷史上絕大多數的時間），人在山野行走只會聽見自然原本的聲響——蟲鳴、鳥叫、流水、落雨、裂冰、轟雷，或者樹林隨風搖曳出的沙沙聲。一旦在自然裡播歌，眼前的風景似乎被賦予了另一種意義，實情是，風景本身是沒有意義的，它因人而抒情，因人而有深度，也因人而殘忍。

剛開始登山時，我喜歡戴著耳機走路，想像自己是個配樂師，替周遭景色配上合宜的音樂，本質上我並未改變風景的一絲一毫，我改變的是它和我遭遇時的情境細節。在城市夜行我同樣喜歡聽歌，尤其是在夏夜，我會想像自己走在清涼的山徑上，當我重回山裡，聽見同一首歌，想到的便是在城市裡聽著那首歌的我。

徒步這個行為，有一半是發生在腦袋裡的，風景只是不經意掠過我們的身體，它的美麗與冰霜從來就不「屬於」我們。你不過是恰好走過一片清朗的森林，撞見溫柔的雲海，它並不會因為你的存在或不存在而調整自己的明亮彩度與現身機率。

在自然中來來去去的次數多了，我漸漸也就不再刻意追求風景，學會放慢腳步地走過它，讓身體先幫我拍下快照，再用頭腦去處理剛才經歷過的魔幻，形式稱之為回憶。

有人說，身心靈一體是最舒服的登山姿態，因為人進入了絕對和諧的領域，但我發覺，想進

入那種狀態，反而得把身體和心思分開，先讓身體獨立出來，給它自行思考、下判斷的空間，它才能自由地帶領那個總是被心思給羈絆的你。

登山這件事，是身體先行的。登完一座莫測高深的大山，或完成一趟百轉千迴的縱走，人最常說的話往往是：「原來我可以。」這代表我們並不了解自己的身體，不太清楚它的能耐，人的身體是設計來走路的，我們遠比自以為的強壯得多。

而且身體，它還是靈魂的容器。

天霸的氣象資料不假，雨持續著，先離去的運補隊讓營地空了大半，我們沿著濕滑的土石路下行，得先經過一座軍營才能重返冰河。駐守的軍人看出我的意圖，在我掏出相機前就伸手阻止了我，「軍事重地！」他喊道。

軍人身後的小棚屋堆滿汽油桶和一些面露凶光的軍用裝備，一面巴基斯坦國旗高高立在屋頂

上，白色的新月與五角星順著山風在空中閃動，這條冰河將一路通往國界，我們其實是走在一條很敏感的路途上。

一九四七年，盛極一時的大英帝國統治的英屬印度解體了，印度次大陸分裂為印度與巴基斯坦這兩個國家，前者以印度教徒為主體，後者奉伊斯蘭教為國教，史稱印巴分治。這兩個同在二戰後誕生的新興國家，共享著相似的飲食與衣著習慣，其他方面卻形同水火，包含宗教的對立、國土的紛爭以及各種歷史情結的糾葛。

世上只有八個國家擁有核子武器，印巴便是其中兩國，它們是對方恐怖的鄰居，把核武當成交戰的籌碼，今年初才發生五十年來第一場空戰，這趟遠征之行，親友擔心的不僅是山的險惡，還有戰事的陰影。前來巴基斯坦攀登的「國際隊」中絕不可能召募印度籍的成員，印度的攀登者若想完成世上的八千公尺巨峰，最多只能登上其中九座，誰說山是為每一個人公平敞開的呢？

巴托羅沿線的紀念牌當然也看不到印度人的名字，那些紀念牌是由活下來的隊友釘在石頭上，通常是一只刻了字的餐盤，上面刻著遇難者的姓名、國籍、出生與亡歿日期，以及埋葬他的那座山。

今晨出發前，我們在營地確認了香港攀登者和他同伴的死訊，隨後就匆匆收拾起情緒，又得

重新上路。難過是會傳染的，雖然我不像阿果和元植認識他們，卻隱隱覺得自己好像認得他們、懂得他們的追求，一旦陷入負面的情緒中，尤其身在野外，赫然驚覺到處是死亡的意象。

營地末梢的石壁上釘著好多紀念牌，象徵一個個回不了家的人。挑夫用來生火的枯草已經燒燃殆盡，一具衰竭的馬屍癱倒在冰河上，一隊烏鴉飛過牠發出刺耳的叫聲。巴托羅的白與喀喇崑崙的黑在綿綿霧雨中揉成不潔的深灰色，默默汙染著雪和冰，在我尚未看見——或者我選擇不去看的地方，風景並不如我想像中的純粹。

這支三人隊伍也起了一點變化，十天來，他們第一次在我面前有些言詞的交鋒。

他們是很不一樣的兩個獨立個體，有不同的成長背景、性格脾氣，對山也有不同的看法，天生的體能條件也不一樣，影響到各自的攀登風格與下決定時的評判標準。攀登夥伴是萬中選一的，那種緣分甚至比婚姻還難得，夫妻不合拍大不了把離婚協議書給簽了，攀登夥伴卻命繫一繩，在探險的邊界以共同的生命為賭注。

理想的搭檔應該要有相似的想法、共同的目標、接近的技術質量，以及最重要的——對彼此絕對的信任。兩人熟知對方的長處和短處，能善用搭檔的優點，並彌補他的弱點。八千公尺以上的死亡地帶，每向上攀一步，就更能感覺到對方的重量，一起攻頂或一起下撤，對謹守攀登倫理

的團隊，進退之間沒有可以模糊的空間。

道德勇氣這四個字在平地並不如字面上的重量，平地的道德尺度比較寬鬆，帶點彈性，勇氣必要時也可以假裝。冰寒刺骨的高海拔地帶，大自然會以魔鬼的姿態現身，他一手舉著死神的三叉戟，一手抱著犀利的鏡子，要把一個人的本性徹徹底底照個清楚，讓他無所遁形。攀登者穿著厚厚的連身羽絨衣，道德方面卻是透明的，每個生死交關的時刻，他和夥伴都必須用靈魂坦誠相見。

勇氣是什麼？一場鋪天蓋地的暴風雪中決定繼續前進，或毅然回頭，都需要真正的勇氣。面對 K2 這樣的山，入山者就像訂了一張生死契約。

阿果是鹿港農家子弟，從小不愛讀書，喜歡赤著腳在田野間跑跳，有一種渾然天成的野性。鄉下的夜晚沒有光害，比城市更黑，夜裡他閉上眼睛躺在野地，學習與黑相處，感受周遭各種幽微的聲音，也讓自然去感受他。

他跟著阿公阿嬤種田、坐牛車，優游在山裡親近動物，探索神祕的小徑。

自然一直給他力量，走進山就像回到家裡，他漸漸習慣被黑暗吃掉，獨處時再也不怕黑。

長大後的阿果走出鄉下的小山，睜開他圓滾滾的眼睛，發現天亮了，山裡的美妙帶不回庸碌

的城裡，他與這個社會格格不入。他有一身運動細胞，曾夢想有一天能當選籃球國手，無奈膝蓋受傷，高中畢業先去當兵。退伍後他把自己逼到重考班蹲了一年，想讀所大學對家裡有個交代，在人人有大學念的時代，竟然因為志願沒填好而落榜。

阿果來自傳統家庭，既然沒書可讀，爸媽盼望他盡快結婚、生小孩，找份穩定的工作。阿果的爸爸早年在菜市場殺雞，後來改做木工，他遺傳到一雙巧手，落榜後先跟爸爸一起做工，考來一張乙級執照，幹起裝潢師傅，一幹就是七年。但是，他心裡一直有山。

得天獨厚的身體素質，不容許他就這樣循規蹈矩過完一生，有人叛逆是為了擺出一種姿態，有人叛逆是他別無選擇。

他當初就是在叛逆少年的大本營認識了元植，那個神奇的地方叫作全人中學，是一所體制外的學校，位在苗栗山區。家長把孩子送到那，是希望孩子沐浴在自由的環境中，長出自己的樣子。家長不會知道的是，孩子在那裡結識了其他更瘋、更狂的小孩，他們相互感染出的瘋狂，讓一對學長學弟在畢業多年後背起行囊，揮揮手跟這個社會說他們要去爬 K2。

元植在校園裡小阿果五屆，一般學校兩人不會有太多交集。全人採行的是國高中六年混齡教育，授課打破年齡框架，學生依個別程度選修課程，其中登山課是必修，且全校不到一百人，在

小鎮裡總是比較容易認識其他的村民。

元植是都市長大的孩子，來自單親家庭，有一位理性、客觀的知識份子母親，小學被送去管教嚴格的薇閣國小，大學考入東海社會系，這些歷程讓他有一股知青氣質，但真正形塑他的仍是全人那段無拘無束的時光，那個光燦的青春期。

全人的登山課每年都會去登一座百岳，學長擔任幹部規劃行程路線，帶新生去爬。學生自背自煮，很早在山裡訓練出獨立自主的能力，玉山、雪山、大霸、嘉明湖，上大學前這些路線元植都走過了，超越同儕的登山經驗與技術條件，他在大學的登山社同樣格格不入。休學那年，他與朋友完成中央山脈大縱走，成為山岳界人盡皆知的名字。

全人中學統一住校，朝夕相處的生活，學長往往比老師更有權威，一些老師解決不了的事，學長出面就擺平了，某種微妙的內在秩序性在阿果和元植的體內構築起來。往後他們結成攀登拍檔，向更艱難、更遙遠的海外大山探索時，兩人就分工合作，行政事務交由元植處理，交友廣闊的阿果則負責去找錢；元植英文較好由他蒐集原文資料，翻譯給阿果閱讀，兩人再一同擬定登山計畫。

只是，剛遇難的香港攀登者和他的拍檔難道不也是這樣嗎？彼此有交情、有默契、有全然的

信賴更有萬全的準備，否則他們不會結伴來喀喇崙崙試探一座無人曾經登上的山。

「登山究竟是一種健康或瘋狂的運動？持續探索下去，把界線一直推高，必定伴隨愈來愈大的風險，登山者是否就是不停步地迎向某次命運的攀登然後死亡？能活到爬不動的登山大師是少數，更多是在攀登中走掉的，這意味著什麼？憑什麼那麼多比我們不知道厲害多少倍、小心多少倍的攀登者都死了，我們卻相信自己能全身而退？會不會，上個月的馬卡魯峰就是那條適可而止的線？」

我們在巨大冰塊所雕塑出的迷宮裡穿梭著，元植洩氣地拋出這些問題。

那是很大的提問，關於攀登者的宿命、人對未知的嚮往、站上頂峰的執迷，更關於此刻在這裡行走的意義。

K2 Project 終於讓社會看見他們，海外遠征這項原本孤單的運動，一舉躍入公眾的視野，獲得各界熱烈的響應。文化部長來站台力挺，滅火器樂團寫了一首應援歌，報章雜誌大篇幅的報導，把這趟探險的層級拉得很高。那些外部音量是他倆過去不曾聽見的，他們總是在眾人的視線外、媒體的焦點外，悄聲進行著自己的遠征。

忽然，本來很個人的攀登不再是兄弟倆的事，他們背負著兩千多個贊助者的期待，「登上世

界上最危險的那座山」，這面旗幟匯聚出堅實的支持力量，也無可避免形成一股隱形的壓力。

某種意義上，我是代替那兩千多雙眼睛來到這裡，長年的文字工作，讓我習慣了單打獨鬥，

團隊之於我是一個嶄新的概念。如何在這支三人隊伍中扮演好我的角色，我仍在適應拿捏，元植

的大問題也不是我有能力回覆的，我讓自己靜靜傾聽他們的對話。

阿果感應到元植的焦慮，提高了他的語調：「也有許多沒那麼有實力的人登上K2又平安下

來，我們會比他們不安全嗎？」

他說的或許有理，但他想傳遞的更是一種安定感，此時走在我身旁的不只是兩個擁有強健手

臂、粗壯肩膀和寬闊胸膛的高海拔攀登者，我身旁是一對有著深厚情誼的朋友，用他們的方式進

行深度的溝通。阿果用信心安撫著元植，無形中輕拍著學弟的背，要他知道，無論發生什麼事，

學長都會與你同行。

自然的創造力也在今天的路程中展露無遺，地底冒出的冰柱撐起了巨石，在冰面上陳列出一

朵朵香菇狀或飛碟模樣的銀白雕塑，造型隨著觀看的角度產生變化，步行者彷彿穿過一間現代藝

廊，而且不收門票。冰層經年累月的滑動與推擠，細細雕琢著地表，冰河床上拋磨出一條從容的

弧線，宛如優雅的鯨背。

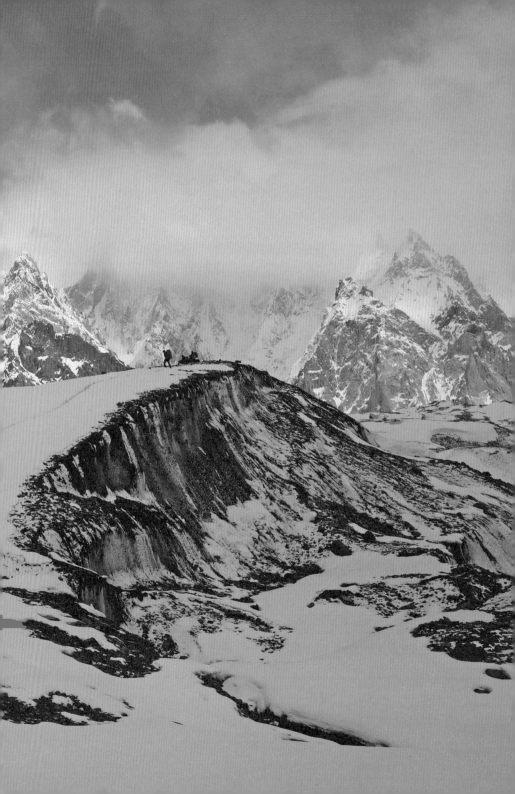

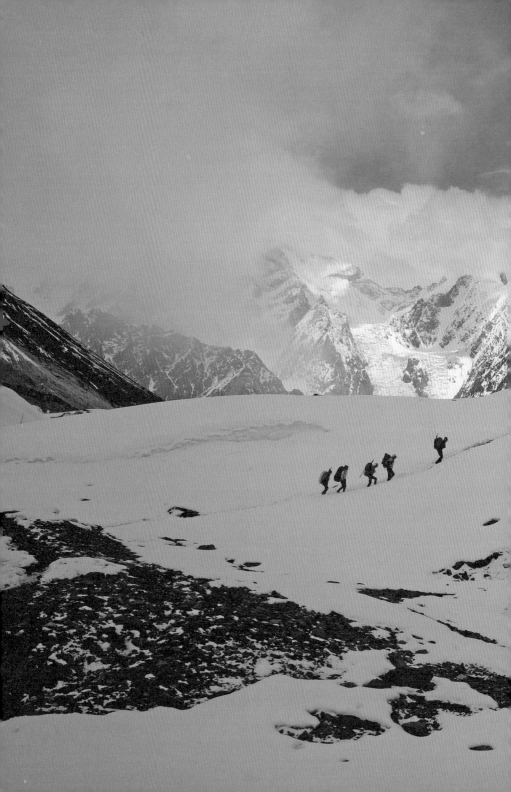

冰河一年只前進數十到數百公尺，除非在河道旁架一台攝影機，用縮時攝影觀察移動的路徑，人很難具體感受到冰河的流動狀態。但自然不假外求，它本身已經刻下許多時間的線索，只要用心查看。

巴托羅兩側的粗糙岩壁上，劃過一道一道波浪似的線條，與河道大致呈現平行走勢，由低至高，把一個大山塊分割成好幾個怵目驚心的磨蝕面。

那些線條就是冰河的擦痕，也是時間之手，向過路者指示出冰河行進的方向，它們是自然界的縮時攝影，永遠不會遇到機械故障的問題。

一條冰河刮痕，就代表一個地質年代，痕溝的深淺反應出當時的流速，進而能夠推測出當年的氣候型態。遠古的痕跡就像樹的年輪，揭露出時間的真相，岩床上淺淺一層節理，可能是萬年的刻度。

人走在冰河上，其實是向時間的源頭走去，最深處有最古老的冰。

今天確實相對輕鬆，大隊在中午過後就陸續抵達營地，輕鬆的是路程的距離，卻不代表走起來比較簡單，巴托羅的冰面被磨得更光，更加難以應付，上上下下的過程中我重重摔了幾跤，徒步以來第一次得吃止痛藥。

此地海拔四三一九公尺，叫作戈羅二號營地（Goro II），是冰河上一片相對平坦的空地（話說，這裡何處不是空地呢？），營地旁沒有任何人造建物，唯一可供識別的是四周散落著一些色彩斑斕的石頭，有別於喀喇崑崙的黑岩印象，視覺感活潑起來。

走到這裡，地圖不再那麼管用了，冰河每年都會修正它的河道，營地位置也跟著改變，遠征隊得開始習慣沒有正路可循，只有大方向可供參考的推進方式了。不過在經驗豐富的挑夫眼中，神祕的營地每年仍會浮顯在相同的位置。

進山以來最大的一場雪在晚餐時落了下來，炊事帳不停燒著熱水，幫攀登者維持體溫，達瓦向全隊宣佈明天走不走得了，得看明早的雪況。夜很長，十多頂帳篷在紛飛的大雪中緊緊依偎著，鄰帳傳來相互打氣的夜話，今晚沒有舞會。隨著愈來愈逼近那座山，一股蕭穆之情在隊伍裡擴散開來。

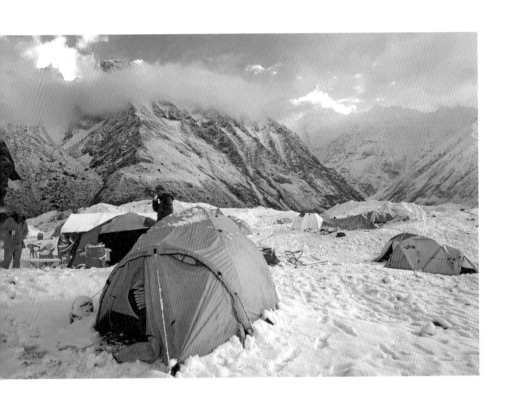

神在的地方

一覺醒來，雪停了，積了整夜的雪把帳篷團團圍住，到處是「沙沙沙」的剷雪聲。高大哥用腳把門外的雪頂開，穿上羽絨衣，拉開帳門側身鑽了出去，雪粒順勢滾落到我的睡墊旁，像一把晶亮的白沙，我用手把它們抖到帳門外。

「太好了！真是太好了！」

高大哥在門外歡呼著，像生日當天得到一輛玩具汽車的小男孩，他語氣中的那種欣快，好像忘了人在淒風苦雨的巴托羅。輪到我探身出去也就豁然明白了，這是長征途中天氣最好的一日，眼前，是我看過最美的雪景。

天空一片蔚藍，空氣中沒有一絲雜質，透鏡般放大了冰雪的細節。太陽冉冉升起，柔和的色溫給大地添了一層濾鏡，呈現出奇異的景深。一頂頂帳篷像堆聚在棉花田上的小屋，屋頂剛灑上新鮮的糖霜，山谷裡的霧全開了，高聳的雪山像一把把白色刀刃，直插在冰河兩岸。

白與黑之間永恆的角力，此刻白勝出了，喀喇崑崙山脈一尊尊黑色大神，一夜全穿上白袍，升級成法力更強的巫師，連日被雲雨遮擋的 K1 與 K3 也在冰河兩端遙遙對望，它們是朝聖者親眼見到 K2 本尊前，必須先行拜見的另外兩座傳奇之山。

K1 是世界第二十二高峰，海拔七八二一公尺，高度不及 K2 卻編號 1，是因為十九世紀

英國的量測行動中它是第一座被標定下來，特徵是山頂有個犬牙狀的突刺，彷彿外星人把牙齒忘在那裡。K3的海拔則為七九二五公尺，差一點就能躋身八千公尺巨峰之列，它是世界第十七高峰，像一座梯形的馬雅神殿，那高大威聳的西壁，黃昏時會被夕陽映照為一面燦爛之牆。

當年英國測量官先替喀喇崑崙群山標定編號，再向當地人打聽山的土名，以那些原生山名替山峰冠名——K1為瑪夏布洛姆峰（Masherbrum），K3為迦舒布魯姆四號峰（Gasherbrum IV），但K2始終無法從當地人的口中間到名字，冷冰冰的編號便沿用至今。

K2的無名，來自它的不存在，人不會替不存在的事物命名。它的不存在，來自人的無知，由於K2地處荒遠，位置太隱蔽了，十九世紀前從來沒有人看過它，直到第一支探險隊走進冰河深處的協和廣場，才知曉這顆星球上有這樣一尊巨神。

是的，協和廣場，我們今日將走向那座高山的神殿。

一夜大雪把冰河織成了一張白色地毯，無瑕的雪面，在晴天下等待第一個放下腳印的人。陽光被雪冰反射得更加刺眼，我戴上太陽眼鏡，跟在大隊後面，邁開腳步探向前方的荒原。

來到這個海拔，高度的提升不再需要測高計來告訴你，身體自然會讓你知道，透過更吃力的舉步、更沉重的喘息與更快速的心跳——砰！砰！砰！砰！砰！砰！如同打在枕頭上的重拳，在胸口發出

清楚的聲音。

雪深及膝，我在鬆雪堆裡氣喘吁吁地走著，偶爾停下來喝口水，都覺得心臟快要跳到身體外面，阿果知道我正面臨一個關卡，提醒我把步伐再放慢一點。

「等等有一道很陡的冰坡，」他在單調的雪景中依然能辨識出地形的轉折，「你可以把自己交給動力，不要怕跌倒，就用滑的。」

可不是嗎？走在冰面上，就不能害怕冰，滑倒也是一種技巧，甚至可以昇華為藝術。其實我是個有懼高症的人，從小站在陽台邊往下看，小腿就會微微發顫，奇妙的是，我同時感受到某種快感。我對高度與生俱來的恐懼，這些年的登山過程中漸漸消退了，或者說，我的身體更知道如何去處理恐懼的訊號。

人在野外，必須學會和身體一起工作，全神貫注去聆聽體內的韻律，面對自己最深的恐懼，緊要關頭召喚著身體，同時也被身體召喚。

海拔很快突破了四千五百公尺，冰河變成了雪原，稀薄的氧氣中，世界在耳邊消音，我只聽見有風在吼。缺氧的感覺是痛苦的，但我同時感受到向上的激昂，某種被身體帶動向前的快感——我又站到陽台邊了，往下看全全是蓬鬆的白雪，只要往前再跨一步，就會踏出地球的邊緣。

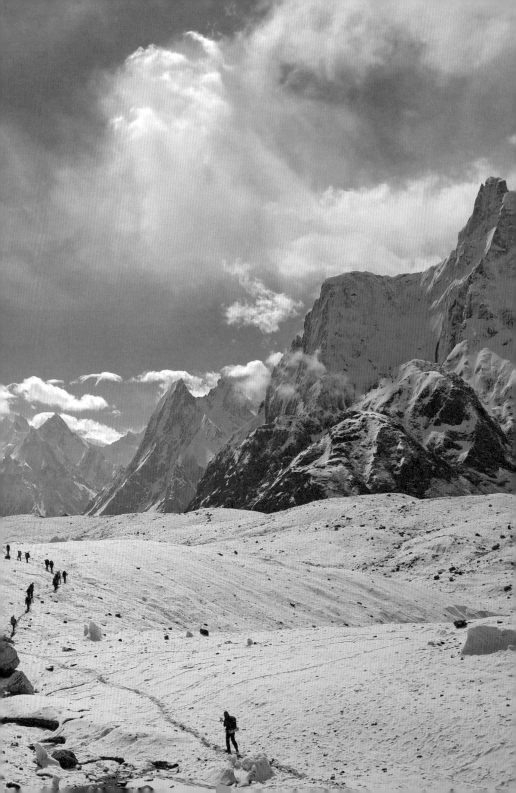

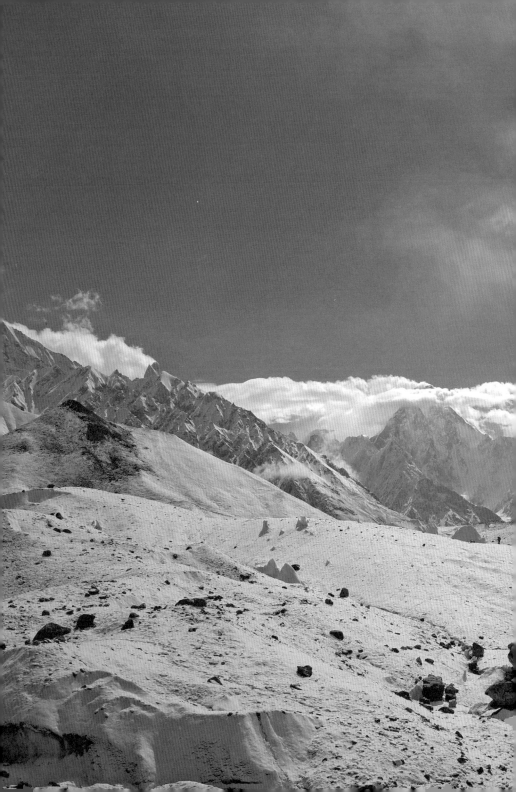

地球在這裡和另一顆不知名的星球交會了，這裡是協和廣場，喀喇崑崙的核心，它極度空曠，極度孤寂，像個冰封的異世界，規模超越了我過去的感官經驗所能理解，而我甚至還不敢抬頭看山。

協和廣場的名稱源自巴黎的協和廣場，取其交通樞紐的意涵，幾條碩大的冰河在此匯流，於群山間開鑿出一片遺世獨立的「廣場」，猶如阿拉伯半島南端的空白之地（The Empty Quarter），沒有植被，沒有生機，唯一的風景叫作荒涼。它們並列世上人跡罕至的角落，都被單一物質所統治，空白之地是滾滾黃沙，協和廣場是結凍的冰。

那些冰從洪荒時代就凍在那，侵蝕著地表，也雕刻著岩石，三百六十度的環繞視野全是連綿巨山，一座座矗立在天邊，連成一面巨大的白牆。此時此刻我就站在世界上高山密度最高的地域，空間的壓迫感讓我一陣暈眩，必須坐下來休息。

冰河上的藝廊不收門票，這座露天劇場也讓人自由參觀，只要你有辦法走到這裡。我看著周圍的奇峰和尖塔，想著 Radiohead 那張《Kid A》專輯的封面；他倆望著共同登上過的布羅德峰，想著當時的自己，那是元植第一座八千公尺巨峰，而當天先行攻頂的阿果，一邊唱著滅火器樂團的〈島嶼天光〉，一邊走上了山頭。

生命是多麼奇妙，我們三人此時並肩坐在雪溝上，看著前方的深谷裡雲霧繚繞，K2還不願意讓人一覽全貌，只露出最下緣的身體。德田的速度跟我們差不多，也坐在一旁休息，丹迪雪巴慷慨地把一大瓶沖泡果汁塞到我手裡，要我盡量喝，我意識到他默默地也在照顧我。

達瓦和廣場上其他領隊交換著情報，他皺起眉頭說，今年是協和廣場雪最厚的一次。緊接著又是一陣叮叮咚咚的趕路聲，各國攀登者圍聚起來向同行數日的盟友道別，我才想起這座廣場也是分手的地標，攀登迦舒布魯姆一號峰與二號峰的隊伍得往南邊行，攀登K2與布羅德峰的隊伍則向北方走，是各奔前程的時刻。

重新動身時已過下午三點，K2基地營今天是到不了，目標是去布羅德峰的基地營過夜。

雪粒被烈日照得黏腳，冰晶像地底長出的樹藤，鬼鬼祟祟地伸進步行者的鞋子裡，我得不時停步，把鞋內的碎冰倒出，才能繼續啟動，就這樣緩慢踱步著，在漫無止境的雪原上航行，陷入深深的夢境。

彷彿回到了遠古時代，天地間遊走著奇形怪狀的生靈，雪丘像鯊魚的鰭，往浮動的冰山游去，腳下的雪坑像巨人踩出的洞，透亮的冰層暗示深處蟄伏著更奇幻的幽靈。這塊荒寂之地仍是有生機的，只是以另一種形式存在，遠方傳來的雪崩聲裡，K2有時會從雲端裡驚鴻一瞥。

不知不覺就走到了日落，徒步用時間交換著距離，流逝的體能又放慢了時間，我走得奄奄一息，忽然吹起的風把寒氣一股腦灌進我的夾克裡，我冷得發抖，第一次在步行時得套上羽絨衣。

眼看就快到布羅德峰基地營了，整支隊伍卻拆散成好幾條支線，各自遊蕩在不同的冰脊上，毫無想要會合的意圖。

我早聽說高海拔遠征是一齣沒有腳本的驚悚劇，隨機和去中心化是它的情節要素，卻沒料到第一次真的要和「意外」遭遇，就在我能量快被吸乾的時候。

一直很淡定的他倆也焦躁起來，糧食和寢具都不在身上，海拔已逼近四千八百公尺，我們絲毫沒有露宿的條件。突然元植大喊：「你們看！」他指向布羅德峰對面的冰河口，那裡有馬隊正在集結，一排黑影站在稜線上向我們招手，是雪巴團隊！我們必須向左切過冰河，轉到對岸紮營，因為雪太厚了，駝獸們過不來。

三人靠緊彼此，一步一步踩著深雪，在冰河上橫渡，我已分不清自己真的快失溫了，或者刺穿我的寒流只是夢中的想像。我在白色荒漠上飄浮著，途中遇見從對面走過來的達瓦，他拿著一捆鈔票，要去遊說我們身後的挑夫，他們仍杵在岸邊觀望著，不願接受今日最後多餘的勞動。

抵達營地已過了晚上七點，今天走了十個半小時，雪巴人在暗藍的暮色中把營地整建妥當，

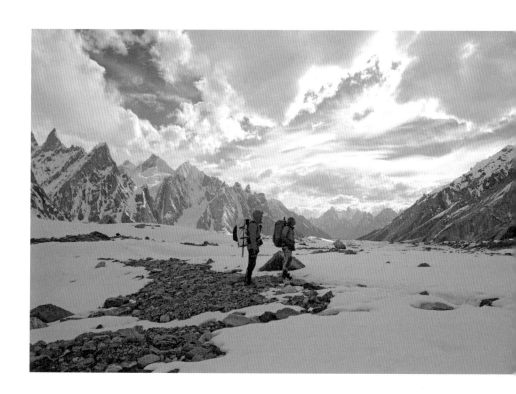

迫降冰河口

準備度過冰河上的寒夜。我頹然坐倒在一顆大石頭上，逐漸從夢中清醒，明馬端來一杯熱茶，要我趕緊去吃飯。

我輕啜著那杯茶，蒸氣在眼鏡上結了一層霧，我察覺前方有個龐然大物，一座雪白的金字塔巍然屹立在冰河盡頭，遮蔽了天際上最後一抹光。雪地的炊煙轉化著山的慈悲與蒼涼，而K2只是漠然地佇立在那裡，沒有任何情緒，沒有任何表情。

07

雪巴與大神

Sherpas & Gods

4800m

雪巴人並不是生來就比其他種族更會登山，那是後來的事。原先他們居住在青藏高原，過著遊牧生活，十六世紀開始，因為戰亂、疾病和饑荒等因素，分幾個梯次翻越了喜馬拉雅山脈，遷徙到聖母峰南側的坤布地區，即今日的尼泊爾。

雪巴人一開始也不叫雪巴人，這是他們在尋找新家的途中自我稱呼的方式──「雪巴」意指「東方來的人」，代表他們的原居地是遙遠的西藏。

這支高地民族以務農維生，馴養的氂牛提供日常所需的奶與肉，也是族人移動時仰賴的馱獸。每座雪巴村子分散在崇山峻嶺間，比較大的村才有資源開設學校，外村的小孩得在山中走上好幾個鐘頭，就為了去上學，放了學還得依原路走回家。

對於雪巴人，受教育不是一種權利，而是一個艱苦的心願，必須咬緊牙關，靠雙腳去換取。

西方人在二十世紀對喜馬拉雅山區產生的狂熱，一舉改變了雪巴人的命運，也扭轉了他們的自我認同。每支探險隊都需要吃苦耐勞並熟悉地勢的挑夫，幫忙幹些粗活，早期的探險家驚訝地發現到，雪巴人的語言中並不存在「攻頂」這個詞彙，對這支虔誠的佛教民族，環繞家園的雪峰都是神明，人，是不會想到神明頭上動土。

偏偏，好奇又自負的西方人就想到最接近神域的地方瞧一瞧，雪巴人從日常耕作的馬鈴薯田

146

被召入一支支喜馬拉雅山遠征隊，陪大隊深入雪域，從旁鼓舞著西方人的壯志雄心，並試著貼合雇主對他們的想像與期望——善良、強壯、無所畏懼，而且忠心耿耿。

這之中，有一樣雙方心照不宣的特質：雪巴人不會搶走征服者的風采。

直到丹增‧諾蓋雪巴伴隨希拉瑞爵士完成聖母峰首登之前，雪巴人不被允許隨隊攻頂，在崇高的山巔插下國旗的榮耀，必須完全歸屬於征服者的母國。當喜馬拉雅山脈的顯赫山頭逐一被插下旗子後，國族榮光不再需要被點亮了，高海拔攀登就此進入商業化與世俗化的階段。

一九九六年死於聖母峰世紀山難的美國登山家史考特‧費雪（Scott Fischer），曾如此誇耀他的攀登公司山痴（Mountain Madness）替客戶提供的服務：「我們在攻頂的路途上鋪了一條黃磚道。」他請來的鋪路工人，便是雪巴人。

雪巴在高海拔山地生活了數千年，遺傳的優勢，讓他們先天對缺氧環境具有高度適應性。相較於久居平地的種族，雪巴人有更寬的血管、更高的呼吸頻率與一對更有工作效率的肺，最關鍵的差別是，他們體內會生成某種神奇的「缺氧誘導因子」，調節身體在氧氣減少的環境中各種機能表現。

這種體質讓他們足以勝任各種高地工作，隨著高海拔攀登的商業化與登山學院在尼泊爾的闢

建，受過專業攀登訓練的雪巴人在遠征隊中扛起更吃重的角色，從負重的苦力，升格為技術性更強的嚮導，幫付得起錢的客戶實現他們的攻頂夢。

在這個「建立第二專長」的過程中，雪巴人的限制器被打開了，像一輛性能優異的跑車終能在無限速的公路上馳騁，雪巴躍居為極限地帶最剽悍的攀登者，創下諸多驚人的紀錄，以聖母峰為例：

- ✓ 最快速的攻頂時間
- ✓ 在山頂待過最長的時數
- ✓ 同一人最多的攻頂次數
- ✓ 乃至於，第一對在聖母峰頂結婚的夫妻

二十世紀下半葉起，雪巴人成為高山英勇事蹟的同義詞，也是攀登公司老闆最信賴的員工，他們在危急時刻依然可靠、抗壓，總是把客戶的安危放在第一順位，就算離頂峰只剩幾步，一旦客戶搖搖欲墜，他們便得果斷地護送對方下撤，無論自己有多想登上那座山。

之於攀登者，攻頂是他一心追求的目標；之於雪巴協作，攻頂只是有幸走到了這裡。

尼泊爾種族面貌多元，卻是個貧窮的國家，連綿的山峰是它最豐厚的資產，絡繹不絕的外地

人到此登峰造極，應運而生了許多工作機會，有能力的雪巴協作年收入可達一萬美金，是尼泊爾國民平均年所得的十倍。雪巴人只佔尼泊爾人口總數的百分之一，蓬勃的登山產業卻讓他們成為全國最富有的民族，然而，這個背後有個高昂的代價：每年的攀登季，都會帶走幾個雪巴小孩的爸爸。

在他們寫下的各項優美紀錄中，唯有一項是難以啟齒的：聖母峰上的死者，有三分之一都是雪巴人。

高海拔工作的風險雪巴人比誰都清楚，但為了下一代的教育（如此他們不用再為山賣命），為了在農村裡蓋一棟現代化的別墅，為了買輛進口車在攀登的淡季載老婆進城兜風，為了更好的生活，每逢攀登季他們會從農夫蛻變為身手矯健的高山嚮導，把自己重新武裝起來。

達瓦和他的哥哥明馬雪巴（不是協助台灣隊的這個明馬），展現出新一代的雪巴價值，兄弟倆在山岳界功成名就後退居第二線，開設攀登公司雇用更年輕的雪巴，並投資加德滿都的旅舍、餐館、直升機運輸公司，掌握了整條登山產業鏈，反過來讓西方人得放低身段和他們打交道。

達瓦和明馬平常爬過的生活儼然是尼泊爾的貴族，兩人也讓雪巴從「幕後英雄」走到幕前，自己成了明星，「史上第一對完登十四座八千公尺巨峰的兄弟檔」，國際登山社群如此稱呼他們。

大隊在烏度卡斯營地避雨的那個下午，有名巴基斯坦廚師在兵荒馬亂中認出了達瓦，興奮地找他簽名。

兄弟倆一個主外，一個主內，重要的探險達瓦會親自督軍，明馬則留守公司本部提供後勤支援。明馬比達瓦更早完成十四座巨峰的偉業，他同時創下一個空前的紀錄：十四座直入雲霄的大山，他都在首度嘗試就順利攻頂，這種「運氣」科學已經無法提供解釋了，他與神同行。

迫降冰河口的隔天，雪巴人一早就幹起活來，奇帕率領一批人繼續整建營地，情報是我們有可能在這裡不只待上一天，而今明兩天還會有晚到的友隊加入我們。雪巴快手快腳地把攤在地上乾癟癟的帳篷「咻咻」幾聲用營柱支撐起來，在雪地上變出一個禦寒的空間，他們一個人就可以優雅地搭好一頂四人帳。

天霸則帶另一批人走回我們昨日橫渡的冰河上，拿著鏟子試圖把雪道開出來，讓駝獸有辦法去到對岸的布羅德峰基地營，從那裡接上通往Ｋ２的最後一哩路。達瓦氣定神閒到處安撫著軍心，有他在，好像就沒有過不去的關卡。

我們這支三人隊伍也有個雪巴，就是阿果，從抵達伊斯蘭瑪巴德機場開始，他一路被相遇的外國攀登者問道：「Are you Sherpa?」確實，阿果敏捷的步姿和古銅膚色真有幾分像雪巴，但外

150

神在的地方神在的地方

人看見的更是他與雪巴團隊打成一片，毫無隔閡地玩在一起，阿果真誠對待他們，真性情的雪巴人也把阿果當自己人，和他交心，和他做朋友。

觀察阿果和元植旅途中與他人的互動是件有趣的事（這也是累人的進山之路我一點微小的樂趣），阿果待人熱情開朗，記得每一個他遇見過的人，無論挑夫、嚮導、廚師、伙房小弟、攀登公司老闆，他都能用幾句簡單的英文和靈活的手勢讓對方覺得你還記得我，覺得自己很重要。

元植內斂一些，和人交流時表情比較靦腆，卻深知國際隊中的權力結構與種種利害關係，需要社交運作時技能也很老練，只是多數時候他選擇客觀地看，默默蒐集著、評估著各方傳來的往往是互相衝突的資訊。他們兩個，同樣一個主外，一個主內。

昨晚全隊在倉皇中迫降，有驚無險地安頓妥當，連伙房都累了，草草料理了無肉的一餐。晚餐前阿果故作神祕地把我和元植找到炊事帳旁，說有好康的在等我們。他把帳門掀開，壓低身子將我倆拉了進去，頓時一陣濃郁的肉香飄來，哇！全隊的雪巴人都圍坐在裡面，悶頭喝著香噴噴的羊肉湯。

「達瓦要我把你們兩個也找進來，湯是剛煮好的！」阿果把碗遞給我們，我手中的碗很快就被大湯勺舀起的羊肉湯和連皮帶骨的羊肉給裝滿了。

我和元植蹲在地上，唏哩呼嚕喝得心滿意足，燒滾的大鍋就在身旁沸煮著，年輕的雪巴坐在門邊，年長的往中間靠攏，達瓦像酋長一樣坐在最靠近火的位置，符合雪巴集會的座次。帳外是冷風寒冰，能喝上幾碗燒燙的肉湯，全身細胞彷彿都被療癒了，辛辣的肉汁在齒舌間打轉，羊骨挑逗著飢渴的味蕾，我們也就沒空去想「其他攀登者呢？」這個道德問題。

我倆沾阿果的光，此刻享有了雪巴特權，雪地裡的一碗湯就讓人暫且忘了公平。我們的先祖不也是這樣競爭來、進化來的？

今夜無疑是入山來最冷的一夜，與持續攀升的高度有關。海拔愈高大氣層愈稀薄，可吸納的紫外線減少，大地在白天吸收到的太陽輻射愈強，而高地氣候乾燥，夜間無雲，地表累積的熱量快速散逸，在輻射冷卻的效應下，晚上變得更加寒冷。

遠征隊的帳篷就搭在冰河上，隔著一層石頭更是永凍的冰，寒涼的氣流從地底滲入帳篷表布，在外帳內側結了一層霜。那股寒氣不甘於只停在那裡，它繼續向裡頭刺探，繞過睡墊再鑽入厚重的「極地型」鵝絨睡袋，讓我腳底板一陣刺痛。

小時候很著迷一部叫《聖鬥士星矢》的漫畫，裡面有個主角就叫冰河，他是天鵝座的聖鬥士，有一手大絕招「絕對零度凍氣」，我現在知道被打中的感覺了……

我瑟縮在睡袋裡，聽著高大哥的鼾聲，阿果的帳篷竟幽幽傳來鋼琴家凱斯・傑瑞特的《科隆音樂會》，他倆昨夜的睡前音樂則是馬友友的《巴哈無伴奏大提琴》，全人畢業生的音樂品味真是讓我驚豔！我們的健行主題曲一直是李宗盛的〈山丘〉，每唱到副歌那句：「越過山丘，才發現無人等候。」他們都會看著我說：「但我們都會等你！」

出發前夜，我在台北的公寓做最後的打包，反覆把幾樣東西拿進袋子又拿出去，三心二意做不了主。後來想算了吧！人生最長的一次旅行，不需要那麼多關於家鄉的事物，流行歌曲除外。

最冷的一夜竟然是睡得最好的一夜，我一覺到天亮，都沒有出去上廁所，光是想到外頭的溫度就打消念頭了，而且人體會生熱，只要睡袋夠保暖，撐過上半夜就會愈睡愈熱，甚至睡到出汗。那顆沉甸甸的睡袋是阿果借我的，我自己的睡袋只夠應付台灣的百岳，不足以對抗喀喇崑崙的酷寒。

大隊今天還是走不了，得在此多休一日，難得不趕時間，伙房變出一道道豐盛的早點，有大亨堡、法式吐司、起司蛋餅，都是遠征途中第一次吃到。元植把手沖道具拿進餐廳帳，沖著我帶來的深焙豆子，濃烈的咖啡香在室內量散開來，眾人把目光焦點集中到我們這裡，兩人沖得倍感壓力。

但很快地，空間的重心就轉移到另一個地方，有兩名鄰隊的攀登者被達瓦邀請過來一同用餐，帳內的磁場發生了變化，雖然我不認得他們，從其他隊員恭謹的表情與談話時流露出的那種敬意，我知道是兩個有故事的人。

頭戴棒球帽，身穿藍夾克的是加拿大攀登家路易·盧梭（Louis Rousseau），年約四十出頭，是高大挺拔的漢子，神韻頗像《復仇者聯盟》裡的「美國隊長」。這位攀登界的大帥哥，曾在南迦帕巴峰開闢過一條新路線。

他旁邊是一位削瘦的老人，臉上滿是皺紋，模樣比巴托羅冰河上最老的挑夫還要老，眼神卻銳利如鷹，正是傳說中的攀登大神瑞克·艾倫（Rick Allen，與威豹樂隊的獨臂鼓手同名同姓）。他氣場強得就像山裡的米克·傑格，在桌邊喝著熱茶，和顏悅色地與攀登者們閒話家常，達瓦在他身旁簡直像個粉絲。

六十五歲的艾倫一生充滿傳奇色彩，去年獨攀布羅德峰時在七千公尺以上的雪域失蹤，留守人員以為他遭遇不測。鄰隊派出了無人機，在一片蒼白的雪坡上發現他用冰斧把自己制動在那裡，即刻出動搜救隊把艾倫接回基地營，除了身上有幾處凍傷，所幸並無大礙。而在前一年，他率領一支精銳小隊嘗試循冷僻的西北壁攻上安娜普納峰（Annapurna），神聖的世界第十高峰，後來也因壞天氣而折返。

讓艾倫名留青史的事蹟發生在二○一二年，他與攀登夥伴橫渡了馬茲諾山脊（Mazeno Ridge），首度有人經由那條艱鉅的路線登頂南迦帕巴峰。馬茲諾是一條險峭的刃嶺，全長十三公里，其間分佈八座次峰，整條稜線海拔超過七千公尺，是所有八千公尺等級的巨峰中最長的一條稜。艾倫與搭檔在刀鋒般的山脊上攀爬了十八天，終於站上南迦帕巴峰的山頭，這項成就讓他榮獲金冰斧獎，登山界的最高榮譽。

「他是真正經歷過極限的人。」元植用敬畏的語氣在我耳邊說著悄悄話。幾天前他和阿果論辯攀登界線時也曾說過：「能活到爬不動的登山大師是少數。」這句話沒有說出來的部分其實是，大師通常會在真正老去前，死於自己的最後一次攀登。

當艾倫完成那趟史詩級橫渡時已經五十八歲了，年齡對他這種純粹的個人主義者來說僅供參

考，世俗的「該與不該」從不在他的考量範圍內，他是所剩無幾的老派攀登家，無意樹立屬於自己的障礙，只是聽從內心那股纏繞不去的聲音，在反反覆覆的試探間了結某個多年的心願罷了，獎項與紀錄乃是身外之物。

去年他在布羅德峰與死亡只有一線之隔，以常人的標準他撿回了一條命，該就此封印冰斧，回蘇格蘭老家好好安享天年，但他今年又沿著巴托羅流域走到冰河深處，要攀登難度更高的K2。攀登者的所思所想從來不能用「常人」的標準去評斷，成就愈高者愈是如此。

艾倫與盧梭這對忘年之交，這次結伴來挑戰K2，加上幾個江湖上傳聞的名字，今年的基地營眾星雲集。他們告辭前有好多攀登者過去合照，以布羅德峰當背景。從這個方位看，布羅德峰像一頭三峰的駱駝，半蹲在冰河口，當牠轉頭望向協和廣場，威武的喬戈里薩峰（Chogolisa）矗立在廣場南緣，那是另一座雪白色的梯形神廟，與迦舒布魯姆四號峰共同守護巴托羅的起源。

隔開迫降地點與布羅德峰，並一路延伸至K2山腳下的這條冰河，名為戈德溫奧斯騰冰河，以英國測量官戈德溫奧斯騰（Henry Godwin-Austen）為名。他是一位頗有藝術天份的陸軍上校，善於製圖，十九世紀中葉率隊深入巴托羅冰河，繪製了史上第一張巴托羅流域的簡圖，並攀上瑪夏布洛姆峰的山坡，從那裡眺望到K2。

因為存糧短缺，他和隨從並未繼續往前走，要等到十九世紀的最後十年，才會有其他西方人跋涉至協和廣場。不過，戈德溫奧斯騰上校的探勘讓喀喇崑崙的山川與冰河在世人眼中「現形」了，通向K2的最後一條冰河便以他為名，甚至在某些早期地圖上，K2稱為戈德溫奧斯騰山（Mount Godwin-Austen）。

早年的探勘者在冰磧石上攤開羊皮地圖，到陌生的山域裡認路。此時的我舉起手機，順時鐘轉了一圈，用先進的定位軟體辨認山頭：布羅德峰的三連峰、喬戈里薩峰、猶如犀牛角的主教峰（Mitre Peak）以及秀麗的天使峰（Angel Peak），最後定格在冰河末端的K2，它扶搖直上的山體清清楚楚地在晴天下顯影，鋒利的頂峰已經碰觸到天空。

從羊皮紙到手機裡的App，科技的演進改變了山的呈現方式──從平面圖上的三角形，演變為螢幕中動態的等高線，卻不會改變當一座座山立體地浮現在蒼茫異域時，徒步者內心的激動與無法言語。

此刻蕩漾在我體內的超現實感，和每個早於我抵達這裡的人類，應該是相同的吧？

「喂！」元植突然把我拉回了現實：「你今天要來塗藥嗎？」冰河上的張大夫又要開始看診了，我是他最忠實的患者，每天都會去診所報到。

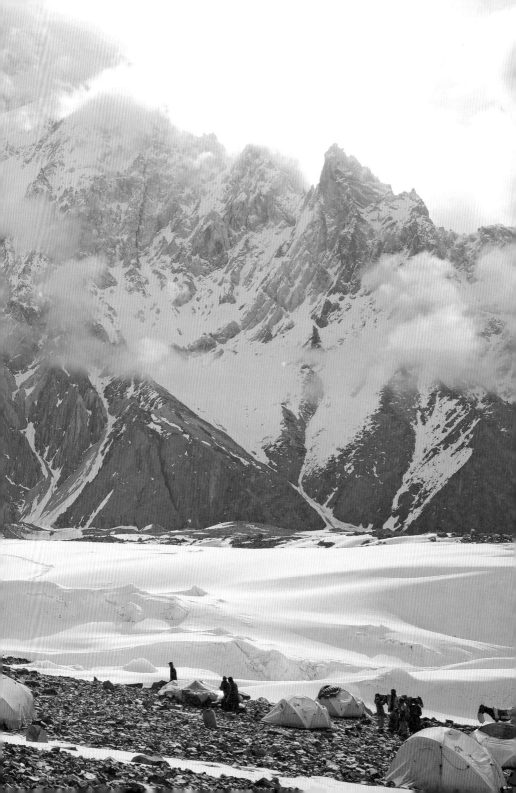

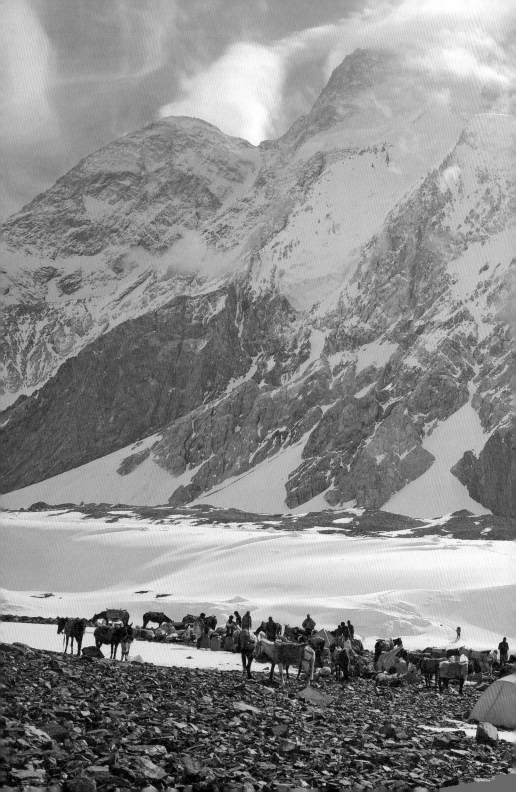

健行初期的水泡已經癒合得差不多了，小腿和膝蓋卻新添了許多擦傷和瘀青。最惱人的是我那雙穿舊的羊毛襪磨得很薄，每天遠距離行走，登山靴後側不斷摩擦著腳後跟，襪子失去了保護作用，讓我阿基里斯腱外側的那塊皮膚磨得出血、紅腫，到後來幾乎是忍著痛在走路。

元植細心地幫我消毒、清潔，用透氣膠帶和紗布把患部包紮好。想來莞爾，我的水泡剛生成時，他倆還為了要不要刺破它爭論了一番，最終決定義無反顧地把它刺下去，如今水泡周圍只剩破皮的痕跡，傷口復原得還可以。

阿果原本在旁邊滑著按摩滾輪一邊看書，眼看我們弄得差不多了，喜孜孜地從裝備袋裡掏出一罐可樂，這珍貴的黑色液體我們的配額是三人一天共喝一瓶大的，恰好可以喝到遠征結束。

「呲～～～呲～～～」他刻意放慢開瓶的動作，讓可樂與空氣接觸的聲音顯得更性感，再倒進我們杯子裡。撩人的氣泡在舌尖上舞動著，如此單純的時刻，就讓人在野外心存感激，覺得幸福。

午後包括達瓦在內，所有雪巴人都出發前往K2基地營，路已開通，他們先到山腳下整地、搭營，把遠征隊未來一個月的家建立起來。清閒的休息日，營地變得更加空曠、安靜。

陽光大好，隊員將太陽能板與衣褲鞋襪拿到丘陵地上曬太陽，行前我在頂樓的天台測試過了，瓦數夠高的太陽能板可以充飽行動電源，再用行動電源充飽筆記型電腦。這樣一來，即使在

160

無發電機可用的狀況下，電腦仍能行光合作用。當然，並不是每天都有日光，更不是每天都能悠閒地充電。

此地與 K2 的直線距離僅剩最後八公里，一旦駐紮在基地營，由於角度的關係，K2 左側會被守衛它的天使峰略微遮住，想在鏡頭裡容下完整的山體，今天是最好的機會。下午我們架起腳架，以 K2 為背景拍了幾張三人合照，「喀嚓！」他倆稱職地扮演左右護法站在我的兩側，我好像愈來愈有融入的感覺了。

我是團隊中年紀最長的一員，比阿果長五歲，而阿果又比元植長五歲，年齡的差異讓我們有不同的文化養成，卻不至於有太深的代溝。我是十二月生的摩羯座，台南子弟；元植是十月生的天蠍座，以台北為家；阿果是八月生的獅子座，在鹿港長大。我們是三個迥異的個體，被同一座山呼喚到此接受考驗。

賈伯斯說過一個精采的石頭比喻：「把不同的頑石扔進同一個磨石罐，讓它們互相摩擦、發出噪音，久了就會得出美麗的玉石。團隊合作是相同的道理，把多樣性的成員編入同一個團隊中，讓他們互相辯論、彼此挑戰，在過程中發出異音，最後，就能得到拋光過的好點子，宛如美麗的玉石。」

我們三人雖然都出社會了，卻未完全被馴化，身體裡還有一、兩根反骨，需要投下反對票的時候，我知道三個人都不會手軟。

接下來換我當攝影師，他倆從背包裡抽出一面一面旗子，逐一拉開，全是贊助者的旗幟，有K2 Project、戶外用品店、登山服飾品牌、體能訓練中心、私人學校、露營社團和朋友送上的打氣標語。千里迢迢來這一趟真是不容易啊！背負著鄉親父老的期待，與多少人情。

在荒野共度了一週，用餐時全隊開始有默契地坐到固定的位置，有人偏好中間，可以大聲喧嘩，有人喜歡自己在角落靜靜地吃。隊員的革命情感漸漸培養起來，除了平時較有往來的德田、高大哥、赫伯和克拉拉，其他人的背景我們在談話間也略知一二。

有一名法國女記者來替雜誌做報導，走到基地營便會折返，不會待到攻頂日。體格精壯的保加利亞人名叫史蒂芬（Stefan Stefanov），主業是律師同時也是柔道家，攀登只是他的「嗜好」，縱然如此，他已登上過聖母峰與世界第三高峰干城章嘉峰（Kanchenjunga）。

獨來獨往的波蘭大漢叫瓦狄（Waldemar Kowalewaski），留著型男鬍渣卻頗有喜感，是阿果遠征世界第七高峰道拉吉里峰（Dhaulagiri）的舊識。來自奧地利的漢斯（Hans Wenzl）同樣把攀登當嗜好，正職是建築工地的經理，挺著大大的啤酒肚四肢卻很細長，個性隨和，一看就是好

相處的人。外貌不具攻擊性的漢斯卻是個狠角色，已無氧登頂過八座八千公尺巨峰。

巴西俏妞卡琳娜（Karina Oliani）是隊上第二位女士，有專屬的阿根廷嚮導麥斯（Maximo Gustavo），兩個活潑的南美人比大隊更晚從阿斯科里出發，竟然在白域營地追上我們，實力深不可測。沉靜的捷克人湯瑪士（Tomas Petrecek）行事乾淨俐落，偶爾會用母語跟克拉拉聊個幾句，鮮少加入眾人的話題；他總兀自在桌邊玩著填字遊戲，是來搭伙的，並不聘用雪巴，是個靠自己和山較量的第一流高手。

寂靜的雪夜，暗黑的山谷只剩這一塊地有人聲，有氣味，有光。蘇克拉用心包了幾籠叫饃饃的餃子，並裹粉炸了一大盤羊肉，每個人都胃口大開，把鐵盤裡的餅分個精光，再用手中的餅把羊肉醬汁抹個乾淨。帳外的氣溫驟降到冰點以下，是爐邊夜話的時間了。

大夥把茶包放進馬克杯，用熱水壺倒入伙房剛燒好的滾水，清幽的茶香在空氣中化為一股安慰的味道，讓人聯想到一些遼遠的事情，攀登者開始訴說過去的冒險故事，沒有比這頂帳篷更適合的地點，沒有比這桌人更懂你的聽眾。

赫伯說他四十歲才開始登山，從前他一天要抽四包菸，把身體弄得很糟糕，生命彷彿隨時都會結束。他想做點改變，從七大洲的七頂峰開始，循序漸進攀上八千公尺的天域，他形容有一年

在K2撤退時，一場雪崩摧毀了高地營的氧氣瓶，他感覺當時全隊正被坦克車炮擊。

克拉拉是第一位登上聖母峰的捷克女性，當年她二十九歲，丹增‧諾蓋的孫子是隊上的嚮導，同一年在聖母峰基地營的還有布拉格市長，他並未攻頂成功。克拉拉、赫伯和史蒂芬都曾站上過聖母峰與干城章嘉峰，世界前三高峰獨缺K2，他們比其他人都有更強烈的想要登上去的理由。

冰河的凍氣穿透了地布，冷得讓人直打哆嗦，杯裡的茶愈喝愈涼，今天的話差不多就說到這裡了。挑夫的歌聲迴盪在深谷中，我走到營地邊緣凝視山的暗影，遙想著那些已經不在的大神，他們的故事都在群山之間反覆被傳頌。

奧地利攀登家赫爾曼‧布爾（Hermann Buhl）是南迦帕巴峰的首登者，也在一九五七年首登了此時矗立在我面前的布羅德峰，布爾想乘勝追擊，三週後對喬戈里薩峰發動攻勢──那時喬戈里薩峰同樣是座未登峰。不料他在暴風雪中迷了路，誤踩一塊不穩定的雪簷觸發了雪崩，遺體至今仍深埋在喬戈里薩峰的冰層裡。

登山天才沃爾特‧博納蒂（Walter Bonatti）則是一九五四年義大利遠征隊裡最年輕的隊員，當年他才二十四歲，卻在運送氧氣瓶到高地營時被兩名前輩陷害，迫使博納蒂與同行的巴基斯坦

嚮導在八千一百公尺的死亡地帶露宿了一晚，沒有帳篷也沒有睡袋，導致嚮導嚴重凍傷，下山後得切除掉每一根手指與腳趾。

前輩陷害他，是他們擔心與年輕英俊的博納蒂一同首登 K2，會搶走自己的鋒頭。博納蒂自此對人性心灰意冷，成了孤傲的獨攀者，在喜馬拉雅、喀喇崑崙、阿爾卑斯與巴塔哥尼亞的大岩壁間獨行，締造了更多經典的首攀，其中就包括此時在月色下發出銀光的迦舒布魯姆四號峰。

一八八七年，同樣二十四歲的英國軍官楊赫斯本（Francis Younghusband）從北京出發，一人在馬背上夜行，隻身穿越了戈壁沙漠抵達新疆的喀什地區，在當地找到一名來自阿斯科里的嚮導，帶他翻越慕士塔格隘口（Mustagh Pass），從北側仰望到 K2。

「我到達了過去沒有白種人到過的地方。」楊赫斯本在回憶錄中如此敘述當下的震撼：「眼前是一個近乎完美的錐體，擁有不可思議的高度，被閃閃發光的冰雪覆蓋著。這樣的畫面會在一個人心中留下永恆的印象，自然的偉大與驚奇，會永遠影響著一個人。」

楊赫斯本晚年成為神祕主義者，篤信泛神論、心靈感應並鑽研宇宙射線，更是自由性愛的提倡者，被視為嬉皮的先驅。他和博納蒂都是被山改變的人，年輕時的探險與在山裡遭遇到的經驗，在他們心底留下不可抹滅的印記。

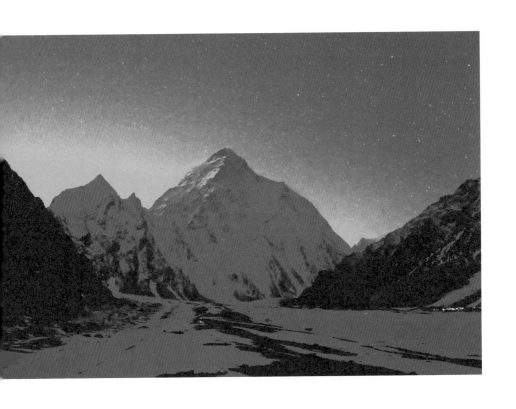

神在的地方

回帳篷前，我經過正在夜拍的元植和阿果，山的身體在長長的時間裡曝光，世界是一間暗室。

點點寒星中，一圈一圈光痕在 K2 頭上轉成一個金色的眼睛，直直看向我們，離家半個月了，

真正的考驗才要開始。

08

K2 Base Camp

K 2 基地營

人可以長久居住的最高海拔，約莫是五千一百公尺，這是一場大規模人體實驗所得出的結果，實驗地點在赤道以南，遠在森林線之上的山城拉寧科納達（La Rinconada）。那裡的年平均溫度只有攝氏一度，一條當地暱稱為「睡美人」的冰河穿過山脊，四季向城裡施放著寒氣。

拉寧科納達位在安地斯山脈中段，山的一側是祕魯，一側是玻利維亞，是文明的三不管地帶。居民的視野中沒有綠色，目光所及盡是丟棄在山坡上的垃圾和廢棄物，城內沒有排水系統、公共衛生設施，沒有醫院和警察局，自然也沒有遊客。汞和氰化物等有毒物質瀰漫在飲水中，生活條件奇差無比，為什麼人要勉強自己住在這種地方？因為這裡有黃金。

掘金在安地斯山脈已有數百年歷史，印加帝國便是一個善於挖掘金礦的王國，最終惹來西班牙征服者的覬覦與殺機。二十世紀中葉，拉寧科納達的岩層發現了金礦，淘金者相繼湧入，形成數千人的聚落。隨著全球金價飆升，有愈來愈多農人轉職為礦工，離開山下的田，登高來掘金，如今這座山城壅塞著五萬多人。

礦工們住得比雲還高，不是為了來看風景，他們上山是想擺脫貧困，這是人類求生所發展出來的適應力。

二十世紀中葉的北半球，進行了另一場有關高度與適應力的實驗，受試者不用終年定居在高

170

地，後果卻可能更致命——十四座八千公尺巨峰的山腳，每到春夏的攀登季節，各地的探險隊會將基地營架設在五千一百公尺上下的高度，耐著性子駐紮在那裡，等待一扇可以出擊的天氣窗口。

他們在雪地裡忍受強風、寒冷與孤獨，不是出於經濟因素，相反的，無論透過商業贊助或動用個人得款，這些人得擁有一定的財力，才有辦法抵達山腳，領取挑戰巔峰的入場券。他們要掘的是一種無形的金，埋藏在八千公尺以上的雪層——榮耀、名聲與成就，途中若有「看風景」的橋段，不過是登高時所附帶的獎賞。

高海拔就像一顆凍寒的異星，浮幻的景觀與反常的物理現象，連頭腦清明的人都可能著魔。有人發狂似的想讓自己的攀登履歷鍍金，奮不顧身的後果，他和身上的裝備都成了異星的失物，要幾年，甚至幾十年後，才會有人駕著飛船去認領，前提是摧枯拉朽的冰河對他手下留情。

K2基地營的海拔不多不少，正好五千公尺，氧氣濃度約為海平面的百分之五十五。由於缺氧、嚴寒、乾燥、太陽輻射與疲勞等多重因素，常駐在這樣的高度，容易染上慢性高山症，常見的症狀包括噁心、嘔吐、手腳麻木、四肢無力、心悸、頭暈目眩、頭痛、視網膜出血、失眠或嗜睡，以及更為嚴重的肺水腫或腦水腫。

我登台灣的山，除了偶爾失眠，還不曾遇上其他狀況，這是得以說服家人讓我隨隊的主因。

台灣的山高不如喀喇崑崙，幸好，徒步時有一名珍貴的旅伴，就是時間。從海拔三○四○公尺的阿斯科里跋涉至基地營，這段路分成七天來走（我們最終共走了九天，含三個休息日），以時間去消化兩千公尺的爬升量，讓身體慢慢去適應。

「適應」這個動作結合了兩個溫和的動詞——適合與順應，都蘊含順其自然、無為不爭的道家思想。《詩經》裡說：「高山仰止，景行行止。」這是古人賦予山的道德形象，把君子的德行比喻為崇高的山巒，讓人景仰，起追隨之心。司馬遷後來在《史記》中引用了這段話，並加上自己的註解：「雖不能至，然心嚮往之。」

司馬遷是稱讚孔子高尚的品格猶如巍巍山巔令人仰慕，也如巍巍山巔不是一般人所能到達。

自古以來，山，象徵著遠離俗世的超越性，也象徵著困難，乃至一種入山者必須配合它的下對上關係。進山過程的「高度適應」是人去適應高度，而不是高度來適應人，高度是絕對而且固定的，柔軟的人體，則富有彈性和潛能。

走入山林前，我曾以為自己是身體的「主人」，可以隨心所欲地支配它，要它幫你完成這個、執行那個。直到我在山裡找到身心的臨界點，才意識到身體和我的位階是平行的，它其實就是另一個我，和我共同分擔著勞務。只是身體平時默不作聲，既不邀功也不抱怨，要到負荷不了

時才會讓你注意到它的存在，藉由一些症狀，或是外在的改變。

邁向基地營的上午，我和高大哥同時在帳篷裡醒來，到基地營我們就要分家了，將各睡各的單人帳。他一邊收拾著東西，一邊說我的相貌變了，要我去照照鏡子，這是他含蓄地探問我身體狀況是否還好的方式，東方人的關心總是藏得比較深。

我從背包頂袋掏來一面小鏡子，放到面前一照，幾乎認不出鏡中人是誰。他長得有點像我，卻像歷盡滄桑的我，嘴唇乾裂而無血色，皮膚的紋路粗糙得像烤過的木頭，雙眼發紅，臉頰脫皮，整張臉腫得像西瓜，鼻孔周圍還黏著鼻血的硬塊。難怪高大哥愈來愈少用小夥子來稱呼我了，鏡中的我，看起來好蒼老。

我連說話的聲音都變得沙啞，十根指頭腫成記憶中的兩倍粗。原來，環境不只會改變一個人的內在，更會改變他的外表。如果身體是另一個我，它的樣子漸漸貼合了我認知中的高海拔勇士──深色的皮膚、帶著水腫效果的身形、某種堪稱健康的老態。

我自知是隊伍中的隨行者，攻頂的工程與我無關，身體卻在不知不覺中藉由容貌的改變幫我融入了群體。我不確定遠征終了時，還認不認得出自己從前的樣子？外頭在喊吃飯了，我收起鏡子，要自己先別想那麼多。

這頓早餐眾人吃得風風火火，大隊在這兒悶了兩天，人與獸都想重新活動筋骨，一鼓作氣衝刺到終點。隊員被趕上一座戲台，又匆匆被趕了下來，戲班子要前往下一處搭景了，演員們快點將伙食塞進肚子裡吧！吃飽了好上路。

伙房小弟一送上餐食，旋即化身為拆除小組，三兩下把餐廳帳拆個精光，毫不理會正在用餐的食客，我把餐盤擱在大腿上，就當作在冰河上野餐。馬群「叩叩叩」地奔躍出營地，身上的物資隨著地勢左搖右晃，馬蹄敲響著岩面，要人快快跟上！我在亂軍之中隨手抓了幾塊餅乾往嘴裡送，椅子都沒坐熱，就背起背包加入步行的行列，再次踏上冰雪之徑。

冰河像一張清亮的雪毯，襯托著對岸背光的布羅德峰，一道道銀白色的皺褶在毯子上起伏，有曲折的冰隙，滲出了地底的冰光，有交錯的蹄印，像深淺不一的波紋。我們正要往裡頭走，反方向卻有挑夫大軍吆喝著馬驢和我們在河道中「會車」，他們要回阿斯科里背更多補給品進來，

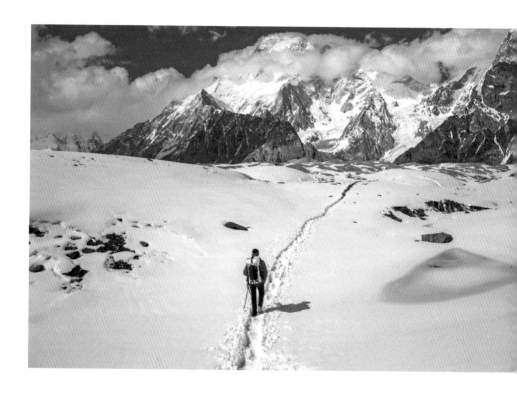

夏天還長得很。

布羅德峰像一尊門神，看守著戈德溫奧斯騰冰河，雄壯的山影在隊伍前愈放愈大，把天空都逼到了一角。迢遙的進山路總算到了尾聲，隊員個個士氣高昂，快馬加鞭趕著路，走到這裡氧氣更稀疏了，一舉一動都會消耗更多能量。橫越冰河的途中我的技巧卻漸入佳境，鬆滑的雪道不再讓我屢屢跌倒，倘若駝獸有馬蹄鐵幫牠們抓牢冰面，我的登山靴下也生出了一對冰刀，讓我在這座冰宮裡徜徉。

能踩踏出更穩健的步伐，除了心理上逐漸克服對冰雪的恐懼，與我長期的走路習慣應該也有關係。寫作者都是很有毅力的步行者，少有例外。

美國小說家保羅・奧斯特就是很會走路的人，被文壇稱為「穿膠鞋的卡夫卡」。年輕時奧斯特為了他的文學偶像喬伊斯去了一趟都柏林，每天只走路不做任何事，很快將那座城市的骨骼肌理摸得一清二楚，他形容：「都柏林的街道圖烙印在我心靈裡，成為我內心世界的地形圖。」

關於寫作與步行，奧斯特做過一個精妙的類比：「當作家跟選擇當醫生或警察不同，它不是一種職業選擇，與其說是你選擇這一行，不如說是它選擇了你。一旦認了命，承認除寫作外沒有別的工作適合你，你便得準備好要走一段漫漫長路。」

此刻我在這裡踩著雪，也不是我選擇了這條路，而是這條路選擇了我。搖滾巨星大衛·鮑伊

過世的那年，我到西門町刺下人生第一個刺青，是鮑伊畫在臉上的閃電，烙印在我的右手臂。如

果有一天我要在左手臂刻下另一個圖案，那會是爬行在巴托羅冰河上的這隻蠍子。

體弱多病的法國詩人韓波一生都在走路，走長長的孤寂的路，在夜空的星輝下，在酷熱

的玄武岩荒漠裡。他內心世界那張無邊無際的地形圖，帶他穿越阿爾卑斯山脈的聖戈塔隘口

（St. Gotthard Pass），那是條連通瑞士南北的高山通道，海拔兩千一百公尺。

一八七八年冬天，二十四歲的韓波經由聖戈塔隘口橫渡了阿爾卑斯山脈，從他當年寄出的家

書裡，我在字裡行間讀到山帶給他的試煉和體悟：

一場風暴正在山坳裡醞釀著，這種季節馬車無法通過隘口，路跡最長之處不過六公尺，全線

深埋著將近兩公尺的積雪，隨時可能塌陷，把人掩埋在厚厚的冰毯裡。轉瞬間，四周再也沒有任

何影蹤，看不見路、懸崖或峽谷，也看不見天空，只有白茫茫的一片風景，像夢。

刺骨的寒風逼得人難以抬頭，我的睫毛和鬍子都凍成了鐘乳石，耳朵刺痛、脖子腫脹，踩

雪時精疲力竭，得和同行夥伴相互呼喊，幫對方打起精神。路邊會看見雪橇車隊或埋在雪中的馬

屍，接著路又消失了。直到早晨，風停為止，我們在下坡的路上發現了捷徑，而山巍立在陽光裡，像個奇蹟。

二十四歲是神奇的年紀，韓波、博納蒂與楊赫斯本都進行了人生第一場壯遊。而我的二十四歲，在存在主義作家卡繆形容為「宛如鋼筋水泥沙漠」的曼哈頓島，抬頭仰望了帝國大廈。

我初見胡桑（Mohammed Hussain）則是在布羅德峰的基地營，那三天前我們原本要紮營的地點。他穿著和棉被一樣厚的羽絨衣，左手的大拇指有個包紮，深深的淚溝像一條一條劃過眼角的河道，流淌著山中的雲雨和風霜。他的舉止很像部落的長老，有種看盡世情的從容不迫，而且他很溫暖，一看就是討人喜歡的長輩。

阿果遠遠瞧見胡桑就衝過去牢牢抱住他！把他從地上舉起來，遠征以來我不曾看阿果這麼高興過。接著換元植抱緊他，三個大男人就這樣抱成一團，笑來笑去，胡桑開心地闔不攏嘴，直說見到你們真好，能再見到你們真好！

他把我們請到一頂蒙古包裡喝茶，阿果把我介紹給他（他握手的勁道好強！），再把胡桑介紹給我。胡桑是他們兩人從前來喀喇崑崙遠征的高地協作，現年四十六歲，是巴基斯坦當地人，

179

實力卻不遜於雪巴嚮導，當年台灣隊首登布羅德峰，胡桑便是陪他們登頂的其中一員，交情不言而喻。

隔了那麼多年，三人在布羅德峰的山腳下重逢，喜悅全寫在臉上。正當他們忙著敘舊，愈來愈多曾經一起共患難的兄弟出現在四周，有幫忙煮過飯的廚師、在某面大山壁一同攀登過的繩伴、某支探險隊的舊識、曾幫彼此脫困的戰友，儼然是個攀登界的江湖。

這些武林高手總在初夏的雪域相逢，問對方你這次要爬哪一座山，打探某個共同朋友的下落，臨別前給予對方真切的祝福。短短幾字卻情深意重。

You take care!

Good luck!

Be careful!

See you!

攀登者之間的惺惺相惜，是這冰冷的地方最動人的事物，他們請對方好好保重，因為每次道別都有可能是最後一次。胡桑站在帳篷門口，目送我們走向 K2，他瞇起的眼睛把淚溝擠得更深了，「Inshallah!」他要我們順從阿拉之意。

一步一步深入到冰河的上游，冰雪的型態更加變幻莫測。隊伍穿梭在比人還高的冰柱間，結冰的柱子圍出一座偌大的迷宮，光線凍結在冰的切面處，漾出深幽的藍紫色。腳邊的冰湖像一面漂浮的稜鏡，鏡面上站立著數萬個錐形冰塊，像一堆從天上灑下來的水晶，反射著天空的彩度。

最終我們穿過一片魔幻的冰海，海的兩側立起透明的冰簾，像一排冰凍的髮絲，每根頭髮都染上不同的藍色調，呈現出一幅漸層的景觀。就在不遠的彼岸，K2像一艘莊嚴的大船停泊在那裡，硬挺的山脊是船首的桅桿，岩脈的紋理是船身的塗裝，一面雪白大帆在風中撐開，迎向北方的氣旋。

愛斯基摩人有五十個描述雪的字眼，我心裡也有五十種即將上船的感覺，激動、敬畏、興奮、期待、懼怕……但此時最深的感覺，是平靜。我如釋重負地卸下背包，把登山杖扔到一旁，擁抱他們兩個：「感謝一路的陪伴與照顧，接下來換你們上場了！」

基地營建在一條狹長的岩脊上，猶如「K2號大船」延伸過來的甲板，駐紮著各地漂泊來的水手和浮浪者。雪巴人已將帳篷全部搭好了，黃色的個人帳像一艇艇相連的香蕉船，我的鄰居是高大哥和克拉拉。另外有一頂醒目的紅色 Marmot 大帳篷，是台灣隊專屬的基地帳，室內空間很寬敞，阿果決定直接睡在裡面，把他的個人帳留給未來幾天報到的新成員。

扣除休息日，大隊每晚都在不同的地點紮營，從今開始定居下來了。下午我們整理個人帳和基地帳，把該歸位的東西歸位好，該擺設的幸運物擺出來，讓工作和生活的區域分開，再把電路接通，讓未來一個月的家住起來盡量像個家。

就在整理到一半，我的太陽穴突然一陣緊繃，一股暈眩感像電流貫穿全身，整個人頭重腳輕幾乎站不起來。他們評估我的狀況，認為不算太嚴重，要我先喝一大瓶水再進睡袋裡休息，等吃晚飯時再叫我。

初次航行到五千公尺的高空，看來不暈機是不可能的，我的身體仍在探索新的邊界，心理也必須跟著調整對「舒服」的定義，有床墊可以睡，有溫水可以喝，已經覺得很感恩了，而且，至少我還沒有吐。傍晚我打了通衛星電話回家報平安，爸媽問我是否一切還好？我鼓足了中氣說：

一切都很好！

適度催眠自己，是生存下去的必要手段吧？晚餐後我的身體狀況確實好轉多了，頭部慢慢鬆開，每一口氣都吸得更足，雖然光從椅子上站起來都覺得喘。那他們呢？他們生龍活虎地到處串門子，把基地帳佈置得愈來愈像個樣子，還津津有味地用電腦看起關於 K2 史上最嚴重山難的電影《The Summit》。來到蠻荒的高海拔，他們就像回到家一樣，此地的家規不允許迷信。

睡前我用溫度計測量帳篷內的溫度——零下五度，我把所有禦寒的衣物都先穿上身，等睡熱了再脫掉。帳篷的布很薄，乾冷的空氣抽離了空間裡的雜質，整座基地營的聲音都聽得好清楚。月光映照著海上的冰山，隊員在甲板上緊緊靠在一起，只要一翻身，就會潛入另一個人的夢中。

一早我竟然是被熱醒的，全身只剩長袖底層衣和一條羊毛底層褲，睡袋已被拉開當棉被蓋，入睡前全副武裝的毛帽、手套、脖圍、襪子和羽絨衣不知何時都被我脫下了，一件件散落在床墊四周。我看了看錶，清晨六點半，剛升起的太陽已經把帳篷烤成了一個火爐。

我知道高海拔熱起來很熱，沒親身經歷過卻不知道那種熱會讓人喪失行為能力。由於高度更接近太陽，吸收到的輻射熱更強，山谷裡終年不化的雪冰成為巨大的透鏡，從四面八方反射太陽的熱能，基地營的日夜溫差可達攝氏五十度，彷彿一天經歷了四季。

我換上短袖和短褲，在皮膚上抹些防曬油，把拖鞋穿上，再把太陽眼鏡戴起來。鄰近的帳篷

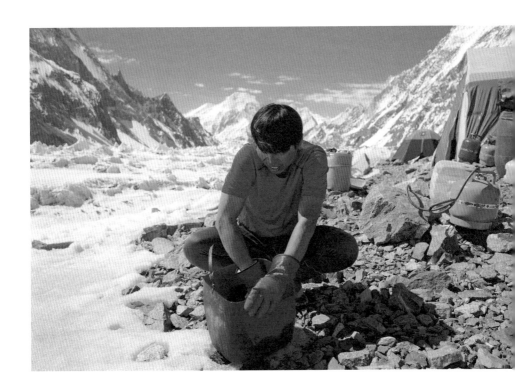

已經傳來音樂聲了，好像還有人在彈吉他（奇怪，這鬼地方怎麼會有吉他呢？），倘若外頭有人在打排球我也不會太意外，我拉開門簾，像個要去玩水的人。

前方果真是一片海灘，一片乳白色的凝固在石頭上的海灘，岸邊點綴著一座座冰丘，沾著昨夜飄下的雪塵，冰河餐桌旁有幾尊冰蝕雕像正在享用早點。烈日把石頭曬成刺眼的銀灰色，熱浪浮動在冰原的表面，我醒在一處文明無暇顧及之所，人類不應該居住的荒遠邊境。基地營只被一種事物包圍，就叫空曠，看久了連人心都會雪盲的那種空寂感。

海灘上沒有六塊肌的救生員，更沒有比基尼辣妹在打排球，倒是有一群曬得黑黑紅紅的高山硬漢在炊事帳前排著隊，也有早起構工的碼頭工人（當然是雪巴人），與忙進忙出的伙房團隊。

我決定到隊伍後方湊熱鬧，事實上也沒其他事情好做，熱鬧在這裡是必須自行尋找的。

他們是在排隊等著熱水，洗衣服和身體都需要熱水。其實基地營最不缺的就是水，被強光照射過的冰面會在邊緣融解，只要拿水桶去接，要多少有多少。但把冰水加熱需要煤油，而煤油得依賴駝獸運補進來，主要功用是燒飯做菜，因此煤油是救命的物資，熱水在這兒是相當奢侈的。

抵達基地營的第一個整天，大夥顧不得節省了，多數人自白域營地以後都沒好好洗過身子。

我回帳篷拿了一條浴巾和一罐洗頭洗澡兩用的沐浴乳，在隊伍後方等了半晌，提著那桶珍貴的熱

水走到冰河邊的浴室帳，蹲下來把自己沖洗乾淨。

浴室帳和廁所帳是兩頂可愛的小棚屋，由帆布和鐵架搭建起來，廁所帳裡有放衛生紙的架子，浴室帳則有別人留下來的肥皂。兩頂小屋搭在河岸的下坡處，而冰河是活動的，會幽幽微微地改變航道，再過不久，浴室和廁所中間會裂開一道冰隙，彷彿孤島和基地營愈隔愈遠。光是洗頓澡或上廁所，我都覺得自己冒著生命危險在跟看不到的敵人打仗。

我邊把頭擦乾邊走回營地，一星期沒洗頭了，整個人神清氣爽。阿果手腳更快，不但早就洗完澡了，連髒衣服都搓洗乾淨晾在一條曬衣繩上。那條繩子綁在我們的基地帳和一堆冰磧石間，是一道隱形的國界，向外人宣告這是我們的地盤。

基地營是一座微型市鎮，有它的格局和動線，分為內環道與外環道。內環道圈出我們這支國際隊的公共空間，包括餐廳帳、炊事帳和祈福的石塔。餐廳帳是社交中心，隊員在裡面聯絡感情，聊著遠方的家人和女朋友，同時也是娛樂場所，歡鬧的撲克牌局在此發生。

炊事帳是情報中心，各路人馬在炊煮的火光和濃濃的油煙味中交換著天氣、雪況與各種八卦情資；伙房人員住在炊事帳的深處，邊煮飯邊唱歌，全身每一根毛髮都沾著食物的氣味。石塔則是信仰中心，攀登前將舉辦一場隆重的祈福儀式。

凡是出現在營地的每一樣東西都是有意義的，石堆上的藍色塑膠桶和麻布袋裡裝滿了物資，木板上堆疊著色彩鮮豔、造型宛如魚雷的氧氣瓶，這些東西都只服務同一個目的——讓人活下來。

看似單純的生活體系，一旦把基地營的骨骼肌理摸清楚後，會發覺內情不如表面上簡單。營地連通著各種小徑與暗道，一如人心的幽暗面，各有各的盤算。攀登者在村落裡徘徊，不時停下來交頭接耳，或一起東張西望，他們好像在觀察山，其實是在打量人，人是地球邊疆唯一會動的景物。

長長的岩脊上除了我們這支隊伍，穿過外環道會通往鄰隊聚落，他們駐紮的地基更靠近 K2 山腳，據說那頭藏匿著海盜與怪物，生人勿近。

基地營熱起來很熱，冷起來更冷，是那種致命的冷。傍晚五點不到，太陽沉落到山稜後方，熱能的散失導致地表快速冷卻，氣溫直線下降，降溫的曲線一如 K2 山體的陡度，與自由落體簡直沒兩樣。我把全副武裝的衣物重新穿回來，半天之內去了赤道與南極。

天黑前大家就瑟縮在帳篷裡等著電來，等達瓦去拉動發電機的引擎，等發電機發出救世主降臨般「轟轟轟」的運轉聲，它粗魯的嘶吼在這裡比音樂還悅耳，比女人的叫春聲更性感。有電就有文明，有電就有暖氣、有儲存在外接硬碟裡的影音食糧和飄忽不定的網路訊號。

186

神在的地方

二十世紀那些拓荒者般的遠征隊，會勞駕郵差大老遠送信來，而當代信差是昂貴的 Wi-Fi，

從達瓦的帳篷裡傳出來，連線品質一如喀喇崑崙的氣候難以捉摸。不曉得算不算悲哀，人被訓練

得離不開網路了，你以為是到高山上切斷文明，直到你發覺每個人無時無刻都在搜尋網路訊號。

餐前伙房小弟用夾子先送上熱毛巾，這是入山時沒有的待遇，餐食也升級了，漢堡、披薩、

義大利麵都做得有板有眼，餐後還有草莓布丁當甜點。我究竟是來受苦的還是來度假的呢？台灣

扛來的醬料大軍在基地帳桌上一字排開，有統一肉燥、維力炸醬、紅蔥醬、腐乳醬、朝天辣椒

醬、XO醬、海苔醬、干貝蝦醬等等。醬是食物的情婦，深山裡，慾望只能靠口舌來排解。

我們三個自成一國，在自己的基地帳用餐，不去餐廳帳人擠人，雖然那邊才有電暖器。我們

只有用瓦斯發熱的小暖爐，夜間凍到不行時，像在冰洋上蹭飯的難民──我確實是來受苦的啊！

我蓋著阿果的睡袋，聽他倆討論明日到前進基地營運補的計畫，心想，閒著也是閒著，而且回國

後可以跟人說我曾經踩在 K2 的山脊上，有多神氣！

他們同意了讓我同行的請求，不過就當作去郊遊，哪會有什麼問題？

十點左右全營都就寢了，營地很安靜，連心事都會發出聲音。走回單人帳前，我忍不住看了

一眼 K2，這是我第一次在夜裡這麼近地端詳它，一座又尖又高的雪山利刃般插入雲層，人的

視野都變得擠迫。眼前是地球表面最大的錐體，造山運動的奇蹟，全然自立於時間與空間之外，不依附任何事物而存在。

K2是這座高山劇場的王，能站上山頂一定是個奇蹟——去過外太空的人甚至比登頂過的人還要多。

六月三十日，K2毫不留情狠狠甩了我一巴掌，讓我明白和它之間的距離不僅是肉眼看到的那樣。我連前進基地營都到不了，還差點被一場雪朋給理了，最後是用逃難的方式逃離那顆外星球，身後有一群白色的厲鬼在追。

歷劫歸來，我連靈魂都被吸乾了，拍掉身上的雪粉躲進基地帳裡，身體漸漸回溫，能量卻低到極點；他倆沒多說什麼，就坐在帳篷裡陪我。要如何和沒入過山的人講述山的凶險？這個問題困擾了我許久，如同如何和一輩子都住在山上的人描述海浪的形狀？

尼采曾說：「山對流氓與聖人一視同仁，幾小時的攀登，可以把他們變成同一種生物。疲倦是通向平等和博愛的捷徑，而自由得靠睡眠來完成。」（A few hours mountain climbing turns a rogue and a saint into two roughly equal creatures. Weariness is the shortest path to equality and fraternity— and liberty is finally added by sleep.）

六月的最後一天是星期日，巴基斯坦比台灣慢三個鐘頭，如果我人不在這裡，此時應該在台

北一家有霓虹光暈的酒吧，當ＤＪ播歌給形形色色的都會男女聽。這麼早就想家是不健康的，

但遙遠的海島上，還有好多心愛的人在等我回去，我想像自己站在ＤＪ檯後方，播起林生祥的

〈臨暗〉。

今夜，我只播給這座山聽。

.

09

殉山者

Mountain Of Destiny

6670m

七月一日，一年剛好過了一半，這天是星期一。小時候領到一本新的年曆，我會先翻到最後幾頁，看自己的生日是星期幾，再把寒暑假的日期都標出來，然後翻回前面的索引，把第一天是星期一的月份給圈起來，幻想那個月會有好事發生。

時間與數字對齊了，是個好兆頭。

七月是學生開始放暑假的時候，記憶中的暑假都是幸福而愉快的，帶著冰冰涼涼的冷飲氣息。國小時，爸爸會開車載我們到媽媽同事家鄉下的魚塭釣魚，我戴著一頂過大的草帽，坐在土丘上等魚兒上鉤，如果手氣好釣到肥滋滋的草魚，爸爸會把活蹦亂跳的戰利品裝進藍色冰桶裡，晚餐時就可以加菜了。

每逢暑假，阿嬤家門前的夜市總是特別熱鬧，打彈珠的、撈金魚的、射飛鏢的攤子前都擠滿喝著汽水逛街的人潮。暑假會和一些遠來的親戚見面，和表哥表弟們比誰長得比較高，這是大人寒暄後的餘興節目。

暑假也是吸取新知的季節，我會被送到一間叫「大自然」的科學教室探索宇宙的奧祕，每天練習一項長大後其實派不上用場的才藝，並在三餐飯後成為爸媽的好幫手（這是暑假作業的一個項目）。

來到國中，少年的身體開始發育了，暑假沉迷在電玩的聲光世界，我漸漸變得不再是一個

「聽話的小孩」，終日煩惱著如何度過苦悶的青春期。再來就迎向高中的暑假，晃悠的日子填滿

各種營隊和輔導課，直到升上大學，鄉下的那口魚塭也就乾枯了。

對於我們一家人，暑假和游泳池是畫上等號的，我小四的一個晚上，終於敢鼓起勇氣游到

深水區探險，那就像戰艦發現新大陸一樣。我在涼爽的夜裡踢著水，興奮地轉圈圈，忽然有個小

孩面色發白，身體漸漸沉入水中，我還來不及喊救命，前一秒還在岸邊看雜誌的救生員就跳了下

來！在四濺的水花中把人給拉上岸，立刻對他做起人工呼吸，接著就有救護車開來，把他載往附

近的成大醫院。

我清楚記得那個人的胸腔被吹入氣體後臉上突然「醒了」的表情，那是起死回生的瞬間。後

來我在爺爺的臉上也看過幾次。

不知道為何會在這塊高寒的荒地上想起這些事情，細節還如此地清晰，這些在記憶中剝落的

浮光掠影，我許久未曾想起了。

也許因為在這裡我有很多時間，這裡最不缺的就是時間，而時間的副產品，是一個個白色泡

沫般的浮想。

「山中無甲子，寒盡不知年。」《西遊記》第一回描述了入山者的心理狀態，並進一步敘述道：「那猴在山中……夜宿石崖之下，朝游峰洞之中。」這極符合高地遠征隊的生活景況，每晚在懸岩下宿營，當朝霞顯露，第一道陽光映射著周圍的山峰與岩洞，世間還有哪個地方比喀喇崑崙來得更高，更奇？

蘇克拉這天別出心裁煮了幾道中式餐點慰勞我們，早餐是饅頭和花卷，午餐變出口味道地的滑蛋牛肉粥和番茄炒蛋。可能因為遺傳的緣故，我不太能吃辣，尤其酷暑的夏日，在冷氣房吃碗牛肉麵都會滿頭大汗、鼻涕直流，弄得自己和同桌人都很尷尬。

阿果和元植卻很能吃辣，高海拔的氣候把他們培養成了嗜辣者，他們的身體需要那些額外的熱能。他倆把粥舀入碗中，一匙匙辣椒醬豪氣干雲地揮灑進去，兩人吃得你來我往，我則將小電風扇放到木箱上，邊吃飯邊吹風。

夏至已過，而小暑將至，以二十四節氣推算，攻頂日會落在大暑前後。這西線無戰事的一日，適合讀書，適合打瞌睡，或將這兩者結合在一起。

阿果側躺在床墊上，讀著《齊瓦哥醫生》，不一會兒就迷失在眾多出場人物間，睡著了。元植靠著折疊椅，手捧一部厚厚的原文攀登書，沉浸在格林德（Gerlinde Kaltenbrunner）的故事……

格林德是奧地利最偉大的女登山家，曾在五年內對 K 2 發動七次攻勢，終於在二○一一年經由少人攀登的北壁登頂，並一舉完成十四座八千公尺巨峰的壯舉，她是史上首位不依賴氧氣瓶完登十四座巨峰的女性。

當年元植也來挑戰布羅德峰，是他初次到喀喇崑崙見世面，阿果則剛回全人中學擔任戶外課老師，尚未開啟他的高海拔人生。元植神遊在個人際遇與歷史機緣的交會口，像夢中的蝴蝶，也跌入了夢鄉。而我，讀著王文興的《家變》，一本讓人在夢中佇足之書，一如蔡明亮的電影。特別是這個懶洋洋的午後，我躺在鬆軟的雪地上。

千里迢迢把《家變》帶過來，一來它適合在心無旁騖的時光閱讀，二來，我是經過一番家庭抗爭才能加入這支遠征隊，多少想從書頁間得到一些安慰，尋找從前的「時代青年」反抗上一代的理由。但沒翻幾頁我就心慌意亂地想起了爸爸。

我的最後一個暑假是淒慘的，二十七歲在紐約讀完研究所的夏天，生了一場重病，前後進出醫院折騰了一個多月，都未完全好轉。七月四日晚上，我躺在病床上看著電視機裡哈德遜河畔的國慶煙火，好想回家。隔天，專程飛來美國照顧我的爸爸帶我坐上返台的班機，航空公司派地勤人員用輪椅來推我，那是我第一次坐輪椅。

搖滾客的二十七歲好像都比較坎坷，無論如何，我在鬼門關前撿回了一條命。出院前夕，我在部落格更新了一篇標題為〈Ego Tripping At The Gates Of Hell〉（漫遊在地獄大門前）的文章，不是關於服用迷幻藥後的自我消弭體驗，純粹是感嘆死神放了一條生路給我。

所幸當時還年輕，身體也就康復了，只在肚子上留下幾道開刀的疤痕，並未影響到未來的運動能力。否則我也不會開始登山，今年也不會有機會來到這裡。

人的成長路途難免都會「跌過幾跤」，跌倒了當然會痛，但跌倒也讓人學會面對苦難，學會用不同的視角看待此生。法國解剖學家畢夏（Xavier Bichat）曾說：「生命是抵抗死亡的功能之彙集。」這句話用科學的觀點描繪出「生命力」的具體圖像──人的每一個器官、每一根血管、每一組神經元都是為了抵抗，或放慢那個終將到來的結局。

即德國哲學家海德格所言的──人是奔向死亡的存在。

既然死亡是每個人無可避免的終局，如何善用有限的一生，成了重要的功課。海德格認為人應該正視死亡，對它抱持敬畏之心，才能從恐懼中明白活著的價值，把生命過得更有意義。

莊子的年代比海德格早了兩千多年，看法卻不謀而合，莊子說：「死生，命也；其有夜旦之常，天也。」在莊子的生死觀裡，死與生是命中注定的，如同黑夜與白晝的交替，不過是自然現

象罷了；既然生死是萬物循環流轉的一種過程，面對它，人就順其自然，不喜不悲。

海德格學說裡人是「向死存有」的概念，扣合了莊子在《齊物論》中提出的「方死方生」，意指人脫離母體後就不斷朝著死亡的最終歸宿走去。但莊子接著又說「方生方死」，代表一個生命的終結，意味著新生命，或一種新可能的誕生。

莊子在戰國時代逍遙於天地之間，從自然中尋求精神的解放；海德格也喜歡與自然為伍，他在山野間感受到的孤寂（solitude）是美好的，大城市裡疏離的人際關係帶來的孤獨（loneliness）卻是難以忍受的。海德格喜歡在鄉間的農舍裡想事情，他思想繁花盛開的一九二〇年代，德國也興起「山岳電影」（Mountain Film）的熱潮。

第一次世界大戰結束後，德意志帝國瓦解，德國進入威瑪共和時代，直到納粹黨崛起前，度過了一段平穩的復甦期。山岳電影這時應運而生，片中強調英勇的「登山運動員」卓越的體魄、令人崇拜的求勝意志、面對危難的堅忍不拔，以及征服高峰時遇到的重重險阻。

山岳電影很像美國的西部片，是德國獨有的類型電影，壯美的山景暗藏著危險、死亡的近在咫尺、人與自然的拚搏、主角歷險而歸新增的智慧與力量，故事原型帶著日耳曼原始神話的色彩。若說西部片彰顯了美國人開疆闢土的拓荒精神，山岳電影則替打了敗仗的德國人，重新激勵

民心士氣。

最具代表性的導演是曾在一戰中服役的阿諾・芬克（Arnold Fanck），他幾乎一人「發明」了這個流派。芬克原為地質學博士，一戰後投身電影事業，對自然的熱愛讓他扛著笨重的攝影器材上山，用一格一格的底片捕捉群山之美。演員在刻苦的環境中飽嘗身體的磨難與精神的考驗，他們是德國人，凡事求真，沒必要絕不動用替身。

一九二四年的《命運之山》（Mountain of Destiny）是開山之作，描述一名登山員徒手攀登嶙峋的峭壁，意外抓失手點而墜谷，兒子毅然繼承父業，不顧母親反對想代替父親攀上那座山，最後他成功了。那是一部黑白默片，搭配著磅礡的配樂，父子倆輪番成為山坡上的薛西弗斯，推動著命運的巨石，直到山頂。

當時有名二十多歲的女舞者進戲院看了這部片，命運也隨之改變，那舞者名叫蘭妮・萊芬斯坦（Leni Riefenstahl）。她深受劇情感動，主動聯絡導演芬克，表示自己想出演未來的山岳電影，芬克有識人之明，時隔兩年替她打造了《聖山》（The Holy Mountain），一個二男一女的三角戀故事。

《聖山》的片頭自我定義為「融入自然風光的戲劇詩篇」（A Drama Poem with scenes from

nature），全片在阿爾卑斯山脈取景，三名主角在馬特洪峰前滑雪，享受詩意的美景。萊芬斯坦

在片中是體態優美的舞者，周旋在體格健壯、如私家偵探會抽菸斗的高山運動員間，同樣是一部

默片，對白以字卡來呈現。

——我攀登，因為我想尋找世界上最美麗的山。

Today I climb in search of the most beautiful mountain that exists.

——你以為自己上山找神，其實山下的人群才是你需要的。

You go seeking Gods, when it's people you truly need.

三角戀的結局必然是悲劇，二男受困於懸崖上，得在惡劣天候中露宿，其中一人還產生幻

覺，眼前鬼影幢幢，身上的器官逐漸衰竭。這時他的同伴面臨了一個道德困境——該確保自己平

安脫險？或冒著犧牲自己的風險去營救一個看似無望之人？最終，虛弱者滑墜至深谷，只有一人

下山。

彷彿怕劇情還說不明白似的，片尾用字卡說明了「聖山」象徵的價值——人最崇高的美德，誠實與忠誠。

萊芬斯坦的演藝生涯就此起飛，很快就當上導演，並成為希特勒的密友，替納粹拍攝了幾部政治宣傳大作，包括影史留名的《意志的勝利》。隨著納粹接管德國並迎來二戰，山岳電影也式微了，但片中的情節，就像寓言般預示了往後一百年層出不窮的登山傳說。

我們三人都醒來時 K2 被夕陽戴上了一頂金色皇冠，基地營氣溫陡降，忽然從南側山脊傳來空襲警報般的嗡鳴聲，是雪崩的前奏！我們衝出去看，高海拔因為氣壓低，空氣會產生類似透鏡的效果，將遠方的景物拉近，即使站在營地瞭望，都能領略到那種萬馬奔騰的毀滅力，感覺那道雪崩朝向我們翻滾而來。

赫伯叼著一根醃黃瓜也在一旁瞻望著，他悠哉遊哉的神情，彷彿晃動中的那座山與自己無關。五十歲的赫伯，平日最大的嗜好是在巴伐利亞的小城喝為特產的黑啤酒，德國輝煌一時的山岳電影與二戰前的黑暗時代，都是他祖父輩的往事了。他今年第三次來 K2，不過是想爬得比過去的自己再高一些，重新丈量身體的極限，沒有要交代的贊助商也沒有等他打破的紀錄，他只為自己而攀。

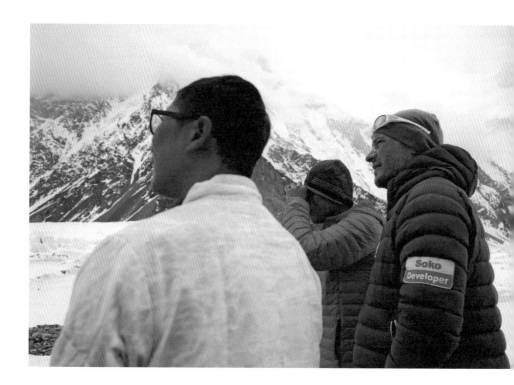

殉
山
者

當他聽聞我們明日打算去紀念碑瞧瞧，仍吃了一驚，「那不是……有點觸霉頭嗎？」赫伯做了個調皮的表情。我們面面相覷，不為所動，反正我們沒在怕的，而且都到這裡了，迷信也於事無補。

多年來一個有點恐怖的畫面，縈繞在入山者的心頭，構成他們對喜馬拉雅與喀喇崑崙山域的共同想像：每隔幾十年，冰河口會像鯊魚牙齒吐出一些遺骸或衣物，是某個年份的殉山者存在於世間的最後物質性證明。

家屬接獲通知會親赴現場，或委派當時生還的隊友取回死者的殘肢與遺物，回家鄉重新進行安葬。

冰河像一個天然的冰庫，讓大體長年保存於低溫狀態，減緩了腐壞的過程。但冰河也是一輛行進速度遲緩卻力大無窮的推土機，每年一點一滴把從山上掉下來的身體往下游推，死者在冰雪

岩日復一日地推擠、壓縮下，終將變形至難以辨識。最終從冰河口擠出來的，已經不是一個完整的人，而是一段壓碎的夢，像骨灰撒落在遺忘的深淵。

海明威曾說：「世上只有三種運動：鬥牛、賽車與登山，其他僅是遊戲。」這位大文豪是個戶外愛好者，他的評斷標準顯而易見，這三種運動的競技核心分別是力量、速度與高度，共同的代價是意外發生時，運動員必須以身相許。

人生而在世，有沒有什麼目標值得他奮不顧身去求索？即使明知可能致死，會讓親人傷心並犧牲一些珍貴的東西，仍執意去嘗試？這個問題只有當事人有資格回答。

登山，尤其決勝在八千公尺以上的極限攀登是一項很特殊的「運動」，它與下場比賽就得較量出輸贏的競技型運動不同，沒有場邊教練，也沒有提醒參賽者何時 Game Over 的計時器。攀登者試圖登上的山不應該是他想戰勝的對手，反而是他協商討教的對象，登上了，不會有冠軍獎盃，失敗了，也不能就此否認途中的獲取。

登山說穿了，很像談一場感情，極度個人，而且不能以結果來論輸贏。

西方人看待死亡比較豁達，在他們乘風破浪的冒險史中，可以清楚辨認出海德格思潮的來龍去脈。正是那種「正視死亡，抱持敬畏之心，讓生命過得更有意義」的態度，形塑出一代代勇闖

異域的探險家，他們張著渴望的眼睛，在無人探勘過的地界尋找一片湮滅的沼澤、一條發光的稜脈、一道古遠的航線。

他們在未知裡追尋意義，競逐各種「初次發現」的頭銜——發現、闖入、征服，西方人面對新世界的三個行動步驟，有時不免顯得霸道。但他們橫跨了數百年的征途，確實打開人類的視域，探險家的生命也因此過得不同凡響。

東方人在儒家「身體髮膚，受之父母」的教化下，冒險因子長期被壓抑著，嘗試一件「可能致死之事」，對多數人是難以置信的。當一個人逐漸被庸碌的生活馴化，變成社會機器中的一個零件，肩負生產與製造的責任，他的身體就歸屬於社會、屬於國家，不再能憑自由意志運用自己的身體。

社會制約相對薄弱的西方，當一個人做出抉擇，身體就會交還給個人，否則艾力克斯·哈諾不會有條件去赤手攀登酋長岩。「那不是在玩命嗎？」如果發生在台灣，媒體必然會如此反應。

七月二日，我們準備早餐後動身前往紀念碑。阿果趁曙光乍現，拿著望遠鏡到外頭研究攀登路線去了，我和元植待在基地帳，喝著剛沖好的綠茶，配著盤中的薄餅，繼續我們談論了好幾天的話題——生與死、安全與風險的界線、那些黑洞般把人吞噬的山難。

204

神在的地方

「登山的動機可以不理性，但攀登的過程要理性。」元植推推鼻梁上的眼鏡，這靜謐的晨間

他不像攀登者，反而像個學者：「台灣人有個奇妙的預設，我們的國民性，只要你準備好，登山

就應該是絕對安全的。實情是，沒有事情是絕對安全的，尤其是在登山。」

極限攀登的本質，蘊含一種無可避免的成分，就是賭。但不是盲目的賭，而是權衡各種主客

觀條件後，用理性再加一點直覺所做出的最後判斷，那往往是決定此行成敗的關鍵。而成敗又分

兩個層面，一是攻頂與否，一是能否平安回家。

也可以說，成功的攀登者是最精明的賭徒，他們在追求的，是一種可控制的危險。

K2攀登史上發生過幾場嚴重的山難，分別在一九八六年、一九九五年、二〇〇八年，幾

乎是十年一個循環。山難會產生骨牌效應，一個人的錯誤決定牽動著另一個人的命運，一旦有人

（或者，有神）推倒了骨牌，厄運就裝上加速器，會愈滾愈快把還站立的人都擊倒。

雪崩、落石、冰隙、滑墜、強風、低溫、身體劣化，山難的成因不外乎這些因素。而山難的

觸發點可歸納成一個通則：想贏的心，勝過了想生存的理智。

當魂牽夢縈的山頭在咫尺之遙魅惑著攀登者：「登上我吧！」他可能就忘了設定好的回頭時

間；抵抗不了誘惑的結果，是賠上一隊人的性命。當然，山難也有可能真的只是「運氣不好」，

但凡事牽扯到運氣，就有賭博的成分。

一九九五年那場山難死了六個人，並不是傷亡最慘重的年份（一九八六年、二○○八年都死了十多人），卻帶走一個最閃耀的名字——艾莉森・哈格里夫斯（Alison Hargreaves），她曾在同一個攀登季獨攀阿爾卑斯山脈六大北壁，在她之前，沒有任何女性，也沒有任何男性曾經做到。

艾莉森的體能與技術在一九九五年達到巔峰，當年三十三歲的她設定了一個非同小可的目標：要在一年之內依序登上世界前三高峰，而且不依靠雪巴協作，也不依靠氧氣瓶與固定繩，一切靠她自己，要用最純粹的方式與聖母峰、Ｋ２、干城章嘉峰做較量。

當年五月，她完成了三部曲的第一部，成為史上首位無氧獨攀聖母峰的女性，被譽為是登大的兒子：「親愛的湯姆，此刻我站在世界之巔，我深深愛著你。」她的母國深深以這項成就為榮，英國的報紙頭版刊載著艾莉森登頂聖母峰的捷報。

山皇帝梅斯納（Reinhold Messner）之後最優雅的一次攀登。她在山頂發了一則語音訊息給六歲

回國稍事休息，她與隊友便風塵僕僕趕到巴基斯坦。當年八月，她順利登頂Ｋ２，卻在下山途中被突然捲起的氣旋吹落山壁，掉到山腳下的冰河，一代攀登家就此殞落。

不久前忙著讚頌她的媒體反過來檢討她，說她身為母親，不該把小孩拋在身後，去從事風險

如此高的活動。艾莉森的先生只是淡淡回應道：「我怎麼忍心阻止她呢？阻止她去做自己最擅長的事。我愛上的就是喜歡攀登的她。」

湯姆（Tom Ballard）六個月大時，就在媽媽肚子裡跟著攀上了艾格峰（Eiger），艾莉森過世後，照理說他應該很痛恨這項取走媽媽性命的活動。然而，就像《命運之山》裡的兒子，湯姆繼承了母業，變成一名攀登好手。

二○一九年春天，剛滿三十歲的湯姆死於南迦帕巴峰，震驚了國際攀登界。他甚至沒有活到母親的年紀。

紀念碑位在K2旁的天使峰上，從基地營過去得走個二、三十分鐘。我和阿果什麼都沒帶，元植背了個背包裝些應急用品，三人穿過一片冰原，再翻過幾座雪坡，手腳並用攀上一塊很陡的岩岬。霎時，一股不祥之氣從高處吹來，帶著死亡的氣息，眼前是一座衣冠塚，我背脊發涼。破舊的雙層靴和羽絨衣從岩縫間露出了頭，是多年前的倖存者所埋下，長年的地形變動把它們翻攪出來，在風吹日曬下褪去原本鮮豔的顏色。每一樣風化的裝備都對應一個為山殉道的人，他的姓名、生卒日期與國籍以母語刻在餐盤或鐵牌上，然後釘在岩稜的表層。

從基地營向此眺望，距離造成的美感讓這塊岩岬像在太陽下反光的聖殿，住著山裡的英靈。

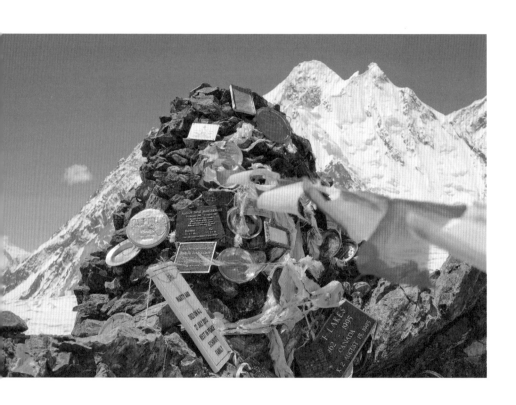

神在的地方

實際站在這，三面都是暴露感很強的峭壁，唯一可供立足的陡坡上，由冰磧石堆成了一個冰墓，年復一年，冰凍在此的靈魂愈聚愈多。

這座冰墓最早的入住者是美國登山家兼地質學家阿特・吉爾基（Art Gilkey），一九五三年，他加入一支喀喇崑崙遠征隊，嘗試創下人類首登 K2 的紀錄，卻在高地營罹患血栓性靜脈炎，並迅速惡化成肺栓塞。奄奄一息的吉爾基無法自行行走，隊友將他固定在睡袋中，像木乃伊沿著陡崖一路往下拖，行至半途吉爾基卻不見蹤影，就此人間蒸發。

有人推斷，他被突如其來的雪崩沖走了；也有人臆測，不想拖累隊友，他用最後的力氣砍斷了連接繩，在危急時刻展現出大愛。

一九五三年那場遠征以悲劇告終，隊友在天使峰搭了一座石塔紀念他，這座冰墓有個正式的名稱：吉爾基紀念碑（The Gilkey Memorial）。而屬於艾莉森的那塊牌子，顯眼地掛在紀念碑的中央：

Alison Jane Hargreaves

17 February 1962 - 13 August 1995

In what distant deeps or skies

Burnt the fire of thine eyes?

On what wings dare he aspire?

What the hand, dare seize the fire?

Everest 13‧5‧95 | K2 13‧8‧95

中間四行燃燒如火的文字，是英國詩人威廉‧布萊克的詩句。

我們被擲入一種深沉的情緒中，一路上都沒有多餘的話。從這裡回望基地營，帳篷像五顏六色的積木裝點著冰原，這裡是人間最接近天堂的地方，那麼潔白，那麼乾淨，那麼方死方生。

我和他倆在天使峰下分開，他們要去布羅德峰找胡桑吃午餐，我自己循原路往回走，就在返抵基地營前踩空了一個冰洞，下半身陷了進去，肋骨重重地撞在堅硬的藍冰上，感覺肺部都被撞出空氣。我一邊咒罵，一邊用手肘把自己撐出來，忍著痛走回營地，但怪誰呢？人本來就不應該在這裡行走。

七月三日，營地洋溢著一股蓬勃的朝氣，大夥熱絡地互道早安、互相問候，彷彿說好似的，都在今天調整到最佳心情。達瓦的那頂豪華蒙古包傳來某種改良過的宗教音樂，搭著跳動的電子節拍，從天亮就開始放送，聽得眾人心神蕩漾。

「咚滋～～～咚滋～～～」（前景是類似大悲咒的吟唱）

雪巴人在結冰的廣場上進行最後的搭建工事，從大隊抵達基地營開始，他們就在山腳下蒐集平整的頁岩，一天搬來一點，愈重的、體積愈大的固定在下方，再一片一片往上堆聚，直到砌起一座與人同高的石塔，是基地營唯一的「人造建物」。

今天的活力其來有自，眾所期盼的 Puja，也就是祈福儀式即將展開，攀登者會在喇嘛的引導下祈求山神原諒自己對山的冒犯。一旦完成這道程序，他便從山神那邊得到一張暫時的許可令，可以展開此行的攀登。

台灣隊打算禮成後就偕同明馬去做第一次高度適應，預計先到前進基地營住一晚，隨後直上海拔六六七〇公尺的第二營再住一晚，後天返回基地營。算一算，遠征來到第二十天了，阿果和元植終於可以上工，晨起後兩人摩拳擦掌地收拾裝備，討論糧食計畫與運補策略，我也成功接通了網路，發了第一篇文。

主持 Puja 的是一名年輕喇嘛，大約三十歲左右，長得很英俊。他穿的並非傳統喇嘛服飾，而是刷毛衣、牛仔褲和運動鞋，頭上戴著一頂棒球帽，手腕圈著一只時髦的運動錶，宛如進化版的喇嘛。

雪巴人信奉藏傳佛教，儀式照該有的規矩來，再加點荒山裡克難的創意。石塔中央挖了個小神龕，供奉三尊神的佛像，線香插在盛滿白米的碗中，蠟燭插在蓮花狀的底座裡。餅乾、口糧和可樂充當祭祀供品，整齊地鋪在祭壇上；石塔周圍擺放著攀登者想被神明賜福的裝備，有背包、水壺、冰爪和雙層靴，他倆擺了頭盔，我放了支登山杖。

喇嘛撥著手裡的念珠，一邊誦念經文，時而對石塔灑水，時而揮舞著香爐。達瓦身兼今日的控場 DJ，到蒙古包裡換了一首更急促的曲子：「咚咚咚！鏘鏘鏘！」銅鈸撩動著鼓聲，像攻城前響徹雲霄的戰鼓。

Puja是人與神溝通的祭典，由喇嘛擔任轉譯者，通常在四種場合舉辦：導引亡者邁向重生、對將死之人施予祝福、替患病者消災解禍、召來好運以完成某件事功。而辦在基地營它還有附帶效用：把人聚集在一起。

基地營很像無政府組織，隊伍各有各的領地，攀登者各有各的心思，呈現微妙的諜對諜狀態。平日大家各弄各的，神龍見首不見尾，好像都在祕密研擬什麼攻頂妙計。Puja卻像部隊點名似的把所有人都召到石塔旁，甚至有別隊的成員來觀禮。

除了想獲得神的眷顧，也因為這裡有酒。

回教的戒律是禁酒的，雪巴人為了減輕對氧氣的消耗，工作期間也不太喝酒，祈福儀式是可以破例的時候。廣場上鋪著幾塊帆布把底下的冰河隔開，再以床墊充當坐墊，香濃的威士忌裝在銀杯，一席一席傳遞著喝，來討酒的外族在旁圍觀，用嗷嗷待哺的眼神等一杯被神加持過的金黃液體。

一九六○年代有一部國片叫《上山》，主角是一群窮學生，結伴到五指山找廟，想蹭口飯吃，廟裡的和尚對學生說：「基督教也不錯，天主教也不錯，佛教也不錯，信什麼教都沒關係，只要有信仰就好。」

基地營是異文化交融的地球村，石塔則是心靈的碉堡，讓抽象的祝福可以被觸摸，可以實物化。高高立起的五色風馬旗連接著每一個聚落，旌旗在山風的吹拂下放射出安定的力量——藍、白、紅、綠、黃構成神聖的色階。一張張在經幡下張望的臉孔，有些是藉攀登之名來交朋友的，有些三好像又是來逃避什麼。

在海拔五千公尺的高山公社，愛與和平並非顯學，肉與酒精才是王道。

突然喇嘛大喝一聲！把他手心的麵粉往天上拋，祈福者有樣學樣，接著在雪巴的帶領下把麵粉抹在彼此臉上，是祝福的手勢。儀式最終，眾人逐一到石塔前跪拜，輪到我時我將帽子脫下，雙膝跪地，雙手合十向山祈願：「順利攻頂，平安回家。」

喇嘛把黃色的哈達披在我的脖子上，然後和我握手，我把五美金小費放到他身前的小碟裡。

禮成後，眾人站在Ｋ2山腳拍了一張團體照，每個人的臉頰上都白白的。

這一刻起，山神放行了！

而達瓦又把我們三人偷偷召進炊事帳中，裡頭別有洞天，最深處是雪巴人的巢穴，他們正大喀著牛肝，配上琥珀色的啤酒。「西方人不吃內臟，這些留給你們。」達瓦邀我們入座，豪邁地把餐具往我們手裡塞。

原先配給台灣隊的巴桑被調去架繩隊了，替代他的是小達瓦，與明馬同樣來自尼泊爾的馬卡魯區，他和達瓦沒有血緣關係，純粹是兩人都在週一出生。這次高度適應小達瓦負責留守，還不會同行。Puja後的下午，元植、阿果和明馬背起背包，穿過一座座豎立在冰河上的石塔，也穿過魂靈與旗陣，走向他們的大山。

梭羅在《湖濱散記》裡曾說過：「每個人都是一座神廟的建築師，那就是他的身體，完全以自己的方式去崇拜他的神，而不只是捶打大理石。我們都是雕塑家和畫家，材料就是自己的肉、血與骨頭。」

我望著三人遠去的身影，向神祈求平安，每個人的身體都是一座廟。

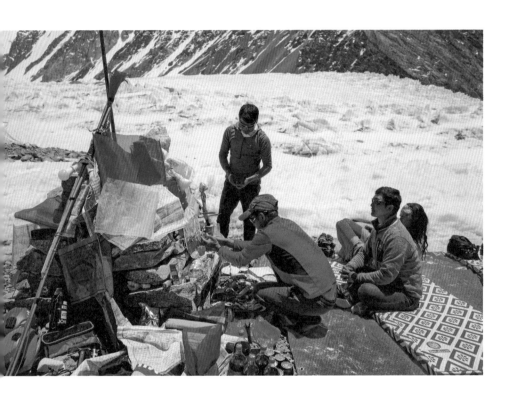

神在的地方

10

End Of The World

最長的一日

7700m

三個星期來我第一次自己吃晚餐，突然有點不太習慣。

十年的獨居生活，讓我習慣了一個人吃飯，三星期的遠征，又讓我習慣了餐桌旁有人作伴。

人在山上，情緒和感覺都被放大了，時間的刻度一併被拉長，甚至連時間的內涵都產生變化。

徒步進山與駐紮在基地營，是兩種時間單位，而群聚的時間和獨處的時間又有不同的量測方式。每當人抬頭都看到同一批臉，看到一成不變的景物，時間會在一條隧道裡幽微地反轉它的物理規則，開始會扭曲、會延長，卻不會縮短，顛覆了人在城市裡所熟知的常態。

時間，成為一種幻覺。

在這寸草不生的地方，時間更成為可以搬動的物品——把今天搬到昨天，再把明天搬來今天。這種勞動（更確實地說，這種煎熬）畢竟是人多的時候做起來比較熱鬧，也比較輕鬆。

伙房小弟送餐時注意到今夜的不同，他照例夾了三條熱毛巾進到我們基地帳裡，然後一愣，

「先生，今晚只有，您一位嗎？」（Sir, just one person...tonight?）

我點點頭，順口問了他的名字，他說他叫穆罕默德・拉菲，今年二十一歲。

「你結婚了嗎？」我接過那條很快變涼的毛巾，不管它擦過多少人的臉，把我的耳後和頸間用力抹個乾淨。

「結婚了。」拉菲說：「我的姊姊和妹妹也都嫁人了。」

「你有小孩嗎？」

「我和妻子去年生了一個女兒。」

「她叫什麼名字？」

「瑪夏兒（Mashael），是光的意思。」

拉菲把我擦過的毛巾夾回鐵盤，他長得濃眉大眼，皮膚被太陽烤得黑亮，說著口音很重而單字很少的英文，已經入夜了，仍戴著一付塑膠太陽眼鏡，是很有綜藝感的那種綠色。拉菲把我們當貴賓，總是彬彬有禮地伺候我們，準時送來熱水和餐食，直到今夜，我卻不曾和他多做交談。

這是為何一個人旅行比較容易交上朋友的原因，人都需要說話的對象。

「別再稱呼我先生了，以後把我當朋友吧！」拉菲靦腆地點點頭。「對了，醫藥包現在由我保管，有事儘管來找我。」他說知道了，躬身幫我擺好餐具，把食物留在桌上，又恭謹地退了出去。

今晚菜色有青椒炒牛肉、炸洋蔥圈和牛雜湯，餐後甜食是果凍，顏色就和拉菲的太陽眼鏡一樣，感覺滿可疑。我掏出辣椒醬，一匙一匙往炒飯裡加，再用熱水瓶的水泡了一大杯蜂蜜來喝，

我提醒自己，要時時多喝水。

獨處，讓時間變得更緩慢了，讓人的思緒很容易晃蕩到往事裡，我想起從前吃飯的光景；從小，吃飯都是一群人的事。

台南的阿嬤家沒有飯廳，家人就擠在客廳裡吃飯。阿姨們、姨丈們、表弟表妹們逢年過節回來探望阿嬤，她會燒得一桌子好菜，拿手的有白斬雞、滷豬腳和蒸芋頭，阿嬤很喜歡吃蒸得軟綿綿的芋頭。

客廳的角落有一張年代久遠的圓形餐桌，大概和我的年紀差不多，平時是倒下的，要吃飯時才會立起。每次立起它，生鏽的底座都會發出「嘎嘎嘎」的聲音，好像一家人吃飯前熱鬧的前奏。阿嬤會算好時間，從廚房端來一鍋剛煮好的蘿蔔排骨湯，眾人就坐、盛飯，享受團聚的滋味。

如果是在夏天，客廳的毛玻璃上會有幾隻壁虎在爬，牠們白白的肚子在窗外滑動，四肢像外星人的手腳，吸盤似的黏住窗面，牠們也是攀岩高手。

阿嬤在透天厝獨居，我讀的國小和阿嬤家以一條省道相連，放了學就搭校車到阿嬤家寫作業，等爸爸下班後來接。有一次放學玩過了頭，校車開走了，我並不慌亂，因為我確知阿嬤家的位置，想都沒想就這麼上路了。

那是我初次脫離大人的視線在街上走路，而那時很流行綁架小孩，即新聞裡說的擄人勒贖。

走在路上我並不害怕，只是偶爾回頭看看有沒有人在跟蹤我（當然是沒有）。我的視角從車上移到了地面，熟悉的省道幻化成一條全新的路，我在騎樓下睜大眼睛，觀察著機車行、檳榔攤和中藥房裡的動態，聞到一股生猛的氣息。

人生的第一場探險持續了半個多小時，那段時間，大人們嚇得半死，我「走失」的消息已經從學校傳回家裡了，阿嬤焦急地站在門前，等我回家。回憶起來，我從小就很可以一個人。

但吃飯仍是眾人之事。爺爺和奶奶早年住在岡山的眷村，年夜飯會在飯廳圍爐，平常我們到岡山探親，晚餐就去鎮裡「上館子」，雖然是小鎮的餐館，大人仍把到外頭吃飯當一回事，爺爺會穿襯衫、打領帶，奶奶會穿上漂亮的旗袍，出門前，爺爺會戴上他最好的那只錶。

我和堂哥們像人來瘋的小惡魔，在樓梯間追逐搗蛋，弄得滿身大汗再回餐桌喝一罐吉利果汽水或黑松沙士（這要加鹽），這時第一道冷盤也送來了！三代人按輩份順序夾菜。當高粱喝到見底，大人會重新聊一遍逃難的故事，聊對岸他們回不去的那座鄉，聊隔壁做衣服的太太最近兒子升了上尉。

我則暗自嘆息，媽媽應該早點把我生出來，那道淋上熱油、香脆彈牙的韭黃鱔魚就不會一直

在旋轉盤上從我面前經過了。我是年紀最小的孫子，總是最後一個夾菜。

關於成長，《年少時代》的導演李察・林克雷特說過一句我很喜歡的話：「從某個時刻起，你不再長大了，你開始變老，但沒人能明確指出是哪個時刻。」（At some point you no longer growing up, you are aging. But no one can pinpoint that moment exactly.）

吃飯這件事，同樣不知從哪一刻起，從一群人的事，變成一個人的事。真要指出一個時間點，應該是三十歲那年搬到頂樓開始，從此，我一個人吃飯。我不太到外頭吃，也很少自己煮，只是在「該吃飯的時間」下樓，快步走入鬧區的食肆，包個餐盒再快步走回頂樓，搭著晚間新聞的聲音把一頓飯給打發掉。

一年中會有那麼幾天，飯後我盯著空掉的餐盒，會想起阿嬤家那張圓圓的餐桌，想起岡山那家已經歇業的館子，但漸漸也就習慣了，習慣與自己用餐。人啊，是習慣的動物。

所有人都上山了，基地營連空氣聞起來都很寂寞，發電機有一搭沒一搭地發出陣陣哀嚎，電流透過埋在冰磧石下的電線，把微弱的點滴輸送到各種電器用品的身體裡。燈亮的時刻如神祇顯靈，那盞燈掛在基地帳的頂棚，隨著發電機的脈搏明明滅滅，像颱風過境的夜晚。

我用喇叭播起預先編好的 playlist，搭機、乘車、徒步、駐紮各有不同的播放清單，駐紮的

這份清單裡國台語歌曲最多。風在帳外颼颼地吹，帳內溫度愈降愈低，我從裝備袋取出瓦斯罐把小暖爐點燃，放到一塊形似台灣的石頭上，那是前幾日阿果在營地巡遊時撿到的，我們視它為好運的象徵。

一個人置身在基地帳，周遭的空間大得像洞穴，我下意識清點起帳內的東西，木箱裡有糖、奶精和 Nutella 巧克力醬，裝備袋中有泡麵和肉鬆，床墊上是阿果沒帶走的地圖、延長線和衛星電話，門邊躺著元植留下來的腳架。

有那麼一刻，整座基地營都消音了，發電機的咆哮成為模糊的耳語，我被丟到一座無人荒島上，數著所剩的物資，等一艘救難艇開過來發現我。忽然一盞探照燈打在我臉上，桌上的對講機傳來阿果的聲音，聽來是那麼精神抖擻。

「兄弟！如何……還行嗎？」

「還行……只是……幹！好冷啊……」我把瓦斯再調大些⋯「你們到哪裡了？」

「我們在前進基地營……六點多到的……剛煮完，要睡了……明天上二營。」

「狀況都還好？」

「路……路跡和你上禮拜去的時候不太一樣了……冰塔區有些崩陷，要高繞……」

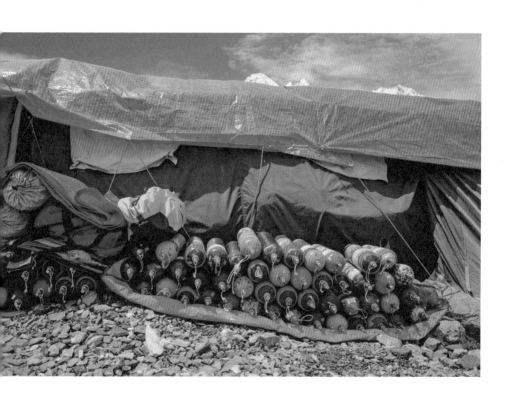

「好！那一切小心……」

「我們知道……幫元植跟你說晚安囉！」

我和他約好明天清晨進行下一次通聯，同時關掉了對講機，剛才沒說出口的想念化成嗡嗡嗡嗡的雜訊，被收攏到那台小小的發聲機器裡。

少了他倆的體溫，帳篷變得更冷，我縮在暖爐邊寫完了通聯紀錄，想尋求一些聲光的慰藉，硬碟裡裝了《阿拉斯加之死》、《赤手登峰》、《革命前夕的摩托車日記》這些適合遠征時看的片，也有《回到未來》、《銀翼殺手》、《普羅米修斯》這些不敗的科幻片。

啊！普羅米修斯，到天庭盜火的神，而我現在很需要火。

我把瓦斯關掉，燈也熄了，套上羽絨衣的帽子，拎著一個 Nalgene 水瓶走出基地帳，一陣凜列的寒氣直竄鼻心，我全身寒毛倒豎，像隻發抖的刺蝟踩在冰上，繞過石塔掀開炊事帳的風簾，裡頭完全是另一番光景。

蘇克拉正帶著手下在石灶旁擀麵皮，他的二廚在煤爐上熬著一鍋湯，一位滿臉皺紋長得像賓拉登的老人剛從冰河邊取完水，戴著一頂陳舊的漁夫帽，身披軍綠色斗篷，慈祥地問我有什麼事嗎？我說請給我一壺最熱的水，這時拉菲看到了我，他正蹲在水槽邊洗碗，「先生！」他叫道：

「我這就來燒。」

他用火柴點燃另一個爐子，把表面凹凹凸凸的銀白色大水壺提上去燒，裡頭是慈祥版賓拉登剛取回來的冰河水。拉菲搬了幾塊石板，請我坐在上面，又泡了一杯熱茶給我。火苗從煙霧中伸出紅色的舌頭，食物的香氣四溢瀰漫，我看著炊事帳裡的景象，滿地鍋碗瓢盆、麻布袋與蒸籠間，是伙房人員睡覺的地墊。

他們一邊幹著活，一邊哼著歌，毫不介意生活在如此凌亂擁擠的場所。我的身體漸漸暖了起來，熱源不單是手裡的茶或腳邊的爐灶，更是這些人心裡的善意，這裡，像一座天涯之家。

我從溫熱的氣息中抽身，走回到自己的單人帳，把暖烘烘的水瓶塞進睡袋，用兩隻腳掌輕輕夾住，這是在冰河上入睡的技巧。三星期來，我每個晚上都會作夢，夢見台灣的人事物；今夜，爸媽在我們的舊家一起吃著飯，兩個人看起來都好年輕。

攀登者過的是一種機械式生活，把自己當成一具精密的儀器，時時觀測各部零件的運轉狀況，並即時做出相對應的校正與調整。極限攀登看似翻山越嶺、深入險境，運作基礎卻是很工理性的，那工具就是攀登者的身體。

攻頂途中會遭遇的變因都可以數值化──海拔高度、爬升距離、所用時間是一組，個人心率和血氧是一組，攝取的熱量與水分又是一組。既然是數值，就可以被量測、監控與記錄，並找出互相影響作用的因子。

攀登者的腦袋裡都內建了單位轉換器，隨時在公尺、分鐘、卡路里、公升、溫度等單位間進行轉換和比較，以確認當下的體能狀態（如基礎代謝率），針對需要增減的數值擬定改善策略，譬如，下個階段攀高一點、花更長的時間、補充更多的營養。

藉由各種微調手段，盡量抵消外在環境的干擾，因為外在環境是無序的、是變動不定的，人能掌握的唯有自己的身體；何況身體有時還會「不太聽話」。把攀登拆解到最後，它是一門科學，對每個環節都有精準的要求，讓身體那座廟在大自然的劇場中維持住平衡，不會被突如其來的狂風暴雪震得東倒西歪。

高海拔的高度適應是一門更具專業的技藝，有個頗具動感的說法 acclimatization rotation。

第一個字即高度適應通用的英文，原意是讓身體順應環境，在台灣攀登百岳通常也包含這個步驟，會在起攀點附近先住一晚。差別在第二個字 rotation，這是高海拔攀登者攻頂前一定得做足的準備——在高度間循環，在營地間輪轉。

當年首登 K2 的義大利隊架設了九座高地營，彷彿在攻一座天空之城，大隊爬著天梯，一營一營往上推進。近代的攀登主流是速戰速決，減少暴露在死亡地帶的時間，通常會架設四座高地營，營地的高度和位置每年略有不同，但不會相差太多，以今年為例，從基地營到頂峰之間各營的高度如下：

基地營五〇〇〇公尺→前進基地營五三〇〇公尺→第一營六〇七五公尺→第二營六六七〇公尺→第三營七三五六公尺→第四營七七〇〇公尺→頂峰八六一一公尺

祈福儀式結束直到對山頂發動攻擊前的這段時間，攀登者就帶著各自的雪巴在營地間上上下下、循環往復，向山介紹自己，也讓自己更了解這座山。

每個人對高度的適應力、體能條件以及當季的攀登規劃都不同，會按自己舒服的步調調整適應的週期，目標是在天氣窗口開啟時，個人與團隊能敲出和諧的節奏。而決定適應週期最關鍵的因素，是氧氣瓶的使用。

採有氧攀登，過程相對安全，執行一次適應即可。若採無氧攀登，靠自己的實力與山拚搏，

攻頂的過程容錯率低，前期得進行兩次適應。這兩種方式呈現出兩種看待山的思維，前者的攻頂

率較高，後者卻更受人尊敬，尤其面對 K2 這樣的山。

阿果和元植春天時已攀上海拔八四八一公尺的世界第五高峰馬卡魯峰，已是一次強度很高的

適應了。來到 K2 山腳，兩人大可好整以暇地在營地間進行一次輪轉，其他時間就待在基地營

休息，陪我看看藍天，數數白雲。

奇妙的是，當他們愈來愈接近那座山，接近他們一生最宏大的目標，兩人的本質也被高海拔

清澄的光線照得更加清楚。他們想在能力範圍內進行一次優雅的攀登，至少在身體告訴自己無法

再往前之前，不要依賴氧氣瓶給予的外力，就與 K2 展開一場公平的，男子漢間的對決。

吸氧這件事，有人說，在高海拔就像吸毒，會讓人上癮，讓人得到可能原本並不屬於自己的

東西。

我們從離開機場那一刻心裡都有數，台灣股股關切這趟遠征的社群間，大概不會有人在乎他

們是不是依靠氧氣瓶登上了 K2。可這兩個一輩子優游在體制外的青年，在乎的從來也不是他

人的期望與看法，他們在乎的是自己與山的關係，是這樣做自己過不過得去，他們是真真正正的

自然人。

祈福儀式結束後的十天內，兩人有八天都在山上，一次到達二營，一次攀上三營，扎扎實實完成了兩輪適應，是整支隊伍中最辛苦的搭檔。偶爾他倆回到基地營整補，三個人又能圍在桌邊泡茶、談心，分享一些山上山下都很少人知道的祕密，往往用衛星電話和後勤團隊確認過天氣，兩人很快又要上山。

一趟一趟下來，我看著他們變得更黑、更壯、眼神更有自信，我卻反向發展，退化成一個等吃飯的動物。八點早餐、一點午餐、七點晚餐，拉菲會把食物端進來，等我吃完再把剩菜端出去，我時常無精打采，沒什麼食慾可言。

每天與自己相處，我像荒島上唯一的住民，清點並搬移著大量的時間，留守的生活讓一個人變得清醒，也變得昏沉。有時等待的時光安靜而深刻，純粹的孤獨感和向晚的雲彩一樣美，有時無聊又啃蝕著我。灼熱的日光直射著基地營，在帳篷裡烤出四十幾度的高溫，熱得電腦當機，人在冰天雪地裡中暑，心理經驗的內容也被環境所改變。

我學會不抱期待地過日子，白天在蒸騰的暑氣中昏昏欲睡，活著的目的似乎就是為了等太陽下山，我躺在那裡幻想著，血紅色的落日中會飛出一架直升機把我接走。有一天，直升機像天神

駕到真的把人接走了，可是那幸運兒不是我。

晚上，我把相機鎖上腳架，固定在冰河口，讓它拍下山谷的空寂與天上的星軌，我蜷曲在爐子旁翻著書，等待桌上的對講機響起，數著他們歸來的日期。有一晚我忽然意識到，除了和他們通聯，今天自己一句話也沒有說。

七月十三日，駐紮在基地營的第三個星期六，剛下山的攀登者一一到石塔前向神明致意，跟祂們說，我們回來了！全隊都做完高度適應，阿果和元植也剛從三營下來，準備度過攻頂前夕最後幾個恢復日——是的，要對 K2 發動進攻了！

晚餐時達瓦把全隊集合起來，報告最新的攻頂計畫：「大家晚安，我交叉比對了來自尼泊爾、印度、中國和瑞士的氣象資料……」達瓦氣宇軒昂地站在帳門前，臉上滿是篤定，「下週一、二、三都是好天氣，微風、無雨，下週四看起來也不錯，可當預備日！」

室內凝結著山雨欲來的氣氛，沒有人說話，「明天我們會派出一支五人架繩隊，架完最後的路線，他們會攜帶一千六百公尺長的繩子，我也協調過了，其他隊伍也會攜帶預備繩。別忘了！我們在山上就是一個家庭，要互相幫忙與分享，並切記，不能與自然爭。」

眾人用一種很特殊的表情看著達瓦，極度專注，有點嚴肅，卻不懼怕。也許古代戰士上戰場

前會流露出相同的神情。

「原則上，攻頂時程會落在下週二深夜到下週三清晨之間，請依各自的體能狀況，評估你們要在明天或後天出發。總之，大隊週二晚間在四營集合，有氧和無氧攀登者一起攻頂！我二十四小時都會在基地營指揮待命。」

依然無人應答，餐廳帳裡聽見發電機的低頻，還有氧氣瓶在強風中碰撞的聲響，到時要用來保命的鋼瓶一排一排疊在帳外，像塗上橘漆的炮彈。這時不曉得誰的手機響起音樂，氣氛瞬間鬆弛開來，「這計畫OK嗎？」達瓦問，大夥一致點頭，「Let's go!」他振臂一呼！

我放下錄影中的手機，感覺自己見證了一部偉大探險電影的序篇。我環顧帳內，德田正在角落寫著筆記，高大哥與漢斯對彼此笑開懷不知在高興什麼，史蒂芬在替衛星電話儲值，卡琳娜與麥斯用拉丁語竊竊私語著，赫伯則盯著女兒的照片。

席間穿插了幾張新的面孔，有一位大鬍子猛漢是巴基斯坦軍隊派來的聯絡官，兩個來幫克拉拉拍紀錄片的捷克人前幾天才來報到，一個高高瘦瘦叫弗雷德里克（Fredrik Sträng）的瑞典人是二〇〇八年K2世紀山難的生還者，今年第四次來。

連摩西都現身了！我上回看到他已是在斯卡杜的客棧，我問他去哪兒了，他笑著說也沒去哪

兒，不過是登頂了南迦帕巴峰。

瘋瘋癲癲的瓦狄不負波蘭攀登勇士的名號，到處揪人和他到帳外抽大麻，莫非這是歐洲人的

某種傳統？二戰時，德軍閃電戰前夕會服用安非他命消除疲勞。在海拔五千公尺的高度抽大麻？

確實是個酷經驗，但我決定乖乖待在帳篷裡吃蘇克拉端出來的巧克力蛋糕，咖啡色蛋糕上用黃色

奶油寫著：

K2 Base Camp

Wish You All The Best To Success Your Mount Climb

蛋糕上緣畫了一條山的稜線，頂峰，鑲著一顆紅色的櫻桃。

七月十四日，遠征滿月了，台灣隊決定多休一日，週一凌晨再出發，當天直上二營，用跳營

的方式追趕提早上路的隊友。採這種攻頂策略的還有赫伯和弗雷德里克，其他人都已離營，基地

營有一種風雨前的寧靜之感。

這個夏天雪崩頻傳，K2 山上積著過去三十年最厚的雪，若天氣預報為真，下週那種完美

的窗口是很罕見的，全隊無不寄予厚望。他倆起床後開始忙東忙西整理裝備，確認該帶的東西都帶了，該充的電都充了，該鎖緊該擦亮該修補的也都處理到位了，像兩個打仗前把刀子磨利的武士。

保持平常心，能爬到哪就算到哪，是我們三人的共識。不過，我看得出這對見過大風大浪的學長學弟，心情仍有一絲緊張，他們上次顯露相似的情緒，要回溯到在斯卡杜分配雪巴的時候。

下午小達瓦替氧氣瓶和面罩做最後的檢查，明馬用衛星電話打回尼泊爾的家，請全村在攻頂當晚守夜，幫攀登者祝禱。我們三人難得又聚在一起消磨時間，元植讀著他的原文書，阿果在床墊上修剪指甲，我把那面 **K2 We2** 的大旗掏出來。

那面大旗印了兩千多個贊助者的名字，密密麻麻的，像一張貼在圍牆上的放榜名單，我拿到眼前仔細地看，發現好多都是認識的朋友，旗子拿在手上變得更重了。我把它摺好，交給阿果。

一切就緒了！打點好的背包圓鼓鼓的，一前一後放在帳門邊。我們架起腳架，坐上各自的椅子，以 K2 Project 那面旗子為背景拍了一張照，旗上寫滿募資團隊的名字，每個簽名都代表一個祝福。

晚餐蘇克拉幫我們加菜，用薑熬了一鍋美味的牛大骨湯，主食是炒過的長米搭配烤牛肉串，

佐花生醬汁，三個人吃得一乾二淨。餐後我把媽媽在機場塞給我的煎餅拿出來當甜點，她說那包餅在天公廟拜過。我們開了三瓶小罐的汽水，舉杯慶祝——祝願順利，祝願平安！

這時要聽的歌我早就想好了，我播起林強的〈祝福您大家〉。阿果放開嗓門跟我大聲合唱，他竟然每一句都會唱，彷彿我當年錯過的國中同學，與我相遇在世界的盡頭。

子夜二時，拉菲送來一盤餅和三碗清粥，這頓吃得簡單，沒有音樂，三人共享著空間裡奇異而飽滿的能量。我們聞著餅香，把熱湯喝完，元植抹抹嘴說：「我準備好了！」兩個人走到門口背上背包。

明馬和小達瓦才剛起床，他倆決定自己先走，讓雪巴來追。我跟在他們後面繞了石塔一圈，嘴裡唸唸有詞，發現自己有點激動。三更半夜，廣場上冷得可以，潔白的雪花飄落在肩上，我們在石塔前相擁，我目送他們走入雪中。

就在兩人快要離開我的視線前，我站在那裡大喊：「阿果元植加油！」前方那兩盞頭燈朝我的方向閃了閃。

這次，K2在黑暗中伸出了巨手，是這麼溫柔地，把他們兩個往懷中摟去，就像我們三人遠在海島上的母親。

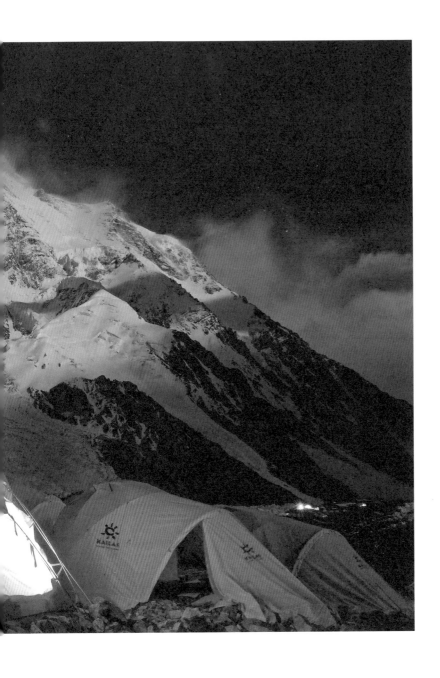

神
在
的
地
方

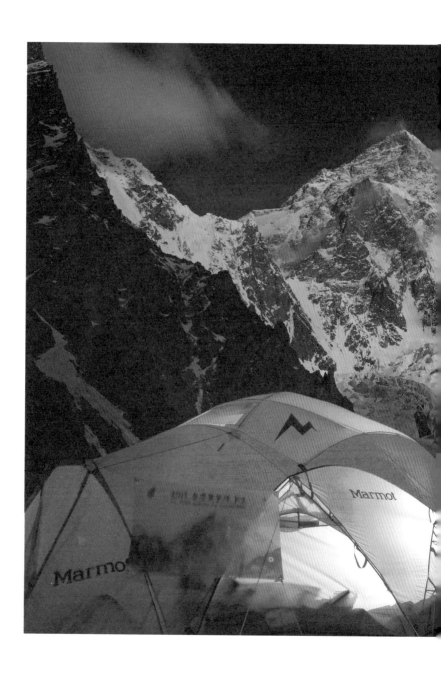

高度在文明之初全然是一種地域性的概念，古希臘人不知道天底下有其他的山，把境內最高峰奧林帕斯山（Mount Olympus）視為地球的中心，諸神居住在山上，各有各的宮殿，祂們在那裡飲酒狂歡，也交戰征伐。

希臘神話中奧林帕斯山屬於神界，地位相當於天堂，但它高度僅有二九一七公尺，還搆不到台灣百岳的標準。當然，鑄造神話的人不用知道這些。

高度也是可能會變動的概念，一九八六年有一支美國測量隊深入喀喇崑崙山區，利用尖端的衛星科技替 K2 重新丈量身高。領隊是一位在學界頗受敬重的天文學博士，他信誓旦旦對外公佈最新的測量結果：K2 比聖母峰高了十一公尺。

此事若屬實，曾費勁登上聖母峰的人都得被挖苦道：「你爬錯山了哦！」後來被嘲笑的卻是那位天文學博士，從此再無人爭論 K2「世界第二高」的地位。

高度的確是地域性的。K2位在聖母峰西北方，兩山相隔大約一千四百公里，若以K2為圓心、一千四百公里為半徑畫一個圓，此圓之內沒有任何比它更高的遮蔽物。它以一擋百，終年暴露在極圈吹來的強風中，直達大氣層的山體又會造成噴射氣流的擾動，這讓攀登衍生為一門氣象學，甚至是哲學。

〈神譜〉（Theogony）是現存最古老的希臘詩歌之一，作者是生活在西元前七至八世紀的海希奧德，他用一千多行詩描寫眾神的起源及宇宙的誕生，是詩人讓神的譜系文學化的一次嘗試。

〈神譜〉在約莫三百行後開始交代奧林帕斯諸神的身世，如眾神之王宙斯、光明之神阿波羅、酒神戴歐尼修斯，至於普羅米修斯的「出場時間」則又更晚了。

前三百行是各種原始神和妖魔鬼怪的故事，如蛇髮女妖美杜莎與地獄惡犬刻耳柏洛斯。而在宇宙洪荒時期，最先登場的神祇名叫卡俄斯，是希臘神話中的創世神，比大地之母蓋亞更早誕生，既無形體也無性別，是一切空間及概念的開始。

卡俄斯其實就是Chaos的音譯，這個字，意指混沌。

老子活躍於西元前六世紀，時間比海希奧德晚些，他在《道德經》裡提出了幾乎相同的看法：「有物混成，先天地生。寂兮寥兮，獨立而不改，周行而不殆，可以為天下母。吾不知其名，

在老子的宇宙觀裡，天地形成以前有一個混沌複雜的東西，它無聲無形，獨立存在而不曾改變，運行不止是天下的根源，不知該如何稱呼它，姑且稱它為「道」。

混沌在東西方哲學裡都指涉天地模糊、清濁未分時，某種真空的、黯黯不明的狀態（卡俄斯生成時，世間尚未有光），漸漸它的語意被導向混亂與無序。進入十九世紀，科學家發展出混沌理論，透過它來理解與觀測這個世界。

混沌理論最被大眾熟知的一種表述便是蝴蝶效應，意指一個動態系統裡，再微小的變化經過長時間作用，都會讓系統偏離原來的演化方向，產生巨大的連鎖反應。

整個自然界都充斥著混沌現象，天氣，就是一個典型的混沌運動。

攀登必須看天氣的臉色，攻頂這幾日，山上山下就處在一種看似無關卻又無時無刻互相擾動的連鎖反應中，我的心從來不曾因為自己視線外的東西，如此糾結過。

心情一開始是平靜的。七月十五日，星期一，偉大的探險電影由一個悠慢的長鏡頭開始，片頭用字卡寫著：「山靜似太古，日長如小年。」出自一首宋代的古詩，配樂是藏傳佛教的〈六字真言頌〉，從達瓦的蒙古包裡幽幽傳出來。

字之曰道。」

赫伯和弗雷德里克緊接著台灣隊出發了，雪巴人也全數上山，基地營地只剩我、達瓦、兩個拍紀錄片的和巴基斯坦聯絡官，還有伙房裡的人。拉菲用水果罐頭的空罐裝了一束野花到我們基地帳裡，「先生，這可以當擺設。」

鮮黃色的小花連接著青綠的葉梗，在泥土裡活生生地滋長著。我目不轉睛盯著罐頭裡黃黃綠綠的東西，像這輩子第一次見到花。我的確很久不曾見到鮮花與泥土了，我問拉菲這是打哪兒來的，他說是騾夫從白域營地那邊摘過來的。

我請拉菲把花放到木箱上，單調的室內突然綻放出一股生命力。我吃著穀片、酸奶和麵疙瘩，用手機錄了幾段獨白，然後到石塔旁想替 K2 拍一段縮時攝影。不曉得古希臘人如果有機會看到它，會如何改寫自己的神話呢？它像最初的天神，拔起在天地形成的時刻，獨立存在而不曾改變。

山腰上飄著一抹雲，我回帳篷拿出望遠鏡，雲的裂縫浮現出通往峰頂的山脊，稜線覆滿了厚雪；而鏡筒的焦距間，攀登者正一關一關往上挺進。因為角度的緣故，基地營這裡看不見攀登的實況，我只能在鏡筒中想像高度，想像每個難關的細節。

當暮色漸沉，對講機呼來阿果的聲音，他們在預定時間內抵達二營了！

「不要太想我們哦！」

「等你們下來開酒！」

明晚就要攻頂，這種緊要關頭我倆還有閒情逸致用對講機聊天，事情似乎進展得太順利了，反而教人害怕。

七月十六日，根據最新一報的氣象資料，今晚風速是零。達瓦拿著對講機在廣場上踱來踱去，調度著高地營的人力，也確認架繩隊的動態。這座山他自己上去過好幾次，雖然人在基地營，他身上每一條感官的線頭都纏繞著攻頂途中的每一個節點，他其實就在那裡。

其他留守人員都湊了過去，達瓦說，架繩隊正在架最後的瓶頸那一段，所有人的命運就掌握在五個雪巴人手裡。如果能架過瓶頸，今晚如期攻頂！

K2 在旁聽了只是訕笑幾聲，黃昏時降下第一道異象：橘紅色的晚霞像鍍金似的，滲出一粒粒光斑，是七月來頭一次出現火燒雲。就在整座山谷全部暗下來的時刻，一股強烈的反氣旋把一大片黑雲吹上天幕，谷地瞬間狂風大作，每個方向都成了迎風面，帳篷像風雨飄搖的小船，在暴風之海上載浮載沉。

我衝進基地帳把每條拉鍊都拉上，隔著天窗，詫異於我和 K2 之間超現實的比例——一個

人和一座山那種像質量與力量的不對等。黑壓壓的雲團遮蔽了山頂，一波波氣浪從原本固定的山景中拋射而出，整座山在我眼前暈開，暈成一幅浮幻的水墨畫。

惡劣天氣很像電影中的反派角色，自有一種魅力。但此時的 K2 不再是梅斯納所形容的「一座由藝術家所造的山」，此時的 K2，像個屠夫。山有殺氣。

漫天大霧中有人猛拉帳篷的門簾，是拉菲！他驚魂未定地把晚餐送進來，急忙說道：「聽說山上有雪崩……有人被斷開的雪板砸到，架繩隊有人受傷！」他緊張到第一次忘了叫我先生。

我狂呼阿果的對講機，無人回應……而無知是恐懼的加速器，知道的愈少愈會加深對悲劇的想像。我漂浮在波濤洶湧的大海中，腦中閃過千百個念頭，一口飯都吃不下。直到風雪平息，阿果終於 call 來，他們決定在三營多住一晚，今夜攻頂注定是不可能。

七月十七日，喀喇崑崙的天神和地祇達成了停戰協議，今日休兵。預報裡的零風速果真出現了，只是延遲了發生的時間，這是奇蹟的一天，完美的攻頂天氣。

布羅德峰前幾天已經有隊伍先行登頂，慶祝的手鼓聲乘坐冰河上的氣旋旅行到我們這裡，聽起來好熱鬧。胡桑則是自己走過來的，消息傳得很快，他也聽說 K2 今晚會有動靜。胡桑曾無氧登頂 K2，是第四位登上 K2 的巴基斯坦人，他瞇著眼睛指著四營的方位，向我說明攻頂前

最後一段路線。

我們站在那，猜想阿果和元植目前可能的座標，晴天麗日中，忽然浮出一個黑色的小點，在空中左右飄移並愈放愈大。我們都以為自己眼花了，難道又是一種異象嗎？直到黑點的輪廓逐漸變得清晰，原來是一架從天而降的飛行傘。胡桑說，他每年都來，還沒看過這樣的奇景。

整個下午，山腳只剩對講機的聲音，壓縮過的聲波斷斷續續的，在基地營四周營造出某種騷動不安的「事件感」。伙房把桌子搬上廣場，用經幡和燈泡佈置成一張供桌，圍成一圈晚禱著；我聽著虔誠的禱告聲，心緒才平穩下來。拉菲說達瓦要我去餐廳帳和大夥一起吃飯，我走過元植的帳篷，他把達瓦綁在帳門口，像一條等人來歸的黃絲帶。

達瓦大概不忍心看我再自己吃飯了，尤其這種歷史性的夜晚，要有人作伴。餐廳帳裡有暖氣、熱可可和爆米花，有在地球邊境相依為命的感受，我們好像派出一艘飛船去探測一顆名叫 K2 的異星，這裡是指揮中心。

餐後是守夜者的牌局，捷克雙人組教大家玩一種東歐的接龍遊戲，聯絡官則放起大衛‧鮑伊的〈Space Oddity〉：

Ground Control to Major Tom

地面控制中心呼叫太空中的湯姆少校

聯絡官得意地說，他今年剛升少校呢！漫漫長夜，世界彷彿只剩下這場撲克牌局。捷克人帶來的梅子酒很烈，酒精濃度百分之五十，帳內的氧氣濃度卻很低，反常的情境讓每個人都解放成戴歐尼修斯，女導演乾脆把手放在我的大腿上，她的坦率令我吃驚。寂寞的營渴求體溫，但今夜不行，今夜還有更重要的事。

我固守著慾望的防線，她很快把目標轉向了達瓦，兩人在音樂中翩翩起舞，身體幾乎交纏在一起。不過兩把牌之前，達瓦給我們看了他老婆和女兒的照片，但這奇蹟之夜，禮教和規矩暫時也失去了效用。

晚上十點捷報傳來，大隊逼近瓶頸，準備攻頂！帳內一陣歡呼。昏黃的燈光下，他們沒有結束遊戲的打算，我先行告退，回到台灣隊的基地帳，躺在阿果的床墊上，這是我第一次睡在這裡。

冰河在地底下嘎嘎作響，我的兩個朋友正在眾神的注視下登上他們的生命之山。我內心深處湧動著一股深沉的感受，明天醒來，世界就不一樣了。

8200m

在瓶頸下

Under The Bottleneck

人類最早攀登 K2 的一場行動發生在一九〇二年，策動者是兩個極不尋常的人物，都很像諜報片裡會出現的角色。隊長名叫奧斯卡・艾克斯坦（Oscar Eckenstein），是出生在猶太家庭的英國佬，身強體壯並熱衷登山，本業是鐵路工程師。

副隊長阿萊斯特・克勞利（Aleister Crowley）則是劍橋大學的中輟生，小艾克斯坦十六歲。他沒拿到文憑不是因為學業不佳，他的考試成績其實還挺不錯的，離開校園是對課堂上教的東西不感興趣。他感興趣的是煉金術、黑魔法和迷幻藥，他稱自己是「世界上最邪惡的男人」。

兩人決定去攀登 K2 就是一個不尋常的舉動，二十世紀初仍是極地探險的洪荒時代，北極、南極與聖母峰，地球上三個極點仍未留下人類的足跡，各國探險家無不火眼金睛朝那三個方向看去，一條條可能的航線與攻頂的路線，就在地球表面最北、最南與最高的地方亮了起來。

在眾人競逐著「世界之最」的浪潮下，他倆卻冒著生命危險去挑戰「世界第二」，背後可能有某種魔力在推動他們，要不就是這兩人天生反骨，喜歡逆風而行。在艾克斯坦與克勞利的故事中，兩個因素都有一點。

當時印巴尚未分治，整塊印度次大陸都是英國的屬地，當年五月，兩人召募了一支六人遠征隊，隊中還有奧地利人和美國人。他們從水路抵達印度，一下船，艾克斯坦就被英國當局拘留了

三週，理由是懷疑他從事間諜活動。

　　克勞利暫代隊長職務，率隊進入喀什米爾，艾克斯坦獲釋後則在阿斯科里趕上隊友，這支雜牌軍雇用兩百多個挑夫沿冰河行進，一箱箱物資包含一大捆詩集，是克勞利準備帶去基地營閱讀用的。他也是詩人，並堅稱自己曾被超自然實體接觸過，要以先知的身分來世間宣揚神的預言。

　　一百多年前的巴托羅冰河比現在更加原始，跋涉其中也更加驚心動魄，隊伍花了十四天才走到 K2 山腳，在那裡待了兩個多月，卻只有八天是好天。克勞利顯然還無法「預知」天氣，並在山裡染上瘧疾，最終他們從東北稜攻上六五二五公尺的高度，結束了人類第一回合與這座險惡之山的較量。

　　此行看似功敗垂成，艾克斯坦卻給後人留下輝煌的貢獻：為了攀上 K2 陡峭的山稜，他自己畫設計圖，請鐵匠製作新型態的冰爪；並改良了冰斧，讓它變得更輕、更短，可以單手操作。

　　而行事乖張的克勞利終身都被懷疑是英國特務，他則坦承自己是雙性戀者和異端崇拜者，後來成為祕密宗教的領袖，被六〇年代的嬉皮奉為精神導師。

　　披頭四那張《花椒軍曹寂寞芳心俱樂部》的封面上花花綠綠站滿了人，在影星馬龍·白蘭度、民謠歌手巴布·狄倫、作家赫胥黎等二十世紀藝文名人中，赫然可見克勞利的身影。他神情

睥睨，似乎是在說，我是封面上這一大票文藝青年、中年與老年中，曾經最接近大氣層的人。

一九○九年，義大利的阿布魯茲公爵（Duke of the Abruzzi）率領大軍對 K2 發動了另一場戰役。倘若艾克斯坦與克勞利是一支野戰部隊，公爵的隊伍就是訓練有素的正規軍，象徵義大利的優良傳統。他是義大利首任國王的孫子，具有尊貴的皇室血統，貴族用的寢具、香檳和魚子醬經貨船運送到印度的港口，遠征開始前，還受到喀什米爾英國官員的盛情款待，那官員不是別人，正是曾親眼見過 K2 的楊赫斯本。

戰功彪炳的楊赫斯本已榮升上校，派駐在喀什米爾擔任地方官。得知公爵的計畫，他指派最信賴的下屬當他們的助手，幫忙調度車輛、馬匹與挑夫，並動用自己的關係，讓公爵一行人的物資能快速通過各個檢查哨。楊赫斯本甚至陪公爵搭了一段船，直到目送他踏上征途，兩個重要的歷史人物就這樣交會，然後又分開了。

別以為公爵是紈絝子弟，否則楊赫斯本不會待他如上賓。鎖定 K2 前，公爵已是身經百戰的大探險家，一八九九年他年方二十六歲，就籌劃了一趟北極航行，目標是成為率先抵達北極點的人類。

北極實際是一片冰洋，公爵和他的隊員在改裝過的捕鯨船上過冬，兩根手指被極地的寒氣凍

傷，必須截肢，他成了留守人員，未能加入隔年春天的挺進極點行動。不過他的隊員仍駕著雪橇

抵達北緯86°34'，寫下當時人類所及最北的紀錄。

若以「到達極點」為評斷標準，那次北極探勘是失敗的，公爵的身體也受到傷害。K2遠

征同樣未竟全功，只攀上六二五〇公尺，還不及一九〇二年那次的高度。公爵回國後說了一句名

言：「K2是永遠不可能被人類攀登的。」

難道一場目標宏大而且路途迢遙的旅行就這麼「浪費掉」了嗎？並沒有。探險家總是順著光

走，尋找下一條發亮的路線。從K2撤退後，公爵率眾轉進冰河另一頭的喬戈里薩峰，英勇登

上七千五百公尺，雖然仍未攻頂，卻創下當時人類到過最高的海拔。這個紀錄，要到十多年後才

會由喬治·馬洛里（George Mallory）率領的隊伍在聖母峰上所打破。

二〇一九年，在公爵的遠征結束一百一十年後，元植和阿果在七月十五日凌晨三點從基地營

出發，直到明馬和小達瓦追上他們之前，兩人無聲地走了一段夜路。

拂曉出擊，溫度很低，冰河上路徑流幻不定，有時得靠直覺來導航。兩人的頭燈一前一後探

照著腳下的戈德溫奧斯騰冰河，天地無限幽遠而四周無限黑暗，他們是蒼茫大地中的兩個小點，

存在是那麼微不足道。

但他們並不孤單，他們就踩在每一個前人的腳印上，而每一個前人也在他們心裡搖旗吶喊，一如楊赫斯本衷心祝福公爵的遠征。兩人同時在登當下的這座山，與一座時間之山，戈德溫奧斯騰上校十九世紀對巴托羅冰河的考察、艾克斯坦改良過的冰斧、克勞利往上提升的視野、公爵對K2山體的量測，所有那些為了登上這座山付出過的血與淚。

人類這個不輕言放棄的物種，就這樣一代一代、一次一次、一步一步地，站上了此時矗立在前方的那座龐然巨山。

想到這裡，想到自己置身在一條充滿奇特人物與動人事蹟的時間軸中，元植和阿果不免心神蕩漾，無法自己，但他們沒有。這個時刻，從很久以前他們還小的時候懵懵懂懂望著遠方，遙想喀喇崑崙群山作著大夢時，就已經準備好了，暗夜中，他們克制著情緒的波動，盡量不去想那麼多。

接下來，就只剩攀登。

攀登K2多年來開發出許多不同的路線，各有各的客觀風險和技術難度，有的會經過雪崩區，有的得遭遇驚險的橫渡，有的必須穿越狹長的岩溝，沒有一條路是相對容易的，更沒有一條路是絕對安全的。它們的共通點是，很陡，沒有任何失足的空間。

攀登開始前，攀登者先是創意無窮的畫家，以雪白的山體為畫布。

攀登的第一步，是發生在腦袋裡的，先推想出一張路線圖，在紙上談兵，推演過途中各種可能的難點與應變方式後，再憑膽識和執行力在山壁上一寸一寸地向上移動，驗證自己的想像是否為真。

這是一種代價很高的試錯法（trial and error），後果可能會以人命來計算。偏偏，攀登的領域中就是沒有更好的辦法，總是要有第一個開路的人。

曾經從世界第四高峰洛子峰（Lhotse）滑雪下山的美國登山家希拉蕊・尼爾森（Hilaree Nelson）曾說過：「當所有計畫都出錯時，冒險就開始了！」這句話說明了冒險的本質在於它的不可預測性，在於它的隨機。冒險的另一面，其實就是解決問題。

攀登K2的路線很多，能被重複的卻很少，因為每年的雪況、冰的質地與周遭的微型氣候都不同。每年的攀登人數也有多寡，人愈多愈容易塞車，在高海拔塞車可不是開玩笑的，多等

一刻都有危險。二〇一九年之前，登頂過 K2 的不到四百人，最多人嘗試的一年有八十位攀登者，今年巴基斯坦政府一口氣核發了兩百張許可證，是史上最擁擠的一年。

波蘭路線（Polish Line）就是一條無法被重複的路線，由一對波蘭登山家在一九八六年完成。整條路線像手術刀一樣劃過 K2 南壁，行經極不穩定的雪層與極度暴露的冰脊，梅斯納宣稱攀登那條路線無異於自殺之舉。兩位登山家之一正是攀登天王耶西‧庫庫茲卡（Jerzy Kukuczka），他是繼梅斯納之後第二位完登十四座八千公尺巨峰的傳奇人物，三年後卻不幸死於洛子峰。

波蘭人的武勇其來有自，那是曾被蘇聯鐵幕統治的國家，冷戰時期，為了逃避高壓的共產生活，攀登成為獲得自由的方式，不僅是身體的自由，更是心靈的自由。渴望出國爬大山的攀登者會幹些藍領的工作，以籌措遠征的旅費，波蘭當地的報紙詳實記載著攀登者在海外的一舉一動，一如美國報紙對待棒球比賽的熱誠。

首登 K2 的女性汪達‧盧切維奇（Wanda Rutkiewicz）也是一位波蘭姑娘，她曾說：「我在山裡並不感到孤獨，置身在人群間反而讓我更孤獨。山，是我奔向自由的選擇。」她同樣是在一九八六年無氧登頂 K2，六年後，死於干城章嘉峰。

另一條塞尚路線（Cesen Route）以斯洛維尼亞登山家托莫．塞尚（Tomo Cesen）為名，位在波蘭路線東側，瞄準K2的南南東山脊，與我們搭伙的捷克人湯瑪士便走這條路線。元植和阿果則跟隨大隊腳步，由最多人嘗試的傳統路線攻頂，那條路線沿東南稜一路向上，又稱阿布魯茲稜脊（Abruzzi Spur），正是當年公爵探勘出的路線。一九五四年首登K2的義大利隊便由那條稜線攻頂，完成前輩未竟的志業。

可惜公爵不夠長壽，如果他能活到八十歲，會知道K2是可以被人類攀登的。

從基地營到前進基地營約五公里路，有我同行的第一趟運補已隔半個月，這段期間表層的雪被太陽曬得很軟，探入冰塔區前，有些路段已坍陷成冰宮裡的地下舞廳，必須高繞過去。翻過前進基地營會遇上一個緩雪坡，兩人從這裡開始穿上冰爪，接下來全是四十五度以上的陡上，真正的攀登要開始了！

前幾趟高度適應已將睡袋和爐具放在二營，兩人這次各背了五、六公斤的裝備，以高海拔的標準，算是輕裝。阿果的藍背包裡裝著食物、水壺、手套、襪子、相機、對講機、岩盔、醫藥包和氧氣面罩，以及一大袋攻頂時要拿出來拍照的旗子，他每個贊助單位的旗子都帶了，加起來快要一公斤。

元植的白背包裡東西差不多，多了一支衛星電話，少了那袋旗子；他把大相機留在基地帳，只帶了一台 GoPro 攝影機。阿果屬豬，帶了一隻豬的布偶當幸運物，元植則把幸運放在心裡，沒帶任何會召來好運的物件，他要把每一克重量都留給有用的東西。

前進基地營到一營爬升七百多公尺，是一片陡雪坡，日出的光輝讓 K2 山頂發出金色光芒，他們好像在攀一座錐形神廟，最高處燃著一盆聖火。台灣隊拆成兩個小組，阿果和明馬走在前面，元植和小達瓦跟在後面，由於山形峻立，坡度傾斜，攀登者的視域幾乎等同於全景，後方的人可以清楚望見前方的動態，並以人影的大小，估算彼此間隔的步程。

明馬和小達瓦都住在尼泊爾的馬卡魯區，來自同一個村子，老實的明馬和阿果同年，現年三十五歲，育有一對兒女，身材精瘦的小達瓦今年剛滿二十七。他倆的個頭都不高，卻很能負重，大背包在身上，從後方看過去有一半的身體都被擋住了，好像背包下長了兩條粗壯的腿，會自動橫越各種地形。

攀登者戲稱氧氣瓶為「可攜式的大氣層」，多少帶點自我調侃的味道。一支灌滿氣的氧氣瓶約三公斤出頭，小達瓦身上背了兩支，其他在前幾趟適應就送上高地營了。上午八點，阿果和明馬率先抵達一營，碰到了幾個同隊的雪巴，阿果和他們在雪堆上席地而坐，眺望著湛藍的晴天。

這是很熱的一天，空氣沒有任何擾動的因子，除了向上的步伐，世界是靜止的。阿果和雪巴坐在那裡，不用多說什麼也知道彼此在想的事情；或者，也知道彼此什麼都沒在想，只是享受著這樣的存在。

元植在八點五十分翻上一營，這裡海拔已過六千公尺，身體再怎麼適應，長時間施力依然會喘。他在帳篷的間隙稍事休息，頭不由自主地往下垂，盯著腳下那片陡斜的雪坡，如果不小心從這裡滑落下去，他會一路滾到最底的冰河，途中沒有任何物體會攔住他。

九點整，阿果夥同明馬繼續往上攻，今天已經爬升了一千公尺，還剩六百公尺和一個大魔王。

離開一營很快迎來一組冰雪岩混合地形，考驗攀登者的技術與肌耐力。阿果像一隻壁虎緊緊吸附在岩壁上，讓每一根手指和腳趾都去感受坡面的起伏，試探冰雪的硬度。這是他第三次通過這裡了，岩壁的細節已儲存到他的肌肉記憶中，他沒扣安全釦也沒拉上升器，敏捷地攀到冰面頂端，頭上是一座深褐色巨岩疊起的堡壘，把路徑徹底封住，像個難以跨越的天險。

堡壘中央彷彿被巨人的開山刀劈開一條岩溝，地勢險峭且奇窄無比，只夠一人容身，正是傳說中的豪斯煙囪（House Chimney），以一九三八年美國遠征隊成員比爾·豪斯（Bill House）為名。他當年率先突破了這個位在六千六百公尺的關卡，這條「石牆上的裂隙」。

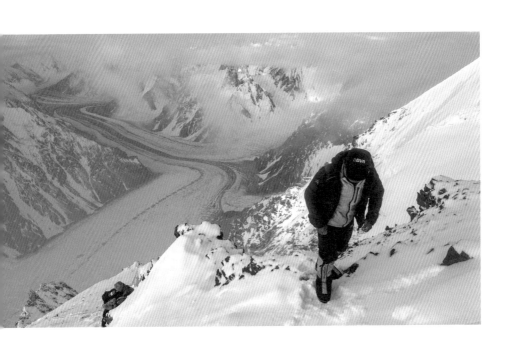

整條裂隙傾斜八十度，幾乎垂直，以三個稍好的落腳點分成三個段落，最底下有個凸出的岩角，攀登者得離開確保點，翻出岩角再翻進去，然後向左橫渡三、四公尺，是暴露感極強的危險路段。接著再以雙重靴輕輕一蹬，鑽入雪牆裡的煙囪，順著岩縫邊踩邊抓，踩著淺淺的腳點，抓著紅白相間的固定繩。

那些繩子年份不一，有些已經磨得很細了，有些則埋入冰層裡，像凍僵的化石。這煙囪也是一座時間的冰塚。

這些年的南征北討，把阿果對暴露感的容忍度訓練得很強悍，他當繩子和梯子都不存在，掏出單冰斧，自由攀登了豪斯煙囪，一如八十年前比他先行的比爾·豪斯本人。元植為了省力，拉著上升器通過煙囪，這與他的負重思維是一致的，要把每一分力氣都留給攻頂的時刻。

二營設立在一片黑色礫岩底下，前幾次高度適應已來住過三晚，是個老地方。阿果和明馬在正午十二點抵達營地，確認運補上來的物資都還在，接著開始鏟雪，重新整理起營帳。烈日讓帳篷沉到融雪中，變成癱軟的U字型。

雪鏟「喇喇喇」地工作著，飛濺的碎冰在海拔六六七〇公尺的高空逆光而行，像一場短暫的雨。挺立在對面的布羅德峰北壁氣勢非凡，兩山之間如果架起一座高高的天橋，好像可以就這樣

走了過去。

元植和小達瓦在一點前也來到二營，今日的攀登結束了，同樣跳營上來的赫伯和弗雷德里克今晚也住這裡。下午是最後的悠閒，明晨起是連續四十小時的戰鬥，眾人將糧食攤開，重新分配計算，高海拔由於沸點低，食物不用煮的而用泡的，如乾燥飯、泡麵與湯包。元植的朋友特調了一袋泡物給他，是紅豆、紫米和小米的綜合粉末。

增加幸福感的「爽糧」也不可少，有肉乾、蜜餞和巧克力。紅橙黃綠如廣告顏料的能量膠也帶了一堆，這東西只求補血，就不講究滋味了。

台灣隊剛好擠一頂四人帳，眾人的體溫讓帳裡維持著暖度。元植的狀況比自己預期中要好，感覺還游刃有餘，睡眠品質也改善許多，不再有頭痛和喘醒的症狀。帳外，喀喇崑崙升起一顆圓圓的月亮，比遠征第一晚我們在北京過境時看到的滿月還要圓。

七月十六日，元植穿上他的連身羽絨衣，就像戰士穿上了盔甲。連身羽絨衣是高海拔攀登者的戰袍，填充上等的鵝絨，一件近兩公斤重，高度適應時就被元植背來二營，等主人在今日穿上它。身心都武裝起來的元植，今日由他先鋒，羽絨衣的紅黃配色加上頭頂的橘色岩盔，讓他在藍天下變得更加顯眼。

天氣依然完美，四人緊緊走在一起，準備渡過虎視眈眈等在二營和三營間的黑色金字塔

（Black Pyramid），是進入海拔七千公尺會遭遇的一處困難地形，連綿不絕的黑色岩角平均坡度

五十度起跳，最陡之處呈垂直狀，好像放大了數十倍的品田斷崖，把它搬到空氣稀薄的七千公尺

高空。

金字塔的橫面超過五十公尺寬，是一片險峻的岩石區，被冰河雕刻過的黑色岩峰一片片鋒利

如刀刃，K2在這裡縮小成一座尖銳的刀山。攀登者在岩縫間迂迴地找一條好走的路，一百個

人會有一百種走法，取決於平時的訓練、臨場的判斷、天生的協調感，再加上一點創意。

整個世界縮減為腳邊一、兩公尺的距離，比這更遠的地方，都不再具有意義。極度專注的情

境中，攀登者一邊喘著大氣，耳中卻聽不見自己的喘氣聲，他讓每一口氣都落在身體下一個移動

處，動能的轉換間，向上的體感內化成一種身體習慣。

吸氣、借力、釋放。拉繩、跨步、踩踏。

一個人的存在簡化成幾組固定的動作，在孤絕的雪域循環不已。而在某個單純的時刻，一座

山也簡化成一個人，他們看似在解一個八六一一公尺的難題，其實真正待解的謎團，是攀登者

自己。

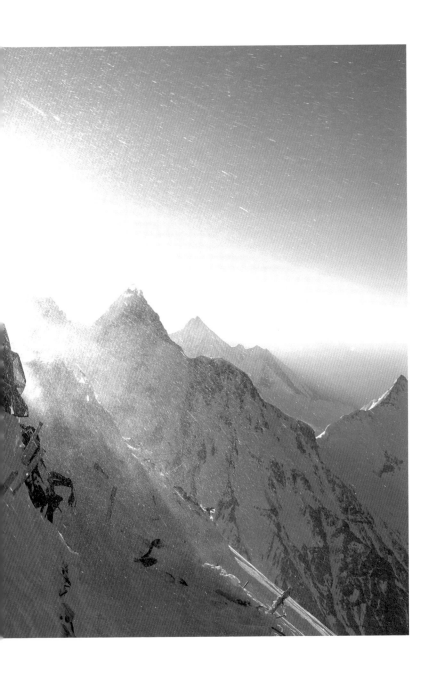

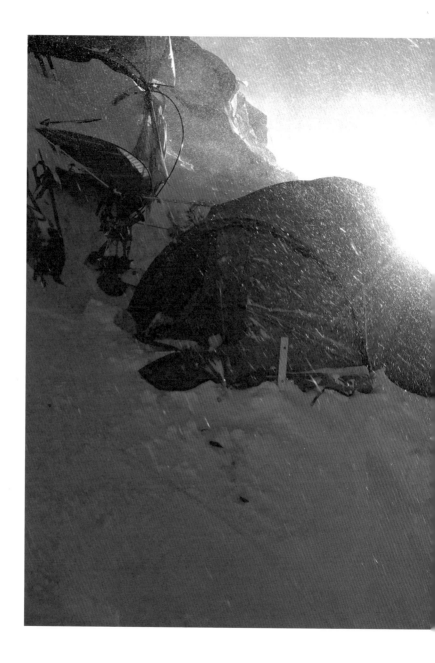

Radiohead 有一首金字塔之歌〈Pyramid Song〉：

There was nothing to fear and nothing to doubt

And we all went to heaven in a little row boat

All my past and futures

All my lovers were there with me

我的愛人都和我在一起

我所有的過去與未來

我們搭乘一艘小船共同航向天堂

不用懼怕，不用懷疑

阿果從小在鄉下的溪床上跳石頭，幫助了未來的自己。他細膩地讓冰爪咬進礫岩的縫隙，再向內卡入一小格，先探探著力點，接著以冰斧砍掉鑲在岩石角落的殘冰，像在雪地上踩著高蹺，

當爪尖與岩面咬合的一瞬間，就迅速啟動身體，穩穩地切入下一條岩稜。

元植深愛的人此時也在他左右，陪他通過吃力的難關，那是一個沒有腳點的鈍內角，像一本翻開的書，他必須拉著梯子把自己撐上去，探到另一個滑溜的腳點，才能勉強讓自己站起來。更高的高度與更強的強度，今天比豪斯煙囪艱苦得多，元植感覺到一點疲累了。

光影切割的天域，神祕而深邃，他們在一浪一浪拍打過來的小地形間超了一組別隊的人馬，過去的刻苦訓練就表現在這個時候，不再懼怕，不再懷疑。

翻過金字塔是一片雪原，三營原本架在這，卻被幾年前的雪崩埋掉了，得繼續上行。這時開始起霧，能見度降低，視線都變成單色的，直到一道黃色波浪浮現在雪原盡頭，才湧起到此為止的感受。那是大隊的營帳，紮在海拔七三五六公尺的位置，此地是最高的三營。

台灣隊在下午一點二十分全數抵達三營，在此整裝的還有赫伯、弗雷德里克和他們的雪巴，其他人全上四營去了。聞名於世的南非探險家邁克‧霍恩（Mike Horn）和他的繩伴也在三營伺機而動，他和阿果是旅途上的舊識，見到這個來自遠方的小老弟，霍恩熱情地用蠻牛般的手勁和阿果握了握手。

明馬和小達瓦把帳篷的營繩拉緊，讓大夥有個休息的地方。原定計畫是下午在這補眠，傍

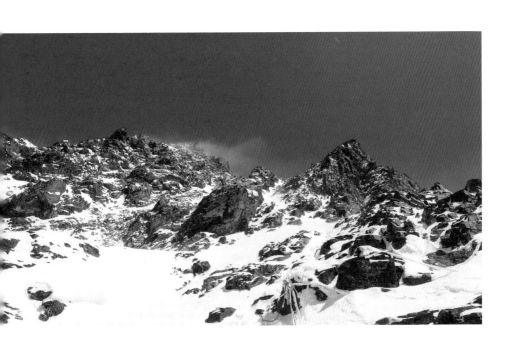

神在的地方

晚直上四營，接著攻頂，濃霧卻持續向營地湧來，天有異樣，不太配合。一片白色浮影中，氧氣瓶像吸管插進到冰似的雪地，淡黃色的尿漬在雪坡旁留下幾圈波紋，被人拋棄的帳篷成為冰凍的殘骸，蓋著一段無主的記憶。

漸漸地開始起風了，雪粉在空中迴舞，帳篷表布微微震動起來，明明天氣預報上這幾個鐘頭全是太陽的圖案。下午四點半，眾人重整衣物、陸續著裝，準備往四營攻，這時對講機傳過來一陣騷動的訊號，是雪巴語。攀登者縱然聽不懂這種玄祕的語言，也能從倉促的口吻中感應到大事不妙。

「架繩隊的巴桑……」明馬蹲在帳門口轉述：「肩膀剛剛被一場雪崩給砸傷了，隊長天霸的狀況也不太好……」

明馬保持著冷靜，請阿果和元植先待在帳內，別做下一步行動。此時已是風雪交加的場面，風愈颳愈狂，夾帶著隨風颳起的雪浪一波一波吹打著帳篷，把帳身打得左搖右晃、嘶嘶作響──

有隻蝴蝶在西藏高原振翅了！

阿果和元植在風雪中面面相覷，說好的天氣窗口呢？他們只感受到Ｋ２滿滿的惡意。由於硬冰的表面包著一層雪殼，一旦不小心踩垮雪簷，便會驚動不穩定的冰層，巴桑很可能是被飛掉

而過的落冰給擊傷。

他受的傷有多嚴重？今夜照常攻頂嗎？無人知曉。指揮系統在這種高度徹底失靈了，帳外的強風讓攀登者無法進行訊息交流，只能躲在各自的帳篷守著對講機，等風停，等一個確切的指令，等待奇蹟。

天將全黑前，達瓦終於從基地營呼來消息，攻頂暫停，並要小達瓦在飯後立刻加入架繩隊，去向天霸報到。嚴峻的情勢中，四人表面上仍很淡定，阿果吃著台灣帶來的泡麵，元植攝取著計算好的熱量，兩名雪巴吃著帶辣的食物，幫自己在寒天裡再補充一點熱能。

霍恩和他的搭檔得知這一隊的動態，便執意搶攻，趕在小達瓦出發前先往上行。人的私念，在這種關頭漸漸浮現出來了。

晚上六點半，小達瓦在狂風吹襲中蜷縮著身子，點起頭燈開始低頭向上走。飛舞的雪粒拍打著他的羽絨衣，也拍打著他的心，沒走幾步路他的睫毛已凍成了霜白色，但他是忠誠的雪巴人，不會違背指令，不會令客戶傷心。

漫長的黑夜，四處不斷捲起風浪的巨響，氣溫是更低了。月暈映照著銀白色的山坳，台灣隊縮減為三個人，眾人都懸著一顆心。

風，在下半夜的時候停了，帳篷像被安撫過的孩子，不再毛毛燥躁地擺動。七月十七日，明

馬在上午八點踢開帳外的雪堆，爬到外頭看了一下路況，他的心情就跟天空一樣明亮，這是風平

浪靜的大晴天，在他的經驗中，就是攻頂日的天氣。

他立刻回報好消息，要元植和阿果不妨慢慢收拾裝備，等整座山都曬到太陽再出發也不遲。

「我剛才用對講機跟架繩隊確認過了，今天一定會架上瓶頸！」三人交換了一個篤定的表情。

他們替背包進行最後的檢整——食物、水、能量膠、旗子、布偶、相機、氧氣面罩、襪子，

就這些東西了，這就是他們的「攻頂包」。阿果和元植各背了一支氧氣瓶，明馬則背了兩支，原

則上備而不用。阿果也穿上他的連身羽絨衣，他的戰袍和元植是相同的配色。

三人戴起太陽眼鏡，預計十點半動身前往四營，忽然看見兩個垂頭喪氣的人影，像打了敗仗

似的坐在雪坡上，原來是霍恩那組人。他們受挫於強風與大雪，昨夜攻不上去，一夜受盡折磨，

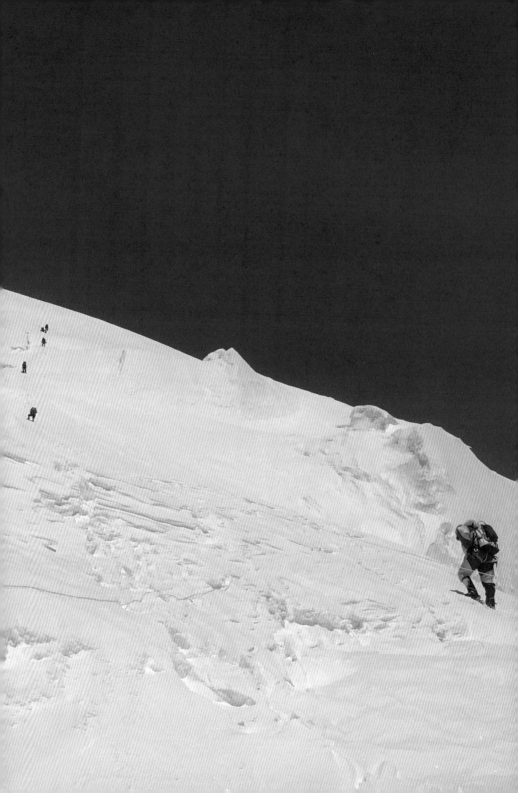

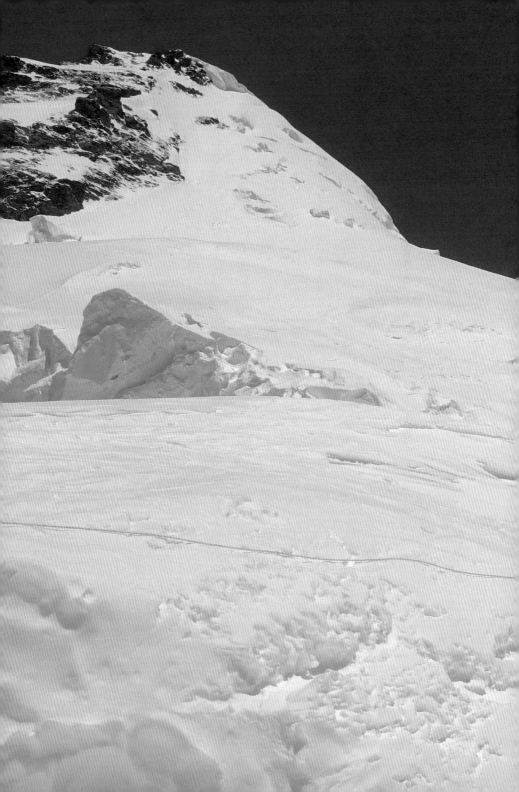

決定不玩了。

霍恩的搭檔有個省時又瀟灑的撤退方式，他拿出飛行傘，從冰崖邊緣一躍而下，像隻揮著紅色翅膀的大鳥飛走了！霍恩把他的飛行傘忘在了基地營，只見他步履蹣跚地向下行，像個不遵守交通規則的駕駛，和整座山的人逆向。

他轟轟烈烈的冒險事蹟包括從亞馬遜河的源頭泛舟而下，橫越了南美大陸，也曾沿著赤道環繞地球一圈，昨夜在山上是發生怎樣的事，會擊潰這樣的鬥士？他們暫時把這個問題拋在身後，拿起登山杖緩緩越過這片三十度的雪坡。

三營到四營間沒有地形的難關，難以應對的是愈來愈低的含氧量。這片緩緩雪坡上，一條粗粗的主繩像蜥蜴的尾巴從山頂一路往下垂掛，彷彿有一隻藍色蜥蜴攀在 K 2 的山頭。

明馬的策略是正確的，三人只花兩個鐘頭就來到四營，帳篷一頂接著一頂挨在一片被雪巴協作砍成三階的雪坡上。此地高度已達七千七百公尺，距離近得能夠聞到死亡地帶的氣息了，昨天在三營多待一日未嘗不好，讓體能再回復些。元植發覺自己的聲音愈來愈沙啞，他盡量不說話，盡量不移動，減少任何能量的耗損。

採有氧攀登的隊友都躺在帳篷裡吸著氧氣，他們已在四營住了兩晚，看起來都非常疲憊，好

像宿醉的酒客，奄奄一息的，必須靠氧氣瓶維生。這是他們成為登頂 K 2 的英雄後，不願讓其他人知道的景象。

每間帳篷都已客滿，下午兩點半，明馬總算爭取到一個帳內空間，要元植先到裡頭躺一下。

阿果持續在外打探軍情，希望狀況再明朗些，身為無氧攀登者，最擔心這種不上不下的僵局，他得全盤掌握大隊的計畫，才能估算自己出發的時程。

偏偏，大隊往往是沒有計畫的，在運作方式像一輛多頭馬車的高地營，人變得很被動，也可能是低氧環境讓腦袋遲滯，無法正常思考，每個人都在觀望，誰都不想第一個走。山下的人，同樣不需要看到這樣的場面。

小達瓦在五點多歸隊了，他一臉疲態，沒帶回什麼最新消息。飯還是得吃的，眾人圍坐帳內，分食著雪巴人的糌粑，一種類似米麩的食物，把炒熟的青稞磨成粉，再以茶和酥油拌食，是藏族的主食。瓦斯氣若游絲地烘烤著鍋具，把雪塊加溫成水，海拔七千七百公尺，沸點僅剩七十二度，他們置身在物理現象極度反常的高空世界中。

天邊的晚霞是粉紫色的，遠山閃動著一波波銀光。瓦斯的火焰冒出幻彩，掙脫了地心引力不斷向上生長，長出一朵迷幻的梵花。

天色漸暗，星星和月亮從布羅德峰後方亮了起來，每一條蜿蜒的冰河在山腳下一覽無遺，喀喇崑崙仿真得像電影中的布景。攀登者逐一點亮頭燈，視線範圍退縮到方圓三公尺內，注意力也集中到嘴裡的那一口氣，像在片場等上戲的演員，默唸著台詞，把待會兒的走位再想過一遍。

晚上七點，漆黑的片場響起一通神祕的來電，有人大聲通報：「瓶頸架好了！」營地即刻騷動起來，人紛紛從帳篷鑽了出來，都背著攻頂包、穿連身羽絨衣，像一隊換裝後的米其林寶寶。

阿果和元植換上新的襪子，舊襪連穿了幾天，沾有濕氣，會增加凍傷的風險，而換襪子也是他們攻頂前的一種儀式。兩人沒留任何東西在四營，身上背的跟帶上來的一樣，背包裡各有一罐熱水和溫水，加起來約兩公升。水袋在這裡不管用了，水會結冰。

元植興奮地用對講機呼叫山下的基地帳：「我們要出發了！天氣晴朗、無風，請問是否收到？」七點半，大隊在雪溝旁集結，一人拿著一支冰斧，猶如要出征去圍城的部隊。

無氧攀登者怕塞車，得最早出發，漢斯、瓦狄和摩西構成先鋒小組，吸氧的赫伯和克拉拉走在第二梯隊，眾人呈攻頂隊形，在暗夜裡行軍。阿果和元植這兩個台灣來的小孩，衝在最前面。

離開四營是一處腰繞地形，得先橫渡到一條冰隙邊，再翻上二面光滑的冰壁。那面冰壁落差約二點五公尺，比人還高，不斷有堅硬的冰粒剝落下來，砸在攀登者的腳邊。要翻過冰壁得向

274

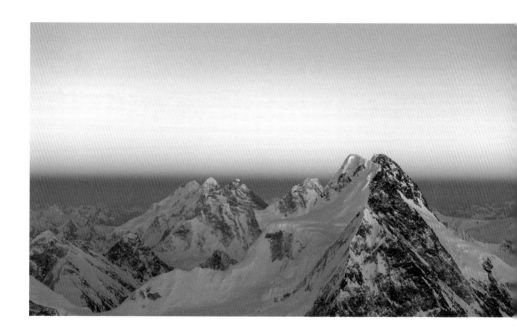

一個內凹的雪槽借力，雪槽裡有個踏點，很不穩定，一旦被踩崩將失去受力點，必須有人在底下推，過程會愈拖愈久。

阿果先把小達瓦推上去，自己再抓繩借力，以雙重靴輕踩踏點，迅速翻過落差，他感覺雪槽又往冰河裡崩陷了幾公分。眾人在下方排隊，如一列攻城軍，克拉拉已經超過元植，阿果先把她的雪巴拉上來，再拉上克拉拉。

冰隙對面是一片陡碎的雪坡，雪徑旁散落著碎冰，是冰崩的證據。明馬陪著元植夜行，兩人都沒用氧氣瓶，戴面罩的赫伯像開了turbo的越野車，超了元植的車。在一律沒用氧的前提下，攀登者可從彼此的步態分辨出誰是高手；氧氣瓶破壞了這種平衡，它不會讓普通人變身為超人，卻會幫人提神、醒腦，讓人覺得自己是無敵的，就像高海拔的毒品。

元植控制自己的心緒，不被周遭的波動影響了步調，他享受著如夢的天氣，偶爾會停下腳步，注視山頂漂亮的星光。他的身體既疲勞又亢奮，思路纏繞著此時此刻的聲光氣味——腳下冰的紋理、咽喉裡呼呼喘出的熱氣、某種漫步在真空裡的錯覺。

他在心裡閱讀著這座山，也閱讀著自己的生命之書，想到自己正在攻頂K2，他心頭一熱。

阿果一直在前面帶著隊伍，走完陡雪坡就接上「肩膀」（Shoulder），是一片平緩的大雪原，

海拔來到了七八五〇公尺。儘管無氧，他的速度依然勝過用氧的隊友，超群的身體素質和平常的鍛鍊，帶他跨越了八千公尺的生死線，進入死亡地帶，氧氣濃度只剩平地的三分之一，一般人的身體漸漸就關機了。

一座冰墓在這種高度成形，跟著攀登者移動並把他罩在墓裡，讓他四肢虛寒、呼吸困難、神智恍惚；讓他肌肉變得僵硬，循環系統遲鈍導致血液難以打進心臟。當一個人的心臟愈跳愈慢，身體適應力迅速劣化，本質上，那個人就在崩解。

阿果不但不覺得自己的身體「正在死去」，反而感受到一股生之力量！他在雪原上安靜地走著，走在巨人的肩膀上，阿布魯茲公爵、梅斯納、庫庫茲卡、博納蒂，每一個他仰望過的名字都凝聚在閃爍的星斗中，對他說：加油，快到了！

他敞開所有感官同時感覺著所有看得見與看不見的景物，耳朵裡再也沒有雜音，頭頂是光度更大的另一種星空。他和山的感性面合而為一，他的過去、現在與未來也都在這裡，並肩橫越著雪原，他體會到一種純粹而美妙的超越性。

肩膀中間有座覆雪的平台，把肩膀分為上下兩層，阿果跟小達瓦在平台上等了半小時，等後面的人再跟上些。等待的時光，他想替周圍的山峰拍些照，滿格的電池卻在相機拿出口袋的瞬間

立刻沒電。他忍著皮膚的刺痛脫下手套，換一組新的電池，結果相同。

零下二十度的低溫，以K2的標準還算暖和，電器用品卻無法存活了。人的身體等久了會感到更寒冷，兩人商討著重新啟動的時機，阿果堅持，非親眼看到元植翻上來不可。

時間一點一滴地流逝，他們站的制高點，陸陸續續有頭燈的光束從兩個不同的方向打了上來，一邊是從塞尚路線上來的攀登者，一邊是走阿布魯茲稜脊的大隊，兩路人馬在地球上最荒遠的角落會師了。

元植與漢斯、瓦狄三人一組，在肩膀上互有領先，起先都可以舒服地跟著。慢慢上升到八千一百公尺，他的鼻息愈來愈急促，活動力開始下降，頭腦像起霧一樣變得不再清楚了，一個無形的臨界點在夜裡明晰地罩住元植，他果斷地開始吸氧。

也許出自攻頂的慾望，也許為了回應體內發出的求救訊號，吸氧的決定下得即時。轉瞬間，思考能力又回來了，末梢都溫暖了，剛才的幻影還原成清醒的圖像，元植開始快馬加鞭，試圖趕上前方的學長。其他隊友也前仆後繼地攀上平台，德田、史蒂芬、麥斯、卡琳娜，連高大哥都上來了！

全隊聚集在肩膀中央，準備去圍攻神聖的頸部，攀登不再是孤獨的運動，人的集體意識中，

心理感受會相互渲染，鬥志會交相鼓舞，人是因合作而偉大的動物。

阿果見元植上來便繼續向前，走上肩膀的第二層，他很清楚雪原盡頭盤踞著什麼，每個時刻——瓶頸（Bottleneck），攻頂前最後的天險，把守著通向頂峰的入口，雪崩好發正是K2攀登者起心動念想攀登這座野蠻之山時，心裡就惦記著，甚至期待著與那終極試煉交鋒的時刻——瓶頸（Bottleneck），攻頂前最後的天險，把守著通向頂峰的入口，雪崩好發正是K2最容易出事的地點。

它是一條傾斜六十度的岩溝，位在八千兩百公尺的死亡地帶，終年結著厚厚的冰，在巨岩上形成了一面絕壁。岩溝頂部懸掛著一座巨大的冰塔，像凍結的白浪，在山崖邊靜止不動，卻鬼魅般威脅著過路人的身體和心靈。

當攻頂者攀上岩溝，得帶著極端心理壓力在那巨型冰崖下向左橫渡一百公尺，整個人暴露在冰塔隨時可能崩塌下來的危險中。他緊貼山壁，身後就是深不見底的斷崖，一旦渡過瓶頸，接下來都是康莊大道。

攀登巨峰若是一場球賽，現在進入第四節尾聲了，有經驗的 finisher 在關鍵時刻會加足馬力衝刺到終點，替比賽關門。阿果調節著呼吸，穩健地走完最後的雪原，打算一鼓作氣完成瓶頸的橫渡。在他附近是赫伯和克拉拉，他們都感應到那條終點線了，組成一個攻擊的陣營。

時間還不到午夜十二點，按目前的步調，阿果推算凌晨四點他就能站上 K 2 山頂，在那裡等待日出。他深知那意味著什麼，無氧登頂 K 2，他將躋身世上最強大的攀登者之列。

元植在陣陣喘聲中也追上阿果，兩人仰望著高懸的冰塔，無窮盡得像一片垂直立起的冰洋，比他們夢過的景象更不真實。冰塔下方正閃著一道道光束，是架繩隊的頭燈，來回照射著地上的雪印，似乎仍在找路，在八千兩百公尺的高空尋找繼續前進的可能。

這時，一件改變所有人命運的事情發生了，架繩隊開始回頭⋯⋯

CHAPTER

12

殺羊

Project Possible

5000m

二〇一九年七月十八日清晨，青年登山家呂忠翰與張元植成功登上世界第二高峰 K2，替台灣立下一個重要的里程碑——第一次有台灣攀登者站上 K2 的山頂！此山位在巴基斯坦和中國邊界，海拔八六一一公尺，以地勢險峻、氣候險惡聞名，至今登頂人數不到四百人。兩人身心狀況良好，已返回基地營休息，他們感謝 K2 Project 募資計畫、支持他們圓夢的家人與朋友，以及母校全人中學。兩人預計八月初返抵國門。

這是我在七月十七日打好的新聞稿，放晴的早晨，我在基地帳喝著熱茶，敲著筆電的鍵盤，腦海浮現他們攻頂的畫面：

兩人意氣風發地站在山頂，一同把國旗拉開，柔和的晨光照映在臉上，他們笑得好燦爛，也曬得好黑好黑，眼中閃爍著多年努力終於有回報的喜悅。回國後，他們必須面對「台灣之光」這樣的稱號了，無論願不願意，他們即將成為公眾人物。

基地營網路流量有限，新聞稿只能交代重點，字數不宜太多，彷彿回到打電報的年代。開票前夕候選人會擬好兩份講稿，一份是勝選感言，一份在敗選時宣讀，讀給兩種截然不同的心境聽，向支持者進行兩種精神喊話——選贏了，挽起袖子開始打拚！選輸了，蹲低沉潛，下回再來。

攀登不是競選，雖然攻頂夜高潮迭起的程度並不亞於開票的夜晚。新聞稿我只擬了一個版本，絲毫沒閃過應該擬一個「失敗版」以備「不時之需」的念頭。自從我加入這支遠征隊，就相信他們必然會登頂，況且，登頂不成，難道此行就「失敗」了嗎？也不能用這種二分法粗魯地來下定義。

更可能是我的潛意識中，排除了登頂不成的可能性。與其說我相信他們必會登頂，那種相信本質上更接近期盼，我太希望這件事成真了，乃至於它確實發生之前，先在意識世界裡構築了一個逼真的現場，我就活在那裡，活在我預想的必然中。

大學聯考前我好幾次夢見自己走在政大旁的指南山下，也是出自類似的心緒。可是攻頂的夜晚，我卻作了一個噩夢……

所謂的預知夢？神祕的偶然與巧合？人生中許多科學無法解釋的經驗，困擾著一代代傑出又好奇的心靈，一如那些無法攻克的山頭，挑動著胸懷大志的探險家。

二十世紀是東西方文化深度撞擊的時代，西方探險家深入東方的雪域攀登大山，感受到身體的碰撞，西方哲人也在東方的典籍中尋找另一種看待萬物的觀點，體會到性靈的碰撞。海德格便曾參與《道德經》的翻譯工程，向德語世界解說何謂之「道」。

提出「集體潛意識」的瑞士心理學家榮格，晚年深受《易經》之啟發，在寫給英譯本的序言中，他藉由《易經》的卦象，闡述了共時性理論（Synchronicity）。榮格所指的共時性，即「有意義的巧合」，他認為一個人的主觀思維（即他的精神世界）與環繞他的客觀事物（即物質世界）之間，有一種特殊的互相依存關係，兩者因意義聯繫在一起，而意義是人所賦予的。

因此，個人的主觀意識會影響事物的客觀現實，巧合不單是巧合，它充滿意義的連結，流動在事物的底部，只要一個人用心觀察，並注意到它，個人的經驗世界就會以意味深長的方式聯繫起來。

榮格在序言裡寫道：「《易經》的宇宙觀裡，要使共時性有效的唯一法門，就是觀察者得確信卦辭可以忠實呈現出他的心靈狀態。」這是榮格對東方人常說的「心誠則靈」或「心想事成」的另一種詮釋。

藉由共時性理論，他希望能處理一些科學上難以解釋的現象，這違背了西方科學界謹守的因果律，因為共時性無法透過實驗來證明，只能在事後驗證，是個難以捉摸的概念。學界指責榮格向神祕主義靠攏，這讓他加入了楊赫斯本和阿萊斯特・克勞利的陣營，那是一個多有魅力的陣營呢？

信仰確實是一種力量，攀登前的祈福儀式就是希望召喚出它。但在個人信仰之上，似乎存

在著無法被人預測、觀察，違論掌控它的更高層次力量，主宰著一切。「心誠則靈」只是必要的前提，卻不代表必然的後果，或許我們一廂情願牢記了少數的幾次靈驗，確信它與我們的信念有關，卻淡忘了更多「不共時」的、看似無意義的事件。

或許，世間萬物之運行真的取決於概率而已——攻頂與否，不過是機率問題。果真如此，又該如何解釋我們生命中層出不窮的巧合？如何解釋「今年我怎麼會在這裡」的疑惑？又如何解釋我當晚作的那個噩夢呢？

七月十七日深夜到七月十八日凌晨，我在阿果的床墊上輾轉反側，整夜沒有睡好。晚上十一點我們進行了最後一次通聯，他倆正一前一後踩在 K2 的肩膀上，即將抵達瓶頸。為了節省電力，我們約好下次通聯時間在凌晨三點，我便把無線電關機。

餐廳帳就在基地帳隔壁，我離開後那四個人玩得更瘋了，好像置身深山裡的賭城，在牌桌旁鬼吼鬼叫，把音樂放得超大聲，披頭四的〈A Day In The Life〉乘著冷空氣傳到我耳邊。我閉起眼，黑暗中看見《花椒軍曹寂寞芳心俱樂部》的封面上有顆特別醒目的頭，是克勞利。

如果那位玄學家能預視到一百多年後的高海拔遠征隊實景，有網路、有電影、有收音機，會不會覺得自己帶詩集到基地營去讀，真是太老派了呢？

牌局的喧鬧聲讓我難以入眠，除了翻來覆去睡不著覺，這個寓意深遠的夜晚順利得讓人害怕。歐比王在《星際大戰三部曲：西斯大帝的復仇》駕著太空船閃避敵機時脫口而出了那句：

I have a bad feeling about this!

K2，那顆異星，今夜燃著紅紅的火焰。

而任務尚未完成前，紅紅的太陽已經把基地營曬成了威尼斯。輻射熱不斷重塑著地貌，閉合的冰面裂出冰溝，在營地四周形成運河和溝渠，地形的變化讓帳篷與帳篷間成為一處活生生的微型坍塌現場，每小時都要發生幾次的小山崩和土石流伴隨融冰的聲音，驚擾著駐紮者的夢。

營地在山腳下漸漸下沉，帳篷成了孤島，我在一間沉降的冰屋裡朦朧睡去，作了一個向下墜落的夢，我和一群發光的人直直墜到冰河底部，那裡很黑，人冷得發抖。

白天的天氣愈好，入夜後就愈寒冷，我在發抖中驚醒，按亮登山錶，才半夜兩點多。我把夜燈點亮，轉開對講機，坐在床墊上一直等到三點，呼叫山上的他們：「阿果！請問是否收到？元植，你收到了嗎？」

暗夜裡一片死寂，無人應答。隔壁的牌局也結束了，整座基地營靜寂無聲，無風也無雨，好像回到宇宙的原初。我一度覺得自己可能需要走到門外，去確認那座山還在不在，確認這個世界

還在不在。

我縮回睡袋，設想著千百種可能，賦予它們合理的解釋，每一種都愈想愈不合理，愈想愈讓人害怕。這下更不可能睡著了，我就醒在那，直到清晨七點阿果從三營呼來，他的聲音聽來完全不像剛完成 K2 台灣首登的人，我從沒聽過他的聲音那麼失落。

架繩隊在瓶頸下決定折返，那邊雪層太厚了，冰況極不穩定，橫渡路段更積滿及胸的鬆雪，隨時有觸發雪崩的風險，那種狀況下執意往上攻，只是在玩命。雖然攀登公司再三保證一定會架過瓶頸，人不能與天爭，山神不讓路走。

攀登者一臉錯愕，只能仰望瓶頸，卻上不去。七、八十個人在八千兩百公尺的高空一個接一個轉身，以高聳的冰塔為背景，開始回頭向下走。一大批頭燈在 K2 的肩膀上同時向下照，像從提早散場的螢光派對裡走出來，迎向這個反高潮的結局。

有些隊員體力不支，四肢麻木呈缺氧狀態，喝醉酒似的在冰坡上晃呀晃的，需要雪巴緊緊攙扶住他。離山頂的垂直距離僅剩最後四百公尺，這波攻勢有天時、人和，卻沒有地利，結果是一幅奇幻又荒謬的撤退場景。

會有下一波攻擊嗎？下山的路途沒人有心思想這件事了。四營帳篷不夠，台灣隊繼續下撤，

在半夜兩點多返回三營，休息到天亮，阿果再用對講機呼叫我。他們決定把放在高地營的裝備都背回山下，再看未來的事態如何發展，上午九點從三營賦歸，沿線一路塞車、超車，這麼大的一座山，突然變得很擁擠。

當一切都塵埃落定，有件事我依然解釋不了：他們在夜裡下撤時，我在夢中墜落。

七月十八日，留守人員個個面色凝重，賭城成了愁城，音樂也不播了。尚要趕路的騾夫在石塔旁鏗鏗鏘鏘敲著馬蹄鐵，馬群低頭吃著飼料，眼神裡記住了一種悲傷，山上發生些什麼，牠們的祖先都聽聞過了。

加嘍！加嘍！騾夫把一群換好蹄鐵的白馬趕出山，廣場上的冰愈退愈淺，獸蹄已踩不出雪印。我和達瓦攀上營地旁的冰丘，聯絡官跟在我們後面翻上來，三個人從下午就開始等待來歸的攀登者，盼望視線中盡快出現熟悉的身影。達瓦焦急地踱著步，月底將是他三十七歲的生日，為了自己的聲譽與公司的商譽，他得對每一個下山的人負責。

夕陽薄暮中，隊員一個接一個歸來，像從銀幕後方走出來的演員，剛參與了一部壯麗的史詩片。雖然被迫喊卡，他們疲累卻不氣餒，元氣大傷卻未被擊垮，展露出一種無比動人的韌性。我好想擁抱他們每一個人，於是我就這麼做了。

殺羊

傍晚六點，我接到阿果和元植，三人緊緊相擁。他們在十八小時內下了三千兩百公尺，等於下了一座台灣的百岳。阿果從口袋掏出一塊石頭給我，是一塊三角形的小石頭，邊緣鑲著橘色的紋路，他說是在黑色金字塔頂端撿到的。

我將那份沒發出去的新聞稿放入平行時空的一只抽屜，用那塊石頭壓著，有一天當機對了，它就會被人看見。

撤退後的隔天是個休戰日，人與山暫時達成協議，今日不駁火。

不打仗的日子，是戰士們回復身體、心理治療、分享故事、說笑話的一天，也是咒罵的一天。早餐吃到一半，丹迪雪巴鑽進我們的帳篷，大喊了一聲：「Fucking K2!」說他不會再來了，又氣呼呼地鑽出去。接著換麥斯進來，他說：「K2 is God!」

兩個人說的都對。

離攻頂只差最後一段，沮喪是免不了的，隊伍中每個份子都在消化這件事，攀登者、雪巴、留守人員、伙房，不同角色會受到不同層面的影響，得設想接下來各種可能的局面。我們三人暫時啥都不想，就坐在一起放空，聽些療癒的音樂，阿果還拿起小剪刀幫元植剪了睫毛。

如此低鬱的一天，應援團來得正是時候！彷彿精算過似的，他們前天穿過協和廣場，昨夜抵達 K2 基地營。一行七人不辭辛勞從台灣飛到伊斯蘭瑪巴德，然後是斯卡杜、阿斯科里和我們駐紮過的每一個營地，循著相同的冰河路要來給台灣隊打氣。

五男二女的背包裡塞滿台灣的土產、高粱和下酒菜，本來打算一起慶功的，結果慶功宴成了安慰宴，雪中送炭卻更有人情味。他們老遠從阿斯科里牽來一隻四歲的公羊，要價三百美金，請廚師在冰河邊把羊給殺了，烹煮了一頓全羊大餐。

炸羊肋排、炒羊雜、清燉羊肉湯，我們把那隻羊吃得一乾二淨，不枉費牠也扎扎實實走過一趟巴托羅冰河。應援團中有兩個香港來的朋友，其他是元植和阿果的舊識，餐後他們泡起解膩的烏龍茶，拆開一包包豆乾、芋頭酥和魷魚絲，我們品嚐著故鄉的味道，把鄉愁吞進肚子裡。

高大哥終於在下午回來了，後來他實在走不動，雪巴在山上陪他，比所有人都晚了一天下山。他一臉蒼白，魂魄像被吸乾似的，聲音變得好沙啞，全隊都圍過去向他致意，他仍樂觀地

說：「有經歷都是好的……只要有經歷都是好的。」

七月二十日，營地瀰漫著一股迷茫的氣氛，人心浮躁，每個人的火氣都很大，因為不清楚接下來的計畫。要繼續攻嗎？如何繼續攻？倘若就此打住，何時拔營？行程表上的拔營日是七月底，理論上還有一個星期可等待下一波天氣窗口，但攀登者也都知道，K2一個攀登季通常只讓人攻一波，這次不成，請明年再來。

達瓦畢竟看得天的臉色，他在等待更詳細的天氣資料，才能做出下一步判斷。等待的時間，空氣裡充斥著各種流言和耳語，沒人知道那些「消息」是打哪來的，卻都很樂意繼續把那些消息向下傳：

——聽說氧氣瓶不夠了，根本不可能再衝一波……

——聽說雪巴人之間有分派系，有一派不想賭命，認為不宜再攻……

——聽說下週會變天……

——聽說那幫人要來了……

攀登者在營地到處晃蕩，交頭接耳，像追完垃圾車還意猶未盡在巷口多聊幾句鄰里八卦的居民。赫伯撐著一把大陽傘坐在石塔邊，冷眼打量這詭異的景觀。流動商隊持續跋涉進來，小販們

292

踩著破鞋，挨家挨戶兜售香菸和飲料，沒人和他們做生意了，搞不好再過幾天就要出山，還買那些玩意兒做啥？

整個上午阿果都在外頭蒐集情報、觀測風向，每當他又帶進來什麼好消息，我們的遠征又重燃一絲希望，如果捎來的是壞消息，三人又陷入糾結。情緒不斷被瞬時變化的局勢擾動著，前一刻絕望，下一刻世界又一片光明，就這樣洗了大半天的心情三溫暖。

午餐我們切了一顆應援團帶來的西瓜消消火，拉菲送餐時在我耳邊悄聲地說：Bad season bad season, no go no go...

胡桑也從布羅德峰那裡過來了，布羅德峰的攀登季已經結束，許多隊伍都順利攻頂，他的高地工作也結束了，走過來探望這兩個重要的朋友。「Slowly slowly...」胡桑要兩人慢慢想清楚了再下決定，他面帶憂色，臉上的淚溝比幾天前又更深了。

入夜後總算有了動靜，達瓦把所有人召集起來，說有重大訊息要宣佈。

相同的帳篷場景，相同的攀登者群像，相同的聽候發落的心情，眼前是一週前的既視感。不同的是「那幫人」果真到了，他們列隊在達瓦身側，一看就不是來當臨時演員的，嘴角那種藏不住的野心，很可能才是下一階段的主角。

達瓦也不繞圈子，直接切入正題，「大家晚安，向各位介紹新任的攀登隊長，寧斯（Nims Purja）！」他舉起左邊那男人的手，一起向攀登者微微點頭，「我想大家應該都聽過那個計畫了，寧斯要在七個月內攻上十四座八千公尺巨峰，我們先恭喜他，四月以來已經完成了九座！」

帳裡的人還未從天霸被解除職務的驚駭中回神過來，掌聲稀稀落落，「目前看來，下週一到四的天氣預報都不錯！寧斯會率領他的架繩隊精兵，重新上山架繩，想再攻一波的隊員，到時就跟在他們後面。」達瓦再次拉起寧斯的手，「我們感謝他！沒有他的 Project Possible 計畫，就沒有下一次機會。」

達瓦指的 Project Possible 計畫，今年春天躍上各家通訊社的版面，成為轟動國際攀登界的大事。報導裡說，有個三十多歲的尼泊爾軍人，放棄在英國特種部隊服役的退休金，提前退伍，打算在今年挑戰這個不可能的任務。

照這個態勢看來，達瓦是幕後的藏鏡人，傾全力提供後勤補給，如果寧斯成功了，對他的攀登公司將是一次無價的宣傳。

寧斯的「壯舉」引起攀登界譁然，首位完登十四座巨峰的梅斯納花了十六年時間，全採優雅的無氧攀登方式。第二位完成者庫庫茲卡耗掉八年光陰，後來，韓國登山家金昌浩把這個紀錄再

294

往前推，縮短到七年多。

寧斯想依賴強大的雪巴架繩隊與源源不絕的氧氣瓶，將紀錄迅速壓縮至七個月，等於是將嚴

肅的、本是一生志業的高海拔攀登，玩成了一種極限運動。

餐廳帳裡氣氛詭譎，眾人議論著這出乎意料的發展，遠征進入到白熱化階段了，有人張著迷

惑的表情，有人透露出焦慮的眼神，有人沉默不語。達瓦接著把場子交給寧斯，他個頭不高，留

著油頭和小鬍子，挺像Queen樂團的主唱。他用流利的英文介紹自己的團隊，然後像個激勵演說

者，劈哩啪啦丟出一串正向思考的口號：

——我們一起完成它！團結一定做得到！

——只要相信，沒有不可能的事！兄弟們，跟著我走！

寧斯的夾克上繡滿各種品牌的logo，彷彿穿著一件有很多補丁貼布的外衣，手腕上戴著贊助

商的名錶，他不太像是來攀登的，比較像來工作。

離奇的「行前說明會」一結束，石塔旁就響起震耳欲聾的音樂，達瓦幫他們辦了一場歡迎派

對。一罐罐冰啤酒不知從哪變了出來，在舞池裡傳遞，少數的女性被男士簇擁著，新來的雪巴摟

著女攀登者的腰，舞得像一頭獸，在騷亂的節拍裡交換著費洛蒙和雄性激素。

克拉拉與寧斯斯貼得很近，達瓦則像宗族的族長，手裡握著一瓶威士忌，舞得滿面紅光。天霸鬱悶地蹲在地上抽著他的菸，旁觀這場已然變調的降神會。

同一時間，台灣隊的帳篷點著營燈，阿果把明馬和小達瓦叫進來，調出瓶頸的照片和地形圖，研究再攻一波的可能性。整件事的現實基礎在於，瓶頸路段的雪況會不會在短短幾天內有戲劇性的改善，再攻一次，其實是在賭博，賭山上的雪會奇蹟似的凍起來。

失敗率愈高的賭局，報酬也就愈優渥；一個人的賭徒比較沒有負擔，入場的若是一個團隊，要顧慮的層面就深遠得多。這個決定不只關乎一個人的名聲與榮耀，更關乎五個家庭，他們將來會如何重述這個故事。

長期待在高海拔，我的復原能力變差了，半個多月前撞傷的肋骨還隱隱作痛。舞會持續到很晚，我摸黑走回自己的帳篷，重新去面對那個內分泌失調的現場，身體每天感應著環境的恐慌，錯亂的新陳代謝讓我全身不斷掉著皮屑，有半張臉都脫皮裂開，我卻束手無策。

我抖了抖睡袋，把積在上面的羽毛、頭髮和皮屑拍到帳篷邊，側身鑽了進去。鄰帳有女人在叫春，她叫得好淒絕。我給自己喊話，不能鬆懈了，不能覺得想回家了，我準備好在這鬼地方繼續待下去。

296

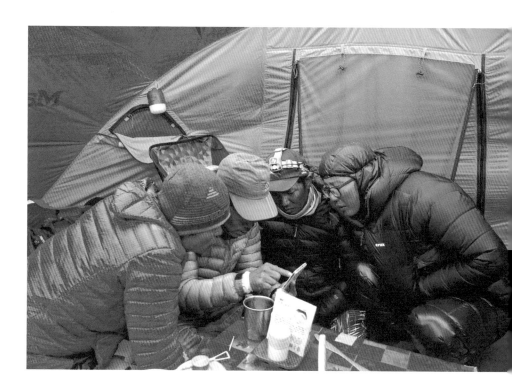

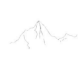

一夜狂歡的隔日，整座營都起得很晚，這裡星期日不用上教堂，無須向神懺悔昨夜的罪。廣場上散落著空酒瓶、菸屁股和一堆骯髒的垃圾，渾然不像一座準備再戰的營區，部隊似乎打算把停戰日休成一段長假。

有人已打定主意要投效寧斯的陣營，麥斯和卡琳娜站在炊事帳門口，和伙夫商議著下週的糧食計畫，兩人要再帶一些熟食上山。漢斯東張西望著，好像不太確定自己在這裡幹嘛。瓦狄坐在帳篷前，磨刀霍霍清理著冰爪，他是波蘭人，勢必會賭到贏為止。

我又在帳篷裡被熱醒，走到基地帳途中，忽然湧現一股預感：他們會再攻一次！與其說那是預感，或許更貼近我的私念，在我心底，是多想共享那份登頂的榮耀，多想也成為歷史的一部分。

阿果已經醒了，夾著桌上的炒麵與煎蛋，和我互道早安。結伴相處一個多月了，彼此的情緒時時刻刻互相牽引著，我們只是靜靜地吃，等元植進來。結果是拉菲先進來了，他眼睛紅得像兔

子，原來是伙房的生活條件不好，他染上結膜炎。我請他把頭抬高，替他點眼藥水，第一次這麼

仔細地看他，那張臉青澀得像個孩子。

元植這時走了進來，還沒坐到椅子上就說：「好，不爬了！」

語氣是如此輕鬆，如此確定，我瞄了阿果一眼，他面無波瀾。元植說他昨晚坐在冰河邊想

了許多事，無氧攀登是他想追求的，既然目前能力還做不到，就不該執著於那頂不屬於自己的榮

冠。此外，寧斯是個不正常的變因，他的出現拉大了原本設定好的風險尺度。

畢竟，沒有一座山應該拿生命去賭。

阿果一聽就懂了，就接受了，沒有試著再去說服元植。那是一種僅存在於他倆之間，神聖

的、互相信任的夥伴關係。我尊重團隊的決定，這代表，今年不會有台灣人站上K2的山頂，

而我可以提早回家。

突然一陣輕鬆。

此時廣場那裡傳來一行人的腳步聲，德田和高大哥都打包好了，今天會由丹迪雪巴帶他們出

山。我和高大哥抱別，不知道未來還會不會再見面，他的元氣和精神全都恢復了，整個人又神采

奕奕。

「很高興認識你！小陳。」

我請他一路保重，「我也很榮幸認識您，高大哥。」

消息靈通的赫伯大概嗅到了什麼，叼著小黃瓜進到我們的帳篷，他頭戴一頂螢光綠的毛帽，上頭繡著「FUCK IT」。我把應援團留下來的小魚乾遞給他，他皺眉猛搖著頭，嫌小魚乾的味道很噁心。我們還沒嫌你的醃黃瓜呢！眾人大笑起來。

遠征這一路上，赫伯一直是我們同陣線的戰友，元植和阿果會親暱地喊他「老爹！」三人有一種革命情感。當他得知這兩個新認的兒子所做的決定，突然收起那張總是笑著的臉，整個人變得好正經，赫伯嘆了口氣，幽幽地說：「Wise decision, strong decision.」

他懂這個決定有多艱難，當所有人都希望你前進的時候，回頭其實更需要勇氣。

寧靜的午後，阿果寫著最後幾篇攀登日誌，元植敲著手機螢幕，準備向社群發出一篇撤退文。達瓦也聽到風聲了，帶著寧斯進來遊說。寧斯穿著一條小短褲，把太陽眼鏡架在頭上，壯得像一頭牛，但在達瓦旁邊他還是顯得小一號。

達瓦率先發動攻勢，盤點了繼續跟隨的種種理由，寧斯接著又開始他的勵志演講，也不管台下的人表情有多不耐。他倆在我們面前營造出一座現實扭曲力場，前景非常迷人，充滿無窮的吸

引力，卻可能會致命。

空氣僵硬起來，阿果和元植陷入沉思，我知道他們心意已決，不會猶豫。「你們請回吧！」

達瓦和寧斯摸摸鼻子退了出去。

把客人送走，他們好像累了一千年的人，終於可以好好休息。兩人躺在床墊上，像被母親抱著的孩子，安安穩穩地睡著了。羽絨衣、無線電、熱水壺、手套，這些沒有生命卻一路陪我們遠征至此的東西，把兩人圍在中間，好像在保護他們。

最後一次，我在這頂帳篷裡播歌，是花倫樂隊的〈大象〉，我不清楚他們在睡夢中是否也聽見了，這首歌聽起來，像家。

喀嚓！我把那塊台灣石放進雪洞裡。

七月二十二日，待在基地營的最後一個整天，我們把基地帳拆掉了，把生活了快一個月的家裝回它原本的袋子裡。營帳的位置空了出來，中間出現一個冰藍色的雪洞，我們三人站在那片空地上，望向K2，請明馬幫忙拍了一張背影的合照。

下午我到伙房要了桶熱水，去冰河邊的小棚屋洗澡。我蹲在冰磧石上，搓揉著自己都不太認得的身體──曬成黑炭色的皮膚、被太陽灼傷的頸部、凍裂開來的下嘴唇。我就蹲在那，替這個

陌生人擦澡。

冰河旁的谷地已成一座陰森的屠宰場，小棚屋後方的冰原上鋪著一張張獸皮，血漬凍在懸空的冰柱上，像吸血鬼的牙齒。掩埋在薄冰下的牛角和內臟被烏鴉叼了出來，蒼蠅在這種高度已經絕跡，烏鴉沒有其他食腐的同類。

我回帳篷取出一個小袋子，想走到乾淨一點的地方。我走過整座基地營，走過一公里長的撤兵現場，除了我們這一隊，其他遠征軍都已撤營，煤油桶、木箱、塑膠椅和一捆捆地墊東倒西歪被扔在地上，等挑夫再把它們背負出去。

散戲的野台，給人一種淒涼的感覺，雖然沒有觀眾了，有些演員還想加演一場。

冰山持續在上游碎裂，環境中湧動著一股暗沉的低音，我在一塊冰面趴下，耳朵貼緊冰層，聽見冰河底部的融水聲、駝獸的蹄聲，似乎也能聽見當初那些開路者的腳步聲。這些，都是時間的聲音。

我掏出袋裡的東西，把一面旗子和一只手錶放到礫岩上，在旁邊坐下。那是一面黑底紅字的大旗子，上頭印著「濁水溪公社」這五個大字，遠征前一週，我和樂團主唱約在台北街頭，他親手把旗子交付給我。

302

神在的地方

濁水溪公社是我大學畢業製作的主角，命中注定似的，我和班上同學拍了一部他們的樂團紀錄片，是改變我一生的事件。今年樂團在成軍三十年後解散了，我沒有能力把旗子帶到 K 2 山頂，至少能把它放進背包，陪我走過這一段長路，然後到基地營把它拉開，讓它隨風飄颺。

手錶是爺爺過世後爸爸轉交給我的。二〇一八年底一個深夜，爺爺忽然感到身體不適，被看護送到醫院。他高齡九十九了，身體一直都算硬朗，那天用了一輩子的器官似乎同時想要休息，爺爺也感應到了，請醫生放棄治療，讓他回家。

救護車把爺爺和看護載回家裡，他請看護幫他把錶戴上，躺回過去和奶奶同睡的那張床，在黎明時分斷氣了。那天是冬至，一年中黑夜最長的日子，也是我三十九歲的最後一天，隔天就是我四十歲的生日，而我是爺爺最小的孫子。

拿到錶時，指針是暫停的，出征前夕我拿去家裡附近的鐘錶行修理，師傅說，這款 OMEGA 的錶已經是骨董了，只能盡量修修看。他把錶背拆開來，換上新的電池，指針重新開始跳動——

是啊，爺爺還在！

我沿著車水馬龍的大馬路走回家，回到房間把錶戴上，扣下錶帶的那一刻，無法抑制地哭了起來。每當我徬徨著是否該加入遠征隊的時刻，總會想起爺爺豁達的笑臉，如果他還在，一定會

支持我的決定，並期待收到我從遙遠國度寄給他的明信片。

徒步進山時，爺爺的錶一直收納在背包的腰袋，現在，它要陪我回家了！我把手上的登山錶脫下來，調回到台灣的時間，放在爺爺的錶旁邊，這是我和爺爺的共時性，如此明確，他就在這裡。

晚上蘇克拉燒了一桌好菜幫我們餞行，阿果把一疊小費轉交給他，請他發給伙房的人。食物的滋味讓我想念起人間，想念那個冬冷夏熱的頂樓，仲夏夜蚊香的味道，公寓旁的那座小公園，台北的街燈在雨夜裡發出的那種光。

這，好像一場夢啊……我在餐桌旁喃喃地說。

再攻一次的隊員都回山上了，基地營重新陷入安靜。我拆開一包台灣買來的菸，自己用打火機點不燃，走到炊事帳求助。慈祥版賓拉登燃起一根火柴，我的臉湊了過去，深深吸入海拔五千公尺的第一口菸，吸入冷冽的空氣，與各種難以言說的心緒。

月色把 K2 照得明亮，潔白的山體輝映著山稜後方一整條銀河，整座山清朗得像一面鏡子，夜霧一層一層附著其上。就像走進了浴室，一旦伸手把鏡面上的水氣擦乾，就會看見鏡中的自己，一個又黑又瘦，臉上的線條卻更加堅毅的自己。

此生走過的每一步路，帶我來到這裡，這個凍寒又孤寂的鬼地方。但此刻我只想站在這裡，

不是世界上任何一個地方，每一個巧合都是有意義的，而意義需要時間去萃取。這就是我該走的路，

也只有我可以走。

I'm just exactly where I want to be.

13

翻越垭口

Gondogoro Pass

————————— 5625m

遠征第四十天，又是冰河上的一日，循著流冰的方向，我們要向下游返航。

訂好的起床時間是四點半，明馬比其他人都早起，悄悄湊到我的帳門邊，問我有沒有東西要他幫忙背負。我環顧四周，取出營地用的厚底拖鞋和剛打包好的睡袋，這兩樣東西加起來大概快兩公斤。

「早餐，好了，可以去吃。」明馬把帳門掀到一半，彎身把東西給取走。

小達瓦被叫回山上當別人的雪巴了，不會隨我們出山。明馬要帶我們走一條神奇的捷徑，比進山路程少了好幾天的時間，那條路很高、很險，過不過得了得看運氣。對於元植和阿果，遠征最困難的階段已經結束了，對我卻才剛開始。

我在前庭把鞋穿好，回頭再看了一眼這間即將退房的單人寢室。腳下的感覺有點生疏，我上次穿登山靴已是六月底的事情，而今天是七月二十三日，自從那天跟他們從前進基地營歸來，我未曾再穿上它，平時在基地營活動就踩著拖鞋。實際上，我是一個很久沒運動的人。

有時整天都待在基地帳，唯一的「活動」是到冰河邊去上幾次廁所，一天加起來，可能走不到一百公尺。

三人的裝備袋都在廣場上疊好了，等駝獸運送出去。餐桌旁還有捷克人湯瑪士，他也是決定

離開的一員，四個人坐在餐廳帳裡吃著基地營最後的一餐，外頭天色漸亮，達瓦為了送我們也提早起床了，正在石塔旁講著無線電。

拉菲拿了幾個餐袋進來，要給我們當午餐。我把電風扇和只抽了一根的菸送給他，他接過電風扇，說自己不抽菸。我把那包菸塞入他上衣的口袋，「有火，就有光。」我抱住他，謝謝他為我們所做的一切。

清晨五點，剛亮開的天空一朵雲都沒有，山谷裡靜謐無風，大地仍在安眠。我最後一次用這麼近的距離仰望 K2，山的殺氣消失了，或者，它隱藏在這片完美無瑕的假象裡。

達瓦和我們擁抱，拍拍我的肩膀。從今以後，我們就是共享過一段山居歲月的臉書朋友了，我會在他的動態中看見他開著好車帶妻兒去郊遊，到加德滿都最好的飯店喝下午茶，而攀登季一到，他又化身成那個神通廣大的領隊達瓦，率領另一梯次的人走入群山，進行下一次探險。

我多了個雪巴人朋友，但之於達瓦，我大概只是個和他玩過幾場牌，終究會被淡忘的客戶。

「祝其他隊員順利登頂！」

「也祝你們一路平安！」達瓦向我用力握了握手，再用大拇指比了個讚。

蘇克拉帶著伙房的人站在炊事帳前，列隊送別我們，隊伍中有拉菲、慈祥版賓拉登和幾個

我喊不出名字的伙夫。

離開的人和留下的人站成兩條線，像公路的雙向道，會車時一一擊掌、擁抱、道別。路還長得很，現在不是感性的時候，明馬在前方揮手要我們趕緊跟上了！我的心情都還沒收拾好，雙腳已經開始邁步。

K2基地營，它收留過的人與發生過的事，一片片夢境般的時光⋯⋯漸漸被我拋到了身後。

離山者自然會走在一起，彼此有個照應，明馬身前有個巴基斯坦挑夫，腳步又沉又穩，速度絲毫不亞於走起路來像頭豹的湯瑪士。台灣隊重回進山時的隊形，元植和阿果把我夾在中間。我快一個月沒認真走路了，得喚醒會走路的那個身體，讓它帶我重新去感覺地面和腳底的關係，重新學習如何當一個孩子。

五點三十分，我們經過應援團的營地，一堆石板錯落在雪跡旁，現場有埋鍋造飯的痕跡，但人與獸的氣味皆已消散。三天前他們拆帳回程了，據說要走相同的捷徑。

應援團的到來大大鼓舞了我們，眾人相約回台北要去海產攤聚餐，配著香噴噴的熱炒乾掉幾瓶台灣啤酒。但我發覺，此刻不宜去想那些「將來」的事，不宜幻想已回到家裡洗完澡了神清氣爽要去赴約，現在分心想那些事太危險了——出山的路比入山時更不好走。

連月的烈日把冰河照成了惡地，晃眼一個夏天，地貌徹底改變了，盤踞著巴托羅的蠍子敵不

過酷熱，趁人不注意時脫了一層皮。河道上冰雪退了大半，滿目瘡痍的地表盡是黑色冰磧堆聚起的路障，一座座冰丘和香菇石在荒野中拔起，擋住了去路。

與記憶中完全不同的地景，讓喀喇崑崙變成一條跨越兩個次元的山脈，其中一個時空是此時的我們，避開岩石露頭和各種崩積物，踏著險要的小路在冰丘的縫隙間上上下下，彷彿衝著一道浪。

月的我們，鑽過冰瀑的髮絲，按疊石的方位持續向上游走；另一個時空是上個

這道冰封的巨浪把人高高拋起又丟下，前一波它流向地勢的深淵，下一波又蔓延到冰壁的頂部。而這片凍洋的分水嶺，就是協和廣場。

最後一段陡上得翻過一條狹窄的冰脊，路跡又濕又滑，騾子在冰道上打滑，騾夫厲聲斥喝，要牠們再加把勁！阿果一見這種路況就知道我腿力不足以應付，先在下面推我，再由明馬和元植一同把我拉上去。翻上高處，眼前赫然重現會把人吞噬的空寂感，一圈冰峰圍住了廣場，像水晶宮殿的立柱。

廣場中央的厚冰上，正站了個人影向我們招著手，定眼一看，是胡桑！

他得知台灣隊今日會通過協和廣場，先到這裡等我們會合，要和明馬一起帶我們走那條捷徑；循著那條山路，徒步者會翻越貢多戈羅埡口（Gondogoro Pass），是巨峰之間的一塊鞍部，

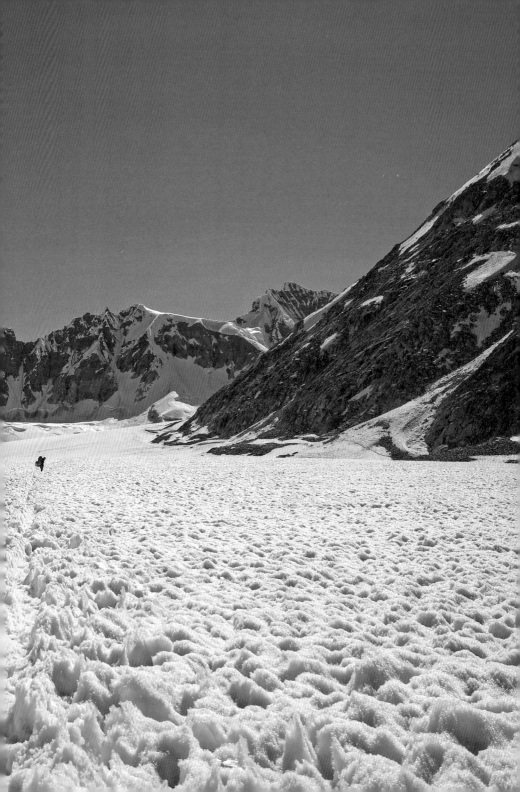

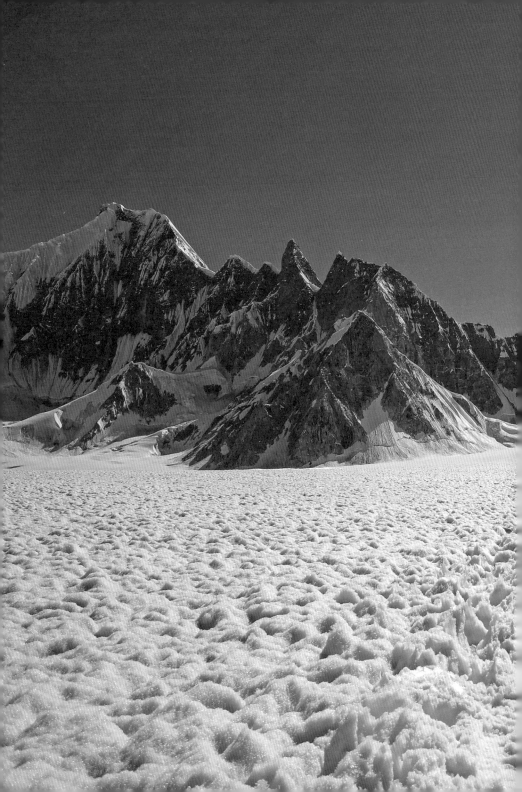

海拔高達五六二五公尺。

從阿斯科里到 K2 山腳，我們用了九天，若捨棄原路選擇翻越埡口，最快兩日就能重返文明。胡桑用拐杖指著山裡的路，和明馬討論接下來的走向，兩人說著一種玄妙的語言，是巴基斯坦人和雪巴人可以互相溝通的烏爾都語。我們則和湯瑪士坐在一道淺層冰隙邊，打開了餐袋。

久違的冰河野餐，好像回到一個月前健行的日子。三名攀登者不約而同望向逐漸縮小的 K2，他們共患難的隊友正在山上做最後一次拚搏。廣場邊的一座冰湖反射著 K2 的倒影和蔚藍的天空，不知是不是巧合，今日竟是遠征以來天氣最好的日子。

天黑前，我們得趕到海拔四九六五公尺的阿里營地（Ali），而協和廣場海拔四五七五公尺，今天的高度升降像一個開口很淺，但底部很深的 U 字型。

接下來全是上坡了，離開廣場再也不算「來時路」，是從未涉足過的全新地域。眾人從蠍子頸部走向右側的大螯，拐入通往迦舒布魯姆一號峰的冰河支線，再向南轉進另一個冰河匯流口。

河道被日光照得晶亮，表層的冰融化為潺潺流水，在腳邊形成溝壑縱橫的水道。光線射入裂河道的深處，不同的光頻把冰面切割成一排亮度不同的鑽石，愈往裡走地表愈空曠，銀冰在我的鞋底裂開，裂成大大小小的冰磚。

老練的嚮導知道如何在這種地方找路，明馬在鬆軟的雪原上踩雪，擔任開路先鋒，腳程飛快的湯瑪士一溜煙就不見人影，而胡桑得先去營地準備，緊追在湯瑪士身後三兩下也飛走了。我在五千公尺的高度生活了一個月，身體適應了，體能卻退化了，我把電腦交給阿果，背包幾乎清空，依然走得步履蹣跚。

抵達營地前得橫越一片巨大的雪原，雪又深又黏，一腳插進去底下全是溢滿碎冰的水窪，瞬間鞋襪全濕並一路濕到小腿。跋涉者一旦停止移動，就會陷入冰涼的沼澤，跨步向前，又會踩入一個個氾濫成災的雪洞。

如此狡猾的路，挑夫卻像有輕功一樣，步態輕盈地在水上行走。他們維持正常的步速，腳卻不會掉到水面下，就這樣左點右點在融冰上跳著踢踏舞。阿果和元植順著挑夫的步跡先趕赴營地了，日落前，整片雪原只剩明馬和我。

他一直回頭看我，向我打著手勢，我的空間感在只有冰雪岩的黑白世界裡像一艘即將擱淺的船被徹底流放了。走到最後，雪溫柔地擁抱了我。

阿里營地位在冰河旁的一塊岬角上，帳篷與天幕凌亂地搭在石壁底下，挑夫三三兩兩在此整補、休息，宛如冰谷裡的一座露天客棧。我比他們晚半個多小時才到營地入口，太陽就快下山，

明馬在淡灰色的岩面上整出一塊地，把我的登山靴拿去夕陽下曬，希望多少能乾一點。

胡桑端來熱茶，要我們安頓好了就去屋裡用晚餐，那是一間石頭和灰泥砌起的小石屋，入口低窄，來客得彎腰才能鑽進去。幾塊舊帆布遮住牆壁上的通風口，駝獸的體味和燒煮的油煙味斷斷續續從牆外傳了進來，屋裡有幾絲暖意，食物卻很清寒，只有飯、餅、豆豆醬，一片肉都沒有。偏偏今天走了十個半小時，真想吃點肉來補充能量。替代方案是消炎止痛藥和肌肉鬆弛劑，這是別無選擇的做法。

大夥才八點就鑽進睡袋裡，我和元植一頂，他幫我把濕答答的鞋子拿進帳篷，避免結冰。我換上最後一雙乾襪子，把鬧鐘調到午夜十二點，晚餐時胡桑正色地說，埡口必須半夜走，夜晚的雪況比較穩定，一旦照到太陽，雪層就有崩落的可能。

沒有恐懼，就沒有勇氣。我戴上爺爺的錶，今晚夢沒有來。

感覺似乎才剛睡著，就被外頭的吵聲給弄醒了，其他隊伍更早被叫了起來，匆匆忙忙準備趕著出發。閃爍的頭燈從四面八方射了進來，我們好像置身在被警察包圍的現場——放下手裡的槍，出來投降！如果有人在帳外這樣喊，我會雙手舉高乖乖地走出去。

全身痠痛得都不像自己的身體了，想再吞一顆止痛藥，水壺卻在前庭結冰。胡桑探頭進來，要我們趕快整裝完畢，跟上夜行的隊伍。我沒看他的表情這麼嚴蕭過，與時間賽跑的壓力，讓一向溫和的胡桑也變成紀律嚴明的領隊，得在大半夜帶著部下去作戰。

有水喝嗎？能吃口食物嗎？我問都不敢問，一把鞋帶綁緊，便起身開始繼續走路，悶著頭走回那片該死的雪原。

台灣隊準時在十二點出發，已經算晚了，其他隊伍全都走光，營地變回一座蕭瑟的城。挑夫的背架在寒夜裡乒乓作響，前一秒感覺還在身後十公尺處，頃刻間又大步超過了我們——更精確地說，超過了我。

湯瑪士沒走幾步路又飛走了，胡桑得去埡口那裡探路，腳掌輕輕點著雪也在黑暗中消失，另外三人就慢慢陪著我走，我踏著明馬踩出的步階，一路愈走愈高，暗銀色的雪景在身旁捲動，我彷彿坐在一艘航向外太空的飛船裡，船上有三個駕駛，只有一名乘客。

昨夜只睡了三個多小時，醒來後什麼東西都沒有吃，飢餓與睡眠不足讓我走得搖搖晃晃，腳下的雪原成了一顆奇異星體的表面，它終年照不到光，冰層裡鎖著霜寒的凍氣，無止境的雪洞像一萬隻白色章魚的嘴巴，拚了命要把我吸到地底。

一個人走，肯定會凍死在這裡，阿果不斷在身後跟我說著話，要我別睡著，他的聲音和呼嘯的風聲構成大地上唯一的聲景。流出的汗在夾克內緣結霜了，我冷到必須穿上羽絨衣，四個人就這樣披星戴月地走著，直到我眼前一黑。

操！頭燈沒電了。

那顆 Black Diamond 的頭燈是我登山買的第一顆頭燈，陪我征戰了五年，續航力愈降愈低，竟然就在這種節骨眼上沒電。朦朧的視線外天地難分，四人停下腳步，圍在一起，明馬卸下和他一樣高的大背包，伸長了手在裡頭東撈西撈，撈出一組新的電池幫我換上。

重新亮起的頭燈在身前射出一道三公尺長的光錐，世界只剩下我，和腳下的這條路。

離開營地後我一直不敢去看周遭的景象，就怕被那種暗黑巨大的空曠感給壓垮。來到雪原的盡頭，地勢明顯上升了，我順勢把頭抬起，前方那片遼闊的雪坡上，夜行者的頭燈連成一條光之河，光線像金色的液體往山上流去，這座壯觀的高牆，被一個個要翻過它的人照亮成一片閃耀的

光海。

一個人像一顆星星，在山壁上緩緩地向上飄，再向上飄。綿延到山背的那條星軌，就是翻越埡口的路，一條光的公路。

我從沒見過這樣的景象，也從沒在這麼高的地方跨步上攀。凌晨四點，我們翻上埡口的最高點，我的眼眶旁結了一層晶，是激動的淚水，也是解脫的淚水。

天空漸漸泛出一抹橘紅色，這塊海拔五六二五公尺的鞍部，是世界上視野最佳的觀景台，整條喀喇崑崙山脈清清楚楚地浮現在天邊，每一座都是顯赫壯絕的大山——K2、布羅德峰、迦舒布魯姆四號峰、三號峰、二號峰與一號峰，由左至右盡收眼底。

群山閃閃發光的輪廓，成為高掛在地球邊緣的一幅全景圖。阿果和元植站在我身側，呼出的熱氣讓我感受到同伴的體溫，三人把頭燈一同指向 K 2，隊友正在那裡奮戰著。我們最後一次並肩瞭望它，向我們的生命之山道別。

元植拿出手機，在破曉時分放起張雨生的〈我期待〉：

我期待　有一天我會回來

回到我最初的愛

Say goodbye say goodbye

前前後後　迂迂迴迴地試探

Say goodbye say goodbye

昂首闊步　不留一絲遺憾

認識他以來，我第一次在他眼中看見淚光。

坉口是個強勁的風口，而高海拔的氣流像一把冰刃，冷不防揮來足以讓人失溫，在這裡待久了其實相當危險。明馬要我們莫再逗留，轉身指出向下的路，四點二十分，台灣隊正式通過坉口頂端，開始向下走。

我以為自己解脫了，其實並沒有，下坡比上坡更加艱苦，像一場不會結束的噩夢。更長更陡的雪坡傾斜近五十度，固定繩從頂端一路架到底部，繩長數百公尺，我緊緊抓著，身後不斷有落

冰和石塊砸落下來，有些是因黎明漸高的溫度而脫落，有些則是被其他步行者踹了下來。

好多人都停下來綁上冰爪了，甚至用吊帶自我確保，我卻將冰爪擱在裝備袋裡，被駝獸從另一條路載出山。我的登山靴沾滿冰屑，我把它踩進一層一層的雪階，再狠狠地拔出來，換另一隻腳踩向下面那一階，任憑身體也跟著向下陷。

懾人的坡度考驗著平衡感，一覽無遺的斜壁更給人盡頭似乎就在眼前的錯覺。看得到，卻走不到，比欺騙自己終點就在那座山的背面更讓人氣餒，我這輩子是不會再來這裡了……

晨光中我癱坐在一堆冰磚旁，低頭望著繼續下切的深谷；還有一大段下坡得走，我的雙腿卻已沒力，身體來到崩解的邊緣，全身上下都感到極度痛苦。

雲離我很近，氧氣吸起來很稀薄，我深深把一口氣吸到肺裡，忽然感覺到，此時此刻我活著！

我在這裡扎扎實實地活著，過去的我、現在的我和未來的我同時來到當前的位置，時間是共存的，它流動在爺爺的錶上，匯聚在我曾經和將來的記憶中。

喜悅與痛苦都沒有這麼真實過，我體會到某種近乎永恆的秩序，某個接近無限的此刻。我和自然是一體的啊！它連接了我和過去每一段生命時刻，每一個存在過的當下，構成現在這個完整的我。

天色逐漸明亮起來，一望無際的山谷中相連著一整排尖峰，一尊一尊像神一樣，凝視著雪白的谷地。不是我通過了這裡，而是祂們讓我通過了，讓我看見宇宙中最不可思議的景象，讓人感到謙遜，覺得自己渺小。

我就坐在那片雪坡上，看著遠方的地平線，無限遠的天邊燃起一道火紅的霞光，群峰在天光裡一座接著一座甦醒過來。世間當然有神，自然是神，時間是神。

腿力耗盡的結果，最後的陡下坡我只能坐下來用滑的，我扶著冰栓，屁股一階一階慢慢地向下滑，力道不能太重也不能太輕，太用力可能一不小心就滾到山底，太輕會被雪的阻力攔住，下半身卡在那動彈不得。

剛才那種神性的經驗就僅只一刻，人間的現實很快又迎面而來——天與地，頭上與腳下。神不會幫你把路給走完，也不會派天使把你接到山腳，再苦的路，還是得自己走。

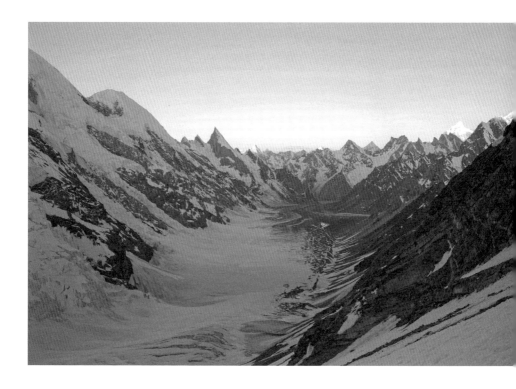

翻越埡口

下到底部時元植已經等了我一小時，他持續做著伸展，保持軀幹的暖度。我的腿都癱軟掉了，整個人「噼啪」一聲倒在一塊岩石上，明馬急忙過來探看我的狀況，幫我擦掉一坨凍在嘴唇上的鼻涕，再拿一罐水直接灌給我喝。

啊！是水的滋味，我的水袋早就結冰了，起床後到現在一口水都沒有喝。我狼吞虎嚥把整罐水喝完，身體卻開始發抖，明馬要我先別脫羽絨衣，待會兒走到熱了再脫。時間是早上七點半，我叫出手機裡的航跡圖，瞬間心都涼了……

今天的路程，連一半都沒走到。

我們沿著貢多戈羅冰河向西南方續行，明馬像斥候在岸邊探路，途中行經一座凍結的湖泊，湖面像一層透明的糖果紙，冰箔下方透出淡綠的色彩，湖心有類似藻類的生命跡象。翻過埡口，氧氣濃度明顯提高了，溫度漸漸上升，腳邊的冰塊混雜著雪磚，土石愈來愈多。

九點半，庫茲邦營地（Kuispang）浮顯在河的右岸，對台灣隊它只是中繼營地，對大多數隊伍它已是今日的紮營點。冰河的支流在此融化為曲流，把河谷沖積成一塊柔美的平原，此地海拔四六九五公尺，我們從埡口之頂已經下了將近一千公尺。

胡桑天亮前就到了，食物早已打點妥當，玉米、餅乾、水果和芬達汽水擺在木桌上。我超過

324

神在的地方

半天沒進食了，難民似的啃著盤裡的東西，胡桑說，等等他跟我們一塊走，然後，他頓了一下，似乎在想這件事該怎麼說比較好。

「寧斯的架繩隊，今晨已架過瓶頸，離山頂只剩兩百公尺。」

休息了半個鐘頭，眾人繼續上路，河谷左岸有一座銳利的角峰，峰頂又尖又直像一把長矛指著天空，面河的山壁平整無瑕，像被機器削過似的，正是有名的萊拉峰（Laila Peak）。

萊拉峰高度六千公尺出頭，在喀喇崑崙並不算高，奇特挺拔的造型卻被巴基斯坦人視為神聖的山，而對離山者，它是一根龐大的引路標，在埡口最高點就能遠遠望見它，再一步步走向它。

一旦繞過萊拉峰，路跡便從右岸橫渡到左岸，最終在冰河的嘴巴轉上了一條山徑。

「冰河，走完了。」明馬拍拍我的背。

他在亂石中找到一塊平地，要我們再補充一些口糧。元植把背過埡口的可樂扭開，大夥傳著寶特瓶輪流喝光，這時對岸的山麓上，有一場中型雪崩正「轟轟轟」地沖下來，在河道上炸出一朵冰晶雲。

我們都知道自己已經安全了，每個人都面不改色，盤旋在眾人心中的，是剛剛在營地聽到的那個消息。

擦乾嘴巴重新動身，五人沿冰河的左岸緩緩下行，這裡已過消融帶，流冰化成了水，把河岸沖刷成隆起的高地，我們好像走在雷龍的背脊上，路跡寬大、安穩，牠正低頭吃著青草，享受泥土的芬芳。

久違的青青草地，久違的土壤氣息，吸進肺裡的氧氣變濃了。五顏六色的花朵綻放在山徑兩旁，有流水的地方就有綠地，有水草的地方就有放牧的牛羊，荒蕪的深山不再只有我們，有動物，有草花，有形形色色讓人驚奇的生機。

我的感官不太習慣這個曾習以為常的世界，純氧的味道、泥土路的觸感、花花綠綠的顏色，就像看了一個多月的黑白電視，畫面突然變成彩色的，原來這是世界原本的樣子啊！那我昨天離開的那個呢？它又是什麼？

路況雖然好得多了，仍有幾段崩塌地得渡過，途中還遇到一條暴漲的河，我遲遲不敢伸出腳去踩明馬扔下的石塊，已到對岸的胡桑像腳底長了吸盤，穩穩地渡回來，用身體擋住水流，一步一步把我牽過去。

水都喝光了，元植蹲在河邊用濾水器濾水，再分給大家喝。長時間缺水和累積的疲勞加劇了步行時的挫敗感，背包像沙包愈背愈重，我大腿抽痛，小腿不聽使喚，小小的地形都成了難關。

Gondogoro Pass

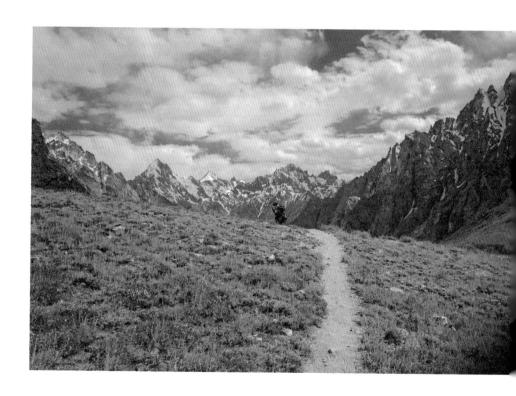

翻越埡口

我要自己重新振作起來，去發掘身體深處一些從前並不知道它在那裡的東西，我告訴自己，一定走得到！天黑前一定得走到。

當人想完成一件事情以前，必須先「相信」自己會完成它，我突然明白我離開的是什麼了⋯⋯一個教會我要相信自己的世界。

晚上六點二十五分，阿果陪我走到河谷的終點，海拔三四三四公尺的塞丘營地（Saicho）。

今天共走了十八個小時，加上昨日的路程，過去一天半裡我走了將近三十小時的路。

我們在向晚的微光中走入營地，各營區駐紮著不同隊伍的人，綠樹下炊煙裊裊，食客們捧著餐具，享用剛煮好的晚餐。我擠出最後一絲力氣，四處搜索我們的營帳，就在一塊台階旁，掃到幾個熟悉的人影，說著我異常熟悉的語言。

是應援團，我們追上他們了！

14

3050m

遠來的訪客

Hussain's Village

塞丘營地位在貢多戈羅冰河的末端，是一塊平坦的三角洲，入口立了一座告示牌，刻上幾條

生活公約：

● 請勿丟棄垃圾與衛生紙
● 請勿用野生植物生火
● 請勿塗鴉
● 請在指定區域內紮營

木牌一隅刻著 KNP 三個字母，是喀喇崑崙國家公園（Karakoram National Park）的縮寫，既然屬國家公園，意味這裡有人管理，也意味這裡離「外頭的世界」不遠了。

有些健行客會從胡榭村（Hushe）的方向走進來，由此去探看萊拉峰，或反方向翻上埡口，站在那裡眺望壯絕的山景。正向或反向，在地理位置上是相對的概念，兩路人在山徑錯身，一方的正向即另一方的反向，而步程快慢同樣是相對的，但它有一種更客觀的標準，所謂的平均速度。

從 K2 基地營到塞丘營地，四天是標準行程，應援團就照這個速度來走，我們卻只用兩天就把路給趕完，加上應援團決定在此多休一日，晚三天撤離基地營的我們才會在此巧遇他們——

不，簡直可說是奇遇了！

七月二十四日，就在天快黑的時候，兩夥人抱在一起又叫又跳，都驚喜得不得了。

——辛苦了，先往我們的營地走！

——很累了吧？想不想喝點什麼？

——啥！你就跟他們只走了兩天？

原來的應援對象已被帶到用餐區，阿果和元植喝著剛泡好的烏龍，臉不紅氣不喘地跟他們敘著舊。我雙腿一軟，跪倒在草坪上，出山前最後的夜晚，應援的對象變成了我。應援團把我扶到餐桌旁，要我坐下，什麼事都別做。

我虛弱地說：「拖鞋……在明馬那……」他們立刻幫我把拖鞋拿過來。我說：「水……有沒有水？」他們不只端來了水，還用粉泡了一大壺寶礦力。我問：「那是什麼味道？」為了招待意外到來的我們，應援團把剩下的泡麵全煮掉了，還請廚師又殺了一隻羊，再煮一頓全羊料理。

曾經，我以為人的意志力是無敵的，也習慣了單打獨鬥的工作方式，總覺得在能掌控的範圍內，我無所不能，可以決定何時要休息，何時想前進，什麼時候同意，什麼時候拒絕；可以決定自己最終想去哪裡以及抵達那裡的方式，甚至是時間。

直到今日，我明白了，身體才是最終的防線，而且有夥伴真好！

我脫下登山靴，喝著應援團舀來的羊肉米粉湯，脫水的身體慢慢補充著水分和營養，被擊垮的精神也跟著慢慢復原。某些時刻，你會明確意識到深藏在體內的動物性，譬如在山裡苦行了一日，享用到一頓飯的當下，食物是何其療癒，何其能透過口舌去滋潤靈魂。這是為何長天數縱走的伙食馬虎不得。

明馬和胡桑也被邀請到桌邊，共享豐盛的一餐。他倆坐在我對面，和這桌島國子民吃著團圓飯，台灣，他們大概不會有機會拜訪的那座亞熱帶小島，藉由我們的訴說，他們也略知一二了，回鄉後會跟朋友說，台灣擁有很多山，擁有熱情的人們，擁有勇敢的探險家。

明馬這麼照顧我，是雪巴人的天性中有對他者的關懷；胡桑一路關心我，是阿果和元植真心把他當兄弟，自然，我也成了胡桑的兄弟。

我舉起茶杯敬他們兩位，感謝他們陪我走完這條不容易的路。胡桑慎重地把阿果和元植找到身邊，用簡單的英文對我們說，明天搭吉普車返回斯卡杜的途中，會經過他的村子馬丘魯（Machulo），務必要留下來吃頓午飯。阿果把村名記在他的手機裡，向胡桑保證，我們一定會到。

營地旁有一整排綠樹，開著粉紅色的小花，枝椏在月光的照射下從石牆邊映出一道長影，幾隻晚睡的馬兒在小河邊漫步，山坳湧出珍珠色的流光，讓營地沐浴在一種半透明的光線裡。這片

祥和的夜景中，我們不太願意聽見的消息終究在營區裡傳開，今天上午，寧斯和他的架繩隊登頂

K2了。

那個不可能的任務，真的被他拚到了。眾人相對無語。

寂靜的夏夜，深山沒有光害的干擾，群星在天空閃動著。我們把晚餐吃成了宵夜，直到營地熄燈，元植陪我走回帳篷。我的腳底板麻木得幾乎感受不到拖鞋的存在，他拉開帳門，把我扶進去，再把兩人的背包、傘和登山杖整齊地放在外頭，他就是一個這麼體貼的人。

我躺在暗紅色的睡袋裡，很快就聽見他睡著的鼻息。上次睡覺感覺是好久以前的事情了，我回想這難忘的一天，永遠的一天，想著晚餐的那碗米粉，想著寧斯凱旋歸來後達瓦在基地營幫他套上花圈的畫面。

我想著各種如果，想著家。

昨天的三十公里路程，就在睡眠中被消解，我一夜好眠。翻出帳篷的第一步踩在地上，腳底又能感覺到土地的觸感，再跨出一小步，小腿和大腿確實有連接在一起，執行著走路的工作。我揮揮雙臂，感受手臂的重量；把脖子轉了一圈，確認頭部安放在頸座上，我像個重新投胎的人。

應援團已用完早餐，把桌上的肉鬆和麵筋留給我們，並相約今晚在斯卡杜碰面，他們也住那家協和廣場客棧。七個人一一向我們揮手，從營地的另一頭列隊出發，好像一支要去上早課的路隊，胡桑則在夜裡悄悄返鄉了。

晨曦映照著扇狀的河谷，三個人難得悠閒地吃著早點，欣賞周圍的景色。遠征開始後，我不曾如此從容地看著這些山，深褐色的駝峰在谷地中隆起，峰頂的殘雪輝映著天上的白雲。微風吹來，野花輕輕搖曳，山的波浪也在風裡擺盪著，唯有當群山成為風景，不再是威脅時，入山者才能放心去欣賞它，以不同的心境。

對留下來的攀登者，山依舊是個威脅，架繩隊昨天把攻頂的路給架好了，K2那座舞台，今天換他們登場。

離山的小隊最後只剩我們三人、明馬和湯瑪士，清晨六點，眾人背包上肩，帶著複雜的情緒走出營地。從此一路好行，再也沒有冰河路了，沒有困難的地形或任何會讓人感到危險的時刻，

柔美的山影在眼前開展，世界像一塊繽紛的調色盤——湛藍的天、檸檬色的野草、紫色的鮮花、溪流吐出的白色泡沫。

我的肌肉在鬆緊之間找到了平衡，心情也漸漸舒坦了。元植仍走在我身後，他們的臉上沒有惋惜，沒有此時應該留在山上拚搏的感慨，他們與自己的決定和平共處。對我來說更珍貴的是，他們依然在這裡與我同行。

九點不到就到達胡榭村，此村海拔三〇五〇公尺，是我們很熟悉的台灣百岳高度了，上次呼吸到這個海拔的空氣，得回溯到一個多月前的阿斯科里。

入村前得橫渡一條急湧的護城河，水很深，阿果拉了我一把！過河後我們彷彿忽然到了天堂，奇花在腳邊綻放，芳草像一球一球綠色的精靈，婦人頂著草籃，在田邊採收櫻桃和香蕉；容貌秀麗的小女孩從田埂間跑出來，隱隱帶著我們向村裡走，一溜煙又消失在田野間，留下鈴鐺般的笑聲。

三人像走入天堂之門的遊客，腳下的路都灑上了金粉，而這條漫漫長路，結束在村子裡最華美的清真寺旁，準備載我們的吉普車已經等在停車場上。阿拉的見證下，我深深擁抱他們，什麼都不用再多說了，我們已經聽過彼此一生的故事。

國家公園的管理處搭在停車場邊，離山者得去裡頭填寫離園資料。管理處掛滿了喀喇崑崙群山的照片，執勤人員把表格夾在一塊墊板上，交到我們手中，叮囑入園日期、離園日期、姓名、國籍和護照號碼都要確實填寫。

他走到冰箱旁取出幾瓶汽水，「來！請你們喝。」我問他廁所在哪，他指指後面的小房間，我走過去推開廁所的門，一個潔白乾淨的馬桶在裡面迎接我，我像第一次看見馬桶，幾乎想蹲下來研究它，摸摸它。

啊！文明。

司機是個友善的中年漢子，身穿麻色長衫，留著小鬍子，他俐落地翻上車頂，把我們的背包綁上鐵架，再用塑膠布蓋住。湯瑪士坐司機左邊，我和元植坐在他們後面，阿果和明馬則坐車尾，管理處的人都出來送我們上路，司機發動引擎，在晴朗的天氣中緩緩駛出了胡榭村。

暑假還沒過完，孩子們不用上學，赤著腳跟車尾巴跑，一邊對我們招手，發出歡騰的喊聲。包頭巾的農婦背著竹簍，盛滿青綠的作物，站在田間瞇眼望著我們；老人顧著無人光顧的水果攤，嘴裡唸唸有詞，有隻公雞從菜園衝了出來，司機淡定地鬆開離合器，車身往左一滑，繞開了那隻雞。

司機曾是高地協作，也是有功夫的人，站上過 K 2 的山頂，如今退役了，幫登山隊開車。

阿果向他報胡桑的村名，司機說，那一村是離開喀喇崑崙的必經之地，而胡桑是他的老朋友。

路況比阿斯科里的路好多了，有些路段還鋪上柏油，偶爾有車輛迎面駛來，山青擠在來車的車頂揮舞著巴基斯坦的國旗，沿路搖旗吶喊。陪伴了我們一個夏天的冰河在中海拔融化成大河，河岸是肥沃的農田與綠地，光影投射在農夫臉上，他們在太陽底下發光。這些景象，只有我看見了，元植一上車就開始熟睡，平穩的車速把其他人也搖入夢鄉，全車只剩我和司機還醒著。

離家四十多天，感覺像過了好幾年，我把鞋襪脫掉，查看兩隻發脹的腳掌還有瘀青的趾甲，然後打開了車窗。

風舒服地吹在我的臉頰，我閉上眼睛，吸入濃郁的空氣，用鼻心品嚐空氣裡的各種層次——清新的草香、夏日的水蒸氣、被太陽曬過的泥土氣息、輪胎下揚起的柏油味。順著那些味道，我還能聞到食物的香氣、母親年輕時身上的香水、童年那口魚塭的腥味。

這些，全是讓我懷念的生活的氣味，屬於人間的味道。

我看著身旁熟睡中的男子，他們雖然都睡著了，有稜有角的身體仍飽含著一種張力，我覺得自己是屬於這一輛車的。

窗外是我看過最寬的河谷和最大的天空，小小的農村與壯闊的大河交織出歸鄉者的心靈風景，我感到一股強大的生命力，心情和天一樣開闊，與山一樣包容。

我是一個頂天立地的男人了！沒有任何事會改變這個事實，我在山裡重生。

馬丘魯村位在一片青翠的平原上，吉普車先開過一座吊橋，司機按了幾聲喇叭跟這座村打招呼，好像在說：「我們來囉！」孩童一湧而出敲打著車門，夾道歡呼，蹲在溪邊洗衣的婦女也放下手邊的事，起身探望來客。我們的來訪是一件盛事，大家都知道車裡坐著胡桑的客人。

眼前是一座典型的巴基斯坦農莊，有學校、文具店、小商號和地方的警察局，幾輛警用摩托車停在水泥牆邊，牆上用紅漆寫了一句標語：Police is your friend.

因為更靠近山外，它的基礎建設比胡榭村完善些，電纜從村裡最高的清真寺旁向四周的建築延伸，緩丘上錯落著幾座工地，工人正敲敲打打，用石頭和灰泥砌新的房屋。見到我們的陣仗，他們擱下手裡的工事，露出好奇的眼光。

瞬間便有摩托車在前方幫忙開道，小孩繼續追著車身跑，直到一個轉彎處，胡桑扠著腰等在那裡，看到我們顯得好開心。他要司機隨意把車停在路旁，帶我們走上一棟雅房的二樓，「這是我姊夫家，你們請當自己家。」

遠來的訪客

用餐的廳室大概是這座村可以呈現出最好的樣子了，漂亮的地毯、乾淨的坐墊、體面的窗簾對著外面的街道，窗檯上佈置著小盆花器，插著半真半假的花。胡桑的外甥幫忙把餐食一道一道端進來，他是個洋派青年，穿著一件 U.S. Air Force 的 T恤，手拿智慧型手機，屁股還沒坐熱就想成為我們網路上的朋友。

午餐有炸雞、薯條、水煮蛋、餅乾和好幾種桃子，喝茶的玻璃杯放在一只銀盤上，糖和茶包用另一個木盒裝著。胡桑似乎忘記這裡不是高山了，半跪在地毯上幫我們倒著熱水，「請起，請起，一起用餐吧！」我們要他別再麻煩了。

他一口東西都沒吃，像盡責的導覽員開始介紹他的村：馬丘魯有八十幾戶人家，全村務農，栽種的作物自給自足，平時很少會有訪客。語畢，胡桑陷入若有所思的沉默裡，他深邃的眼眸，正重映著山裡的事情。

湯瑪士將跟我們回到伊斯蘭瑪巴德，再搭機返回捷克。明馬會搭兩天的夜車，途中在印度住宿一晚，於季風來臨前回到尼泊爾。他會把兩千美元的攻頂獎金在身上藏好，那筆錢將確保他一家老小在下個攀登季開始前衣食無缺；明馬也會一直記得那兩個沒有攻頂，也堅持要把獎金給他的年輕人。

那兩個善良的人，單純的人。

元植曬得跟焦炭一樣，依舊把身前的食物吃得津津有味；阿果坐在我對面微笑著，也沒什麼特別的原因，他對我眨眨眼，露出一排雪白的牙齒。平凡、快樂，這些比登頂更重要的事。

正午的日光下，我們到陽台的水龍頭沖腳，沁涼的水流過皮膚，很快在暑氣裡蒸發。胡桑送我們到車邊，上車前我們像擁抱家人，一一抱住了他，離鄉者終於要返鄉了，車子開動的時候，整座村子都追了出來。

15

Become A Mountain

永遠的山

0m

我們在八月的第一天回到台灣，飛機誤點了九十分鐘，讓來接機的人多等了一下。

我穿回出發那天的 K2 We2 紀念衣，推著兩個大裝備袋，跟在他們後面走出海關。沒有花圈，沒有歡呼的人潮，眼前都是熟悉的面孔，有詹哥、募資團隊的工作夥伴、元植和阿果的一些老朋友。

媽媽第一個從人群間跳了出來，擁抱他們兩個，感謝他們把我平安帶回來了。她拿了一個提袋給我，裡面裝了三個從台南買上來的碗粿，要我們趁熱吃。我問她要不要一起參加接風宴，她說別人也有話想跟我們聊，就不去湊熱鬧了。晚餐時，媽媽自己從機場搭高鐵回家。

兩家媒體派記者來訪問：「能否說明一下撤退的原因？」「只差一點，會覺得很可惜嗎？」

「明年你們還會再去嗎？」

大概是這類的問題。

幾輛車把我們載到漁港旁吃海產，終於喝到想念的台灣啤酒，而熱炒不過就是熱炒，嚐起來更有滋味的是人情。我搭詹哥的車回到台北的公寓，悶熱的頂樓，時間仍停留在六月十四日，我一連撕了五十張日曆，捲成紙團丟到垃圾桶裡。

房東有記得上來澆水，陽台上的植物都還活著。他把各種帳單黏在我的門上，其中夾了一張

我從伊斯蘭瑪巴德寄給自己的明信片，圖案是將永遠把我們三人的生命聯繫在一起的那座山。

我把浴室的燈關掉，洗了頓很長的澡，吹完頭髮，光著身子站上體重機，比出發前掉了四公斤。我低頭檢查自己的身體，腳上多了幾塊瘀青，肋骨依然會痛，左側的骨盆不曉得什麼時候撞到了，大腿往外側彎時，內側會湧現一種痠痛感。

半夜兩點的時候，三個人同時在 K2 台灣隊的群組，問對方你睡了嗎？

從馬丘魯村返回斯卡杜的下午，我們在協和廣場客棧遇見高大哥、德田和丹迪雪巴，重新聚首大家都好高興！德田說一回明石市他要狂喝冰啤酒，高大哥給我們看他被凍傷的手指，仍志氣不減地說，回美國休養一陣，他要去義大利的多羅米提山健行，這次會帶妻子同行。

丹迪站在斯卡杜的夕陽下，豪爽地重述那句：Fucking K2!

七月二十五日清晨，赫伯、克拉拉、瓦狄、漢斯、摩西、史蒂芬、麥斯、卡琳娜都順利登頂了，赫伯成為德國首位完登世界前三高峰的非職業攀登者，摩西在同一個攀登季登頂了 K2 與南迦帕巴峰，克拉拉是捷克首位登上 K2 的女性。

隊員回國後會在臉書上分享他們上電視接受訪問，或各種媒體採訪的消息，我坐在家裡吃著冰西瓜，一邊給他們按讚。

生活很快重回常軌，重回城市繁忙的步調。我坐回書桌前，進行每日的文字勞動，週日晚就騎著單車到和平東路的酒吧播歌。阿果回全人中學擔任戶外課老師，元植繼續他高山工作者的生涯，當嚮導、教練，有空就回嘉明湖山屋當管理員，必要時也幫忙背點東西。

在山上，他們常被山友認出來，搶著跟這兩個「登山家」合影。在平地，他們隱身在人群中，是為了生計勞碌奔波的青年。

本來要慶祝登頂的威士忌在我的房間喝掉了，三個人幾個月會見一次面，更新彼此的近況，最後總聊回喀喇崑崙山裡的事情。平常就在群組說些笑話，發點牢騷，討論 K2 被冬攀成功的消息。只要三人聚在一起，不管是在哪裡，好像又回到基地帳的光景，涼颼颼的冰河就在腳底下，而 K2 矗立在台北盆地的邊緣，或者，我夜跑時那條跑道的盡頭。

從巴基斯坦歸國後，完成給贊助者的那份刊物，我很想暫時把那座山忘了，但總會在一些奇妙的場合，被人提醒我曾經去過 K2，或詢問我是否曾經去過那裡。為了到達那裡，我要自己變成另一個人，一個體能更好、精神更壯大，而且更有信心的人。

回來後的世界其實沒什麼不同，改變的只有自己。我不需要變成另一個人了，我已經是他了。

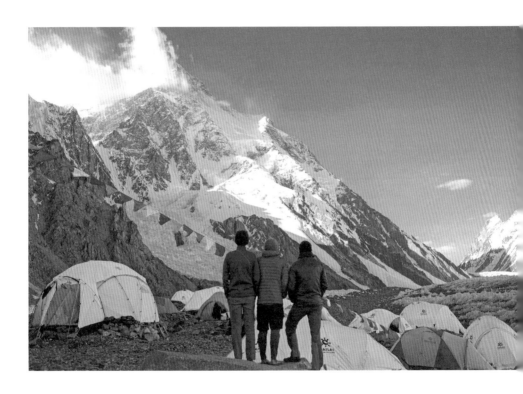

永遠的山

歷史會如何記得我們？這本書，是我能提供的一種版本，它寫在瘟疫肆虐、奧運停辦、體育場空掉了而演唱會沒有樂迷的二○二○年，我們經歷過最反常的一年。尼泊爾和巴基斯坦的高海拔攀登全數取消，雪巴人沒有收入，得回鄉種田。地球需要休息了，總是默默接受人類在它身上鑽孔架繩的山，暫時得以鬆一口氣。

這本書寫了九個月，這段期間，我的遠征尚未結束，又在夢中進行了一次旅行；時常夢見三人在雪地踽踽前行的畫面，夢見冰隙的藍光、山的波浪、埡口上的雪，夢見那個白色的夏天。

書完成的那天，節氣是小雪，夢中的我也就歸來了。

此書獻給我的爺爺

陳冶秋　先生

一九一九—二〇一八

一場與 K2 命定的遭遇

《神在的地方——一個與雪同行的夏天》之一段補遺

撰文 詹偉雄

在事件的當下，我們也許躊躇，三分猶豫，但有些時候，也就二話不說地就幹了，搞不清楚那股武勇從何而來。那些短暫徘徊心頭，後來沒做之事，隨著時間荏苒也就淡忘，然而，這些當下衝動蠻幹之舉，卻往往牽連甚廣，彼此張羅糾結，在生命的某一階段裡，創造出一個局面來。

多半，也就是在那個局面裡，有一段距離與高度之後，環景而望，才知道那股莫名勇氣其實是有來歷的，人生舉措從來不是無的放矢，它的根源其實埋藏在靈魂或生命史的深處。

八〇年代，美國心理學家亞伯拉罕・馬斯洛（Abraham H. Maslow）以「心靈需求的金字塔」一說，廣為台灣讀者認識，他的「生理→安全→愛與歸屬→受尊重→自我實現」五階段需求論，

曾是台灣商管學界與人資學圈的案頭經典，但或許是台灣製造業內蘊的強度管理傾向，馬斯洛金字塔的下四層廣受重視，但他比較念茲在茲的「自我實現」這一面向，受到有意識的忽略。

在他的《動機與人格》一書中，有一段著名的話，既定義了「自我實現」是什麼，也說明了我們做出某些莽撞之事，率皆其來有自：「一位音樂家一定要做音樂，一位藝術家一定要繪畫——假如他們要完全地與自身和平相處的話。一個人能做什麼事，他就一定會去做（what a man can be, he must be），這種需求，我們可以稱之為自我實現。」

馬斯洛的信念，白話一點可以這麼說：每個人都有獨特的內在稟賦，在我們受他律所指導而被動扮演的社會角色下，蠢蠢欲動，等待著破土而出的那一天。馬斯洛是相當樂觀的，他認為個人終將得其所愛，因為不如此，這個人內在裡那些前仆後繼、如潮浪般夜夜湧上的需求，會搞得人生絲毫不得平靜。馬斯洛是俄國移民的猶太後裔，靠著自學與努力，成為那個年代的心理學大師，他以自身的命運見證了「美國夢」的不可思議，以及個人才情可以走到多麼遠的境界。

二〇一九年的「K2We2!」八千米高山群募行動，也是幾個角色人物，為了他們生命中各自出現的召喚，作出了強勢的生命抉擇，而創造出的一小樁社會事件。它在極短的時間內，號召出兩千多位捐贈者，募得六百二十五萬基金，並且生產出一種具說服力的論述：社會資助兩位青年

352

登山家去遠方冒一樁大險，具有一種深刻的公眾善（public good）的意義。

最關鍵的角色當然是阿果與元植兩位登山家，攀登 K2 這顆全球十四座八千公尺巨峰中最難的一座山，不僅需要膽量，還得靠著長年對身體的訓練以及高海拔冰雪岩混合地形的技術琢磨，點點滴滴地累積，更重要的是：他們能淡然面對社會對登山家身分的輕視或懷疑，專注聚焦於心中的熱情。

我是整個活動的發起者，要勾勒出整個活動的意義感，並且還要鼓舞出一種情感澎湃的共同體意識，確實花了不少力氣，也做了許多我不喜歡的拋頭露面的工作，但回到馬斯洛的立場來看，那個勾動我發狠下海的起點，是二〇一八年在一趟南二段的爬山行程末段，經歷了兩天熱帶氣旋的狂風暴雨後，駐紮在嘉明湖避難山屋，跟擔任管理員的元植在他的房間泡茶扯淡，他悠悠拋出的一個訊息：我跟阿果明年想去爬 K2！「爬 K2，真的假的？」我問，腦海裡馬上走馬燈似跑過這座山由我青春期以迄後中年的所有畫面。從小到大，我便是一個癡迷的「沙發登山客」（armchair mountaineer），而在我閱讀無數的登山書裡，K2 是超越了世界最高珠穆朗瑪峰之一──如神一般的存在。

不只是它偏高的死亡率，也不僅是它荒遠的地理位置，也不限於它苦大仇深的攀登故事，

K2吸引我的是它的謎樣的美學含義：黑色石塊堆積的一座金字塔，披覆著銀白色的冰河和深雪，時速一百英里的北風捲起噴射氣流……一直到我閱讀到義大利人類學家法斯可‧馬萊尼（Fosco Maraini）一九六一年出版的一本書《喀喇崑崙──攀登迦舒布魯姆四號峰》（Karakoram: The Ascent of Gasherbrum IV）裡他對K2的書寫文字，我心中的塊壘才得放下。

「K2是建築，而（對面、鄰近的）布羅德峰僅是地質學而已」（K2 is architecture, while Broad Peak is simply geology），馬萊尼這麼說：

K2的名字來歷也許偶然，但它卻是一個十足代表這座山的名字，是世上驚人原創作品之一。預言感、魔幻，再加上一抹淡淡的幻想。它是一個短名，卻同時具備純淨和蠻橫，內裡充滿一種召喚，威脅著要切斷它蒼涼的音節連結。同時，這名字是如此獨特，帶著神祕和啟示，一個刮除掉種族、宗教、歷史和過往的名字，沒有一個國家能夠擁有它，也沒有一個緯度、經度、地理、字典詞語能！它就是如此裸裎如骨，滿是岩石、冰、風暴與深淵，它沒有一絲人味的意圖，它就是原子和星辰，它擁有第一個人類到來前的世間赤裸，或地球最後一次大爆炸後的星際餘燼。假如這巨大的山有微微輝耀出一些別處不見之光，那就是這個英文字母與阿拉伯數字所散灑出

來的。要把這名字用一個平淡又官僚般的選擇來取代，真是災難……從現在來看，這名字更顯卓越之處，是它傲岸地抵禦著貧脊、不毛精神之人類的攻擊。

馬萊尼說得再好不過了，這座大山以其神聖的幾何錐狀體，俯視著精神貧脊的人類世界，光看著它，便有一種低頭的愧意──台灣確實需要某種「超越性」（transcendence），來震懾我們自身日常生活之庸碌，它不僅高大、完美，而且有聖性，它就是神祇。

德政是我拉進來的一個新角色，如果K2不只是一座山，還是一種性靈的救贖，那麼我們當然需要一位見證者，他不僅要說阿果和元植的攀登故事，他還要說說自己身體在K2前面、置身喀喇崑崙山區無盡的冰河和針尖峰之間，那種無與倫比的體驗。我在募資活動前期的一個黝黑的深夜裡，去訊問他能否跟著登山家們一齊到基地營，既作為一個同胞朋友，也作為一個向台灣說故事的人，和我猜的一樣──他很快就答應了。

德政是與我一同爬台灣高山的朋友，募資活動開始前，才剛跟他完成了他四十歲生日前的第五十座百岳。我們因為一齊去日本的富士音樂祭而認識，他音樂知識豐富，是以樂評為工作的人，稀有的是他從紐約留學回台後從沒正式上過班，過的是透過各種寫作收入累積得來的一種物

資多所拮据，但精神高度自由的生活，他聰慧於城市人的功利邏輯，而刻意抉擇一種輕量的營生形式，像一尾魚或一隻鳥那樣。一同爬山之後，逐漸更明白一些他的生命傾向：他是一個紀錄狂，會透過日誌或實物，將生活中的資訊和氣息，如同圖書館員般建檔保留下來；他也是一個高度自我反思的人，時常對生命的抉擇和後果進行評估與判斷，生活迭見新意；由於親近獨立音樂與大眾文化，他對藝術與美學表現也十分敏感——怎麼看，他都是會被 K2 所吸引的人，如同聖山之於僧侶。而且我知道：此時此地的這一刻，他正遭遇著生命中最大的迷惘，原本他沉著自信能回答的各種自我詰疑，在此際滋長成各種陌生的巨人，有點棘手。

縱走那決絕的巴托羅（Baltoro）冰河、環顧孤峰林立的協和廣場、走到 K2 神聖的山巔之下，把自己拋擲於哲學和美學交會、高溫和極寒無限輪迴、夢想與死亡赤裸共生的地帶，也許，生命會自己長出一種新生的圖譜吧。在阿果和元植出發攀登世界第五高峰馬卡魯，也作為挑戰 K2 的前期身體適應之旅的同時，德政和我巡迴全台獨立書店進行募資演講，他也開始廣博地搜羅 K2 與喀喇崑崙群山的資料，不只是資訊地，而是情感地、想像地，一步步踏入那絕美的陌生地。我相信馬斯洛的話：如果阿果和元植是命定要爬上這神聖錐體的人，那麼德政是天生地要去到 K2 山腳下的人。

K2遠征行動歸來，德政與兩位登山家做了詳實的登山報告，刊登在《週刊編集》印製的特輯之中，但他又花了將近一年的時間，寫就了這本《神在的地方——一個與雪同行的夏天》，坦白說，我讀完後，內心激動不已，德政寫出的，不僅是他對生命躊躇的一種盧梭式懺悔錄，而且是一種優美的、懸思的準山岳文學，能激起讀者對地理、氣候、岩石、冰雪、人性……更恢宏的想像，同時保有神祕與敬畏，而這正是台灣非虛構文學書寫裡極度真空的一塊。能做到這裡，作家的身體得有一些詩意出竅的敏感，當然，還有碩大的 K2 與〈喀喇崑崙。

半世紀來，由追求巨大產能的出口製造業，到捍衛巨大毛利的半導體產業，台灣社會強勢定調著國民們一種理性化卻也不免空洞化的人生進路，發展著、發展著，因而，終究也來到了這麼一個時刻——我們多麼需要一個遙遠、巨大、神聖的山巔，來幫我們探測「生命的意義」這答案是什麼，所有山岳文學的要義都不是征服那個山頭，而是在山巔之外，看見吾人朦朧顯現的去向，當然，穿著登山鞋在巴托羅冰河上滑倒，和在沙發上凜然一驚是不同等級的慌張，但好的文學能彌補這個情感的缺口，它有本領在眾神祛魅的年代，引我們來到神在的地方。

文學森林 LF0141

神在的地方——
一個與雪同行的夏天
A White Summer

作者 陳德政

一九七八年生於台南。

九〇年代養成的都會青年，從小透過廣播與電視對西洋流行文化耳濡目染，鍾情於搖滾樂、藝文電影和美國文學，也勾勒出他青年時代的軌跡。

就讀政大廣電系時曾到唱片行打工，與同學拍攝了濁水溪公社的樂團紀錄片。退伍後到紐約 New School 攻讀媒體研究所，闖蕩當地的次文化現場，並架設部落格「音速青春」書寫異鄉人的所見所聞。

返台後定居台北，在《破報》、《GQ》等刊物撰寫音樂專欄，陸續出版過幾本散文書，主題不脫青春、旅行與遠方。長期過著日夜顛倒、閉門寫字的生活，曾是距離山林最遙遠的人。

三十五歲那年在朋友吆喝下開始登山，漸漸喚醒另一個自己，一個更貼近身體、面對世界更從容的自己，也學習在城市與自然間維持平衡。這些年在 DJ 與文字工作的空閒，已探訪七十餘座台灣百岳。

二〇一九年加入 K2 台灣遠征隊，人生翻過一頁，回國後寫下這一本書。

作品列表：
《爛頭殼》二〇〇一
《給所有明日的聚會》二〇一一
《在遠方相遇》二〇一四
《我們告別的時刻》二〇一八

網站：
www.sonicpulp.com
facebook.com/sonicpulp
instagram.com/sonicpulp

攝　影　陳德政
　　　　呂忠翰（頁 258、262、270、275）
　　　　張元植（頁 266）
　　　　明馬雪巴（頁 347）

美術設計　謝佳穎
行銷企劃　楊若榆
版權負責　李佳翰
副總編輯　梁心愉

ThinKingDom 新經典文化

發行人　葉美瑤
出版　新經典圖文傳播有限公司
地址　10045 臺北市中正區重慶南路一段五七號十一樓之四
電話　886-2-2331-1830　傳真　886-2-2331-1831
讀者服務信箱　thinkingdommw@gmail.com
粉絲專頁　http://www.facebook.com/thinkingdom/

總經銷　高寶書版集團
地址　11493 臺北市內湖區洲子街八八號三樓
電話　886-2-2799-2788　傳真　886-2-2799-0909
海外總經銷　時報文化出版企業股份有限公司
地址　333 桃園市龜山區萬壽路二段三五一號
電話　886-2-2306-6842　傳真　886-2-2304-9301

初版一刷　二〇二一年二月二十三日
初版三刷　二〇二三年八月二十一日
定價　新台幣四二〇元

神在的地方：一個與雪同行的夏天 = A white summer /
陳德政著. -- 初版. -- 臺北市：新經典圖文傳播有限公
司, 2021.02
360 面；14.8×21 公分. -- （文學森林；LF0141）
ISBN 978-986-99687-4-4（平裝）

1. 旅遊文學 2. 登山

992.77　　　　　　　110001051